RETRATOS
Patagonia Sur

Colección
Argentina
Tierra Adentro

Patagonia

Declarado
de Interés Turístico Regional Patagónico
Ente Regional Oficial de Turismo Patagonia Turística

Declarado
de Interés Provincial
Provincia de Santa Cruz

Riquezas de nuestra Patagonia

Libros, fotos, postales, imágenes de todo tipo, han llevado hasta los ojos de argentinos y extranjeros, las increíbles y únicas maravillas naturales de la Patagonia Argentina. Paisajes y riquezas cautivantes, extensiones y horizontes infinitos, cultura e historia desconocidos, animales y plantas únicas, se difunden de distintos modos. Pero poco se conoce de su gente.

Retratos de Patagonia Sur comparte historias de sus hombres y mujeres. Vigilantes fieles de la Madre Tierra, respetuosos de tradiciones y costumbres heredadas, testimonios de riqueza simple, esencial, pura. Luchadores, ante las adversidades y obligados cambios de hábitos; orgullosos de sentirse argentinos desde las entrañas; sabios, al valorar la salud, la familia y el trabajo como los dones supremos.

Marta Caorsi y María Casiraghi recorrieron durante seis meses la provincia de Santa Cruz. Se olvidaron del tiempo y de sus tiempos. Bajaron sus decibeles urbanos y fueron capaces de escuchar y comprender. Compartir y respetar. Forjar encuentros y rescatar mensajes, hoy plasmados en las voces e imágenes de este libro.

Sin temor de caer en aquel lugar común de que "el sur también existe", esta iniciativa motiva una reflexión sobre el sentir de los argentinos frente a estas tierras y su gente, generalmente valorados más allá de nuestras fronteras.

En los inicios del tercer milenio, el mundo comparte el desafío de preservar los recursos naturales y rescatar las riquezas de la historia. En ambos ámbitos, la Patagonia es, para los argentinos, uno de los desafíos pendientes.

Grupo Abierto Comunicaciones

Voces de la tierra

Alguna vez leí o escuché -no es lo mismo- que un libro es un cementerio de sonidos y es la voz de cada lector la que hace resucitar a los muertos. Me molestó en un primer momento, pues los libros son para mí un cofre de voces guardadas, tal vez dormidas, pero no muertas. Lo entendí tiempo después, al querer retratar a estas personas con palabras e imágenes, tal como las estábamos oyendo. Recrear una risa, unos ojos expresivos, el sonido de la tarde, el crujir de tortas fritas y mate amargo en puestos y pueblos. Aves, estrellas, noches, silencios.

Cada persona es un mundo que enseña; escucharla es conocer y reconocernos en las diferencias.

Rostros de Patagonia Sur, cerrados por la lucha y por el frío, buscan compañía. Ellos son el mundo, su tierra, sus animales, su trabajo, sus aguas, sus puestas y salidas de sol, su pasado y presente de lucha.

Los que han poblado, sin egoísmo, pensando en generaciones venideras, plantando árboles que nunca verán en su esplendor. Quienes han investigado la historia de cada lugar, para luego transmitir sus conocimientos; los que han pintado con su música, sus poemas y su arte, los paisajes del sur. Aquellos que han estado en acción siempre, con inquietud de hacer y dejar huellas. Los que han vivido toda su vida en un mismo cuadrado de tierra, o en distintos cuadrados, con las mismas tareas, soportando inclemencias de tiempo, dolores y soledades. Y quienes descienden de aquellos primeros dueños de estas tierras, los indígenas, que no pueden ni deben quedar en el olvido. En algún punto los caminos se unen, hablan de lucha, de perseverancia compartida. Todos han dado vida, a su manera, a estas zonas oscuras. Son historias, vivencias, anécdotas, que en su simpleza y espontaneidad se juntan, para componer una misma escena.

Recordar es volver a pasar por el corazón. Aprender del pasado y las raíces y seguir adelante. La historia de esta gente no es un cuadro de dolor, sino un grito de vida. Y ese olor de antaño, a río que no vuelve, en el que no volvemos a bañarnos... El río está y sigue corriendo, siguen sonando sus aguas, golpea su oleaje contra las piedras.

Salen estas voces gritando por ser atrapadas. Resucitarlas, para que no queden enterradas entre grietas de silencio. Han marcado nuestros rumbos, creado y recreado nuestros caminos. Cada una tiene algo importante que transmitir. Oigan los sonidos de aquellas largas charlas, toquen y palpen sus trabajos, huelan los aromas de los campos, de la tierra... El tesoro de la vida.. Apaguemos los motores y las luces; a escuchar, escuchar, escuchar...

María Casiraghi

A todas las personas que dibujan este libro, porque se han entregado con cariño y sinceridad a contar sus historias, para que otros, desde sitios lejanos, podamos conocerlas. Gracias por haber transformado una parte de nosotras y de nuestras vidas para siempre.

María y Marta

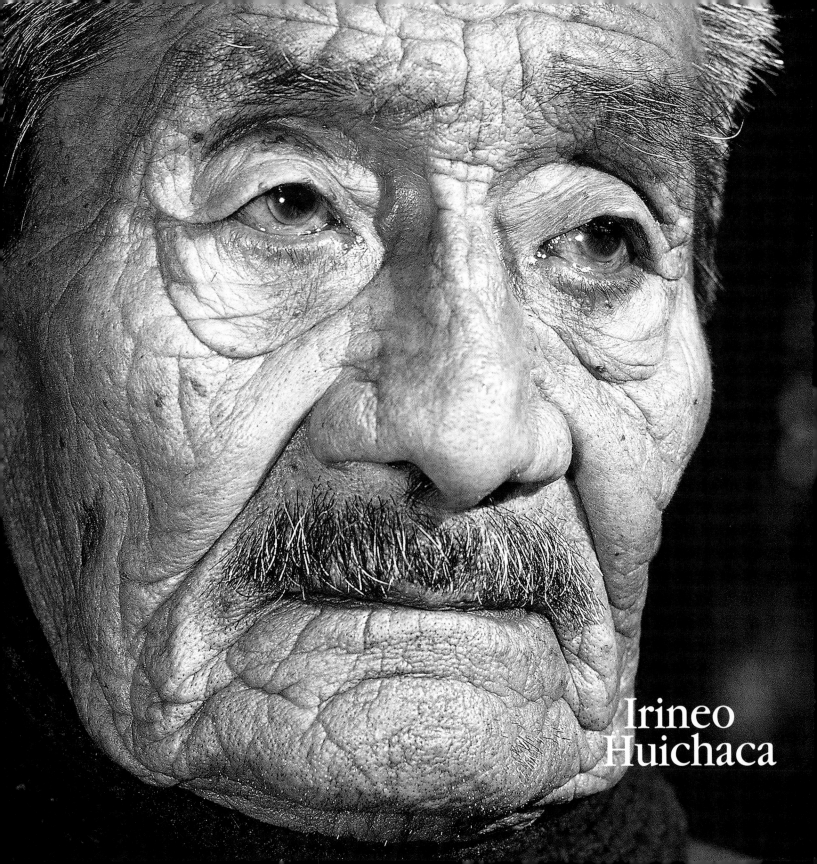

Irineo
Huichaca

Irineo Huichaca

El orgullo de la sangre

86 años, argentino. Descendiente directo de la Tribu Quilchamal, del arroyo Chalía, Chubut. A los ocho años se largó con carreros de lugar en lugar y se empleó de peón en las estancias. Ya mayor se trasladó a Perito Moreno; fue ovejero, esquilador, domador e hizo todo tipo de trabajos manuales en cueros. Trabajó de "baquiano" para el Instituto Geográfico Militar. En una chacra cercana al pueblo se enfermó y abandonó las tareas rurales. Reside en el Hogar de Ancianos de Perito Moreno.

P ocos descendientes quedan de aquel grupo de indígenas tehuelches que se asentaba a principios del Siglo XX, a orillas del arroyo Chalía. Irineo, hijo de Luis Huichaca y Serafina Faquico, ambos indígenas, es uno de ellos y puede recordar cada momento de su infancia, cuando conoció la miseria y el hambre. Sus ojos y su paso lento, pero firme, hablan de un pasado difícil al que ha sabido vencer, por haber aprendido de niño a subsistir solo y con lo mínimo. De chico pasaba su tiempo al aire libre, corcoveando por el valle. Su madre hacía matras, fajas, y pilchas mientras él la miraba con una mezcla de intriga y admiración. No sabe leer ni escribir, tampoco conoce el idioma indígena pues sus padres nunca se lo transmitieron.

Recuerda su vida en las tolderías. Carneaban avestruces, guanacos y yeguas, y con ellos se alimentaban. Los toldos estaban hechos con cueros de yeguarizos, mantenidos en pie con cuatro palos, uno en cada esquina y el fogón en el medio, hecho con leña de molles que traían cargándola al hombro desde el monte. Dormían en el suelo arriba de algún cuero, tapándose con *quillangos*. Las mujeres y los caciques usaban aros de plata en las orejas, y cubrían sus cuerpos con "polleritas" fabricadas con bolsas de harina. Andaban descalzos, felices, curtidos por el frío; pasaban los inviernos jugando en la nieve, haciendo bolas y muñecos blancos.

En 1932 bajó a Santa Cruz y se empleó como peón en estancias de la zona. Amante de la música, tocaba el acordeón en los bailes que se armaban para la *señalada,* una vez al año. Junto con algún gaucho que tocaba la guitarra, iba de estancia en estancia, bailando, "de a caballo", dibujando melo-días en los amaneceres del río Pinturas. Irineo nunca quiso casarse para no criar una familia en la miseria. Pasa sus días descansando, recordando, caminando a paso lento las calles del pueblo. Todas las tardes, a las cuatro y media, sale a dar una vuelta que termina con su merecido trago en el viejo Hotel Argentino. Y si se siente solo; se acerca a la "matera", una salita donde los ancianos se juntan. Cuando no miran televisión, juegan a transportarse al pasado, intercambiando sus historias, entre el humo de tabaco y el sabor de la yerba.

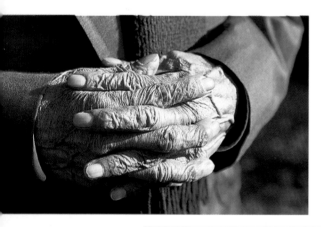

"Para mí es una alegría tener la foto de mi madre, siento orgullo de mi sangre y poder recordar tanto."

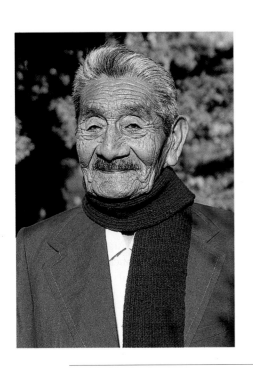

"Yo salvé mi vida gracias a un cautivo del norte y a Dios que me lo puso en el camino. Era el tiempo de los brujos. Mi abuela y mi abuelo eran brujos, los padres de mi padre, y los brujos hacían como un contrato, vaya a saber lo que es, con el que llamaban el diablo. Lo que hacían era ir sacrificando a toda la familia, uno por uno iban entregándole los cuerpos al diablo, los de todos, hermanos, primos, todos. Los mataban con daños, les daban cualquier cosa en el mate, o en la comida o en la saliva, le levantaban la lengua y ahí nomás se lo ponían al veneno y enseguida caían, secos. Así murieron todos, o casi todos, nunca supe porque no volví a ver a nadie. Yo me salvé por un hombre, un hombre que vino del norte, de estos paisanos cautivos, Joaquín Epuñán se llamaba, matador de hombres. Una vez me dijo:

- Mirá muchacho, si vos querés vivir unos años más, te vas de acá. Habrá algunas cosas lindas por el camino, pero no levantes nada. Una vez que cruces el río, podrás vivir.-

Y así lo hice, de a caballo, agarré lo poco que tenía, crucé el río y me vine. Y todo me vino bien después. Cuando uno tiene que salvarse Dios lo ayuda. Encontré un domador que me dijo:

- Voy pa' l sur, vámonos.

Y yo que me voy pa´cualquier lao, no me quedo quieto, lo seguí. Fue en septiembre del ´32, me vine para estas tierras y no volví más. Nunca más vi a mi mamá, supe que murió hace unos años, pero no sé ni dónde ni cuándo.

Tal vez ella estuviera entreverada en esto también, no sé... Así es la historia de la vida... Muy agradecido yo, porque para mí es un orgullo tener la foto de mi madre, siento orgullo de mi sangre y poder recordar tanto. Dios me ayudó, estoy contento con la vida que tuve. Qué suerte que me mandé a cruzar aquella vez ese río, si no hoy no estaría acá, contando esta historia..."

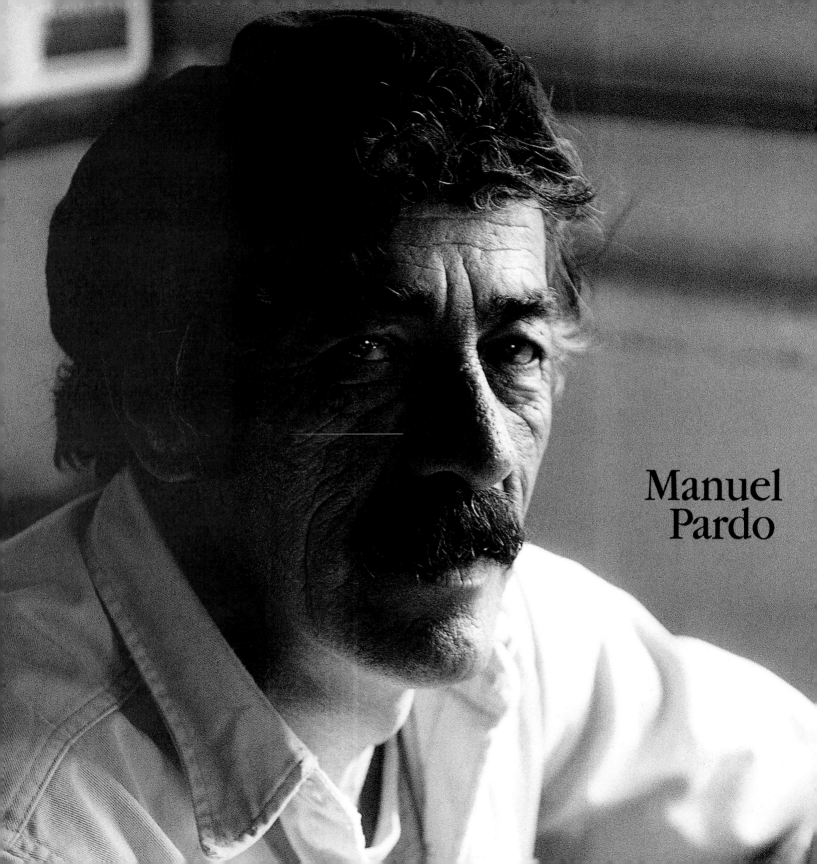

Manuel
Pardo

Un hombre de la estepa

48 años, argentino. Se crió en el fundo de su abuelo en Chile, donde se inició en la doma a los siete años; al regresar a su patria se hizo esquilador, chulengueador, torero y cazador de zorros. Pasó de peón a encargado en muy poco tiempo. Fue carnicero en el pueblo hasta que volvió al campo; allí permanece hoy como encargado de la estancia Menelik, a orillas del río Belgrano.

Hay hombres de montaña, de ciudad, de mar. En los llanos patagónicos, entre matas y arbustos moldeados por el viento, hay un hombre de la estepa. Nació el 10 de octubre de 1952 en Bajo Caracoles, mayor de siete hermanos. Su padre, Adrián Vázquez, chileno, vino a trabajar a la Argentina y conoció a su esposa apellidada Pardo. Hasta los cinco años vivieron en una estancia cerca del pueblo pero su padre, domador y corredor de carreras de caballos, debió volver a Chile. Vivieron en el fundo El Ciprés, fundado por su abuelo Manuel Vázquez Vaitía; lo recuerda con orgullo, vivió 115 años y fue cabecilla de cuadrilla en la lucha por el poblamiento de Chile Chico, cuando las divisiones con Argentina no estaban definidas. No asistió a su entierro por haberse enterado tarde; sí fue al de su padre, una de las pocas veces que volvió a Chile.

De chico le gustaba retozar en el campo, amanecía en el corral, escondido de su padre, haciendo picardías, jugando con *lazos* y animales ariscos. Enemigo de la disciplina, fue cuatro años a la escuela de Chile Chico sin aprender nada. Al tiempo lo echaron y lo enviaron pupilo a una escuela rural donde pudo alfabetizarse. A los 18, se enroló en la Argentina; al año, empezó a trabajar de cadete en una estancia, en Santa Cruz; descubiertas sus habilidades rurales, fue ascendido a encargado a los 21. Se enamoró de Norma, empleada de la estancia y fueron a vivir a San Julián. No se adaptó a la vida de pueblo; regresó al campo, fue encargado en varias estancias hasta que lo contrataron para administrar la estancia Menelik donde continúa.

Con unas pocas ovejas para consumo y algunas vacas para producción, cuida el campo. En marzo *señala* a los terneros, *rodea* las vacas para vacunarlas y cada día encierra las ovejas para protegerlas de zorros y pumas. Espera ansioso la domada en primavera; llega la temporada de turismo y disminuye su retozo en los corrales. En las noches largas, deja volar las horas, se sienta al lado del fuego y trabaja el cuero, sogas, lazos. Se entretiene y se pierde, se olvida del mundo, del tiempo, de que existe la noche y de que volverá el día; las vacas, las ovejas, los corrales, los turistas, las *carneadas*, el *capón* al asador, la noche en vela...

Nunca se adaptó al pueblo y volvió al campo para siempre. Para cada estación, una larga rutina de tareas.

Manuel Pardo

"Una vez me echó un toro, ahí en el lago Chirola. *Estábamos juntando las vacas de los Brunelli que tenían muchos animales ariscos y sabían manejarlos bien.*

Yo estaba en el caballo y al verme el toro, empezó a correrme, me sacó cagando y disparé, me dio vuelta el caballo, pasé de largo y disparé a la mierda y fff; cuando me quiso enganchar, me tiró a la mierda, como cuatro metros adentro del agua. Le tiré un lazo, salió disparando y jui corriendo pa'juera hacia el cruce; cuando le revoleé el lazo, pegó la vuelta y me enganchó el caballo, de abajo, de las paletas, me dio vuelta y ahí caí yo. Me paré en una playa pa´ meterme en la mancha de ñires pero no llegué a tiempo, me alcanzó, me agarró con los cachos y me echó atrás. Los otros reputas se mataban de risa mirándome del otro lao, Soto y Gastamisa. El toro troteaba en la orilla, yo parecía un pato, cuando veía que me asomaba un poco más, revoleaba la cola el toro y me miraba para tirarse al agua, los otros se mataban de risa, estuvimos como media hora así, hasta que largaron los perros y ahí Gastamisa se metió a la manchita de ñires y al dentrarse le estiró el lazo por arriba y lo enganchó. Vino el otro de atrás y le encajó el otro lazo y enseguida lo estaquearon. Salí yo del agua, lo enlacé de una pata y lo echamos al suelo; lo cavamos bien al palo, le cortamos los cachos, se los bajamos con una sierrita esas de cortar que llevamos siempre en el recado y listo."

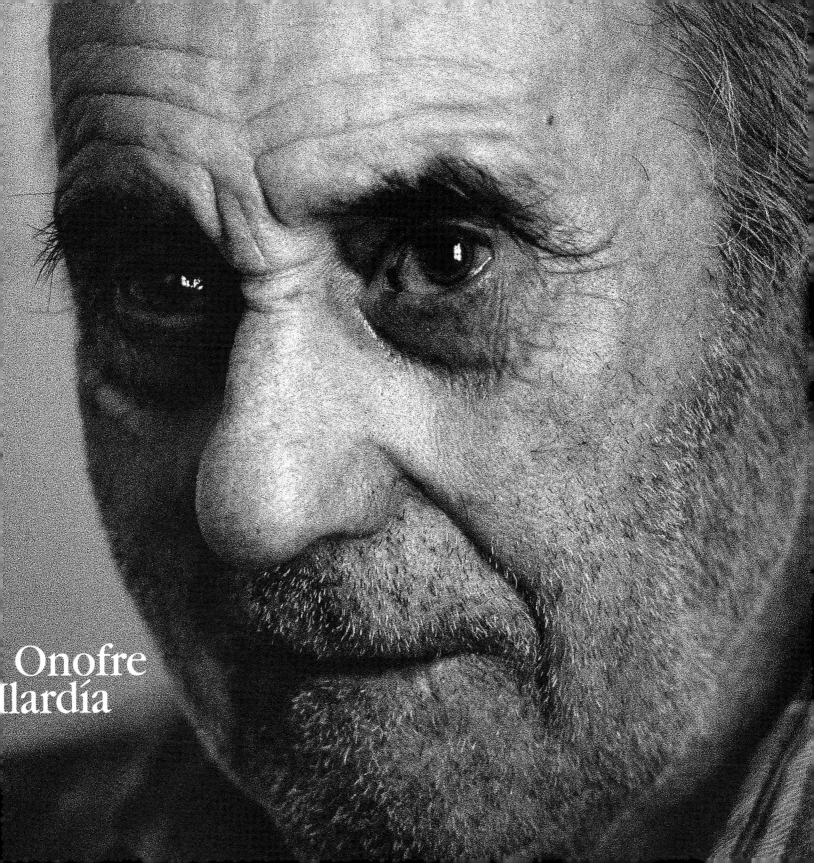

Onofre
llardía

Onofre Ilardía
Arriero del sur

90 años, uruguayo. Trabajó con su padre desde chico, acompañándolo de estancia en estancia, en carretas de bueyes que transportaban cargas de carne y lana. Fue arriero y encargado de tropa para los frigoríficos de Santa Cruz y San Julián. A mediados de siglo, compró una tierra en el lago Strobel, donde trabajó hasta accidentarse y volver al pueblo. Vive en Gobernador Gregores con su mujer.

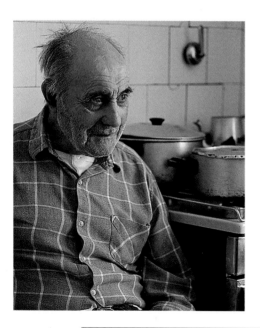

En una casita elevada, frente a la plaza verde de Gobernador Gregores, vive este viejo y querido vecino del pueblo. Nació en Montevideo, Uruguay, y a los seis años llegó a Río Gallegos, con sus padres, Eugenio Ilardía y Eusebia Longueira, atraídos por estas lejanas tierras, llenas de perspectivas.

Su padre comenzó a trabajar con carretas de bueyes, transportando cargas para distintas estancias. En Paso Ibáñez (hoy Comandante Luis Piedra Buena) transportaban las cargas que traían los *cutters*, barcos que desembarcaban en Puerto Santa Cruz para despacharlas en Casa Ibáñez, un importante comercio de la época. Para el '30 Onofre ya había empezado a "agarrar campo" solo. Como encargado de tropa, salía después del verano con los arreos de ovejas, una vez terminadas las esquilas, la señalada y los baños de hacienda. Llegó a dirigir arreos de hasta cuatro mil ovejas (un arriero cada mil, a veces con un acompañante).

En el frigorífico faenaban esa misma cantidad de animales por día. Había un gran movimiento de gente, los carniceros degollaban los capones y corderos, luego los *garreaban* y quedaban colgados hasta que venían los *caponeros* de Inglaterra y se llevaban toda la mercadería. Onofre recuerda, triste, la derrota de los frigoríficos, por cambios de gobierno, otras políticas, y nuevos sistemas de trabajo.

Así fue como decidió ir a probar suerte a la zona del lago Strobel. Compró una tierra, que llamaban la Vega del Osco, donde no había nada más que algunas yeguas y un ranchito de piedras. En 1960 se enamoró de Felicinda, su actual mujer. Permanecieron muchos años allí, hasta que por un accidente en camión, tuvo que abandonar los trabajos del campo y mudarse a Gobernador Gregores, a la casita que habían comprado mientras vivían en el campo, en la que solían pasar los fríos inviernos.

Allí vive hoy, con su mujer y la frecuente visita de sus nietos. No sale de su casa, una escalerita baja marca el límite de sus espacios. Duerme, descansa, y es feliz contando, memorizando. Cada tres palabras que emite, se interpone una sonrisa, alguna broma, alguna anécdota entrecortada, historias de antiguos pobladores y paisanos, que ha ido conociendo e incorporando a lo largo de su vida.

Momentos de sus años a puro campo, recuerdos permanentes en su casa de Gregores.

Su mirada refleja la nostalgia de todos sus momentos; por alguna razón esas imágenes lo mantienen aferrado a aquellas extensas pampas recorridas, a sus animales, a los ríos, a las quebradas. Al campo, su eterna *querencia*.

"De la huelga mi acuerdo, hombre, como el día. Fue en 1921, yo tenía diez, once años. Los huelguistas paralizaron todo, no se esquilaba ni se hacía nada. Por un pliego de condiciones, pedían más sueldo, un nuevo régimen pedían, pero los llevaron presos nomás, a todos.

En el pior momento de la huelga estábamos en el lago Cardiel nosotros, en un campo que era de Medio Saco; ese Medio Saco pobló la estancia del Ventisquero, y nosotros estábamos en su puesto cuando vinieron los huelguistas ahí. Vinieron y formaron una comisión, la Comisión del Ventisquero. Venían arreando con todas las caballadas de las estancias, y tenían armas que secuestraron por ahí. También había otra comisión, unos que venían del Posadas que habían ido a poblar al Baker, en territorio chileno, y venían de vuelta porque no los habían dejado pasar. Y así llegaron al puesto. Nosotros andábamos con una carreta, íbamos llevando la carga a la estancia la Cabaña, y cuando estábamos llegando pasaron los huelguistas, agarraron los bueyes y atacaron la carreta. Entonces vino el capataz de la estancia a ver qué pasaba, enseguida se calmaron y no hicieron más nada. Después llegaron los del ejército a buscar a los huelguistas y sin ninguna explicación citaron a todos los piones. Ahí se juntaron en montón, y a los que tenían captura di antes, y a todos esos, les pasaron pa' el degüelle. Yo en ese tiempo era muchacho, y me daba miedo, muucho miedo."

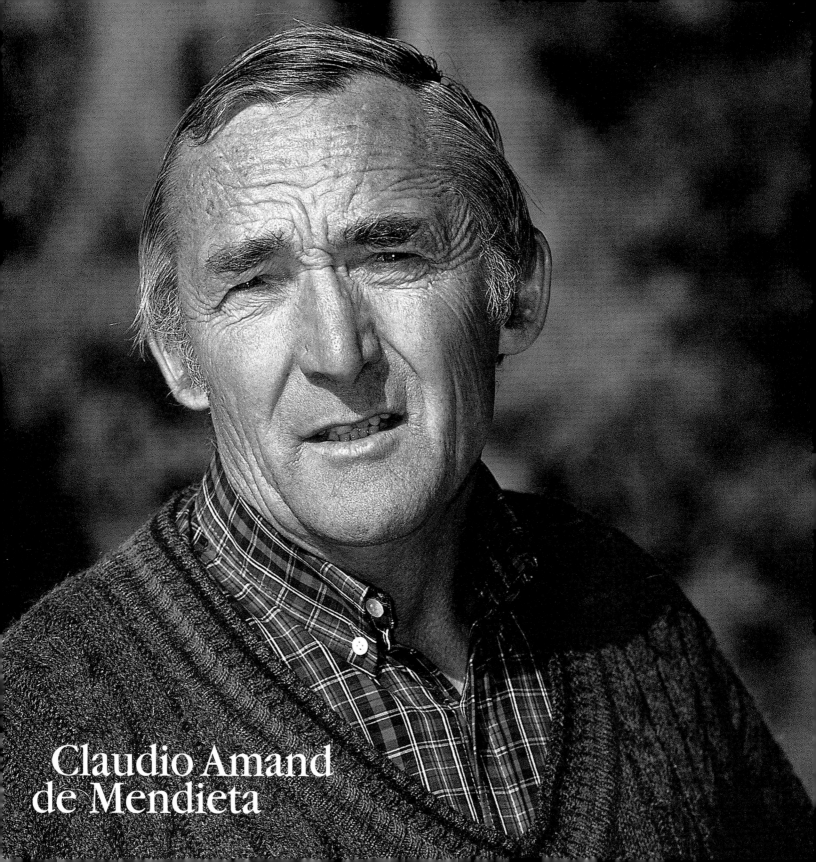

Claudio Amand
de Mendieta

Dueño de El Paraíso

65 años, belga. A los 13 llegó desde Bélgica a la Patagonia chilena en una embarcación con cuatro familias. Comenzaron poniendo un aserradero en Chile Chico hasta que abandonaron la madera y se dedicaron a la ganadería y agricultura. En 1951 su padre compró la chacra El Paraíso en Los Antiguos. Fueron pioneros en el comercio de frutas finas. Claudio se especializó en pasturas en el exterior y quedó a cargo de la chacra con su mujer, donde continúa hoy. Es director de la cooperativa del pueblo.

Europa tenía dos guerras sobre sus espaldas, el territorio era cada vez más estrecho. Cuatro familias belgas decidieron salir en busca de otras miras. El gobierno chileno ofrecía concesiones para aserraderos y se vinieron en una gran aventura. Se instalaron en 1949 en la orilla norte del lago Gral. Carreras en Chile. Su padre tenía una excelente posición en su país; dejó todo y empezaron de nuevo.

En uno de los clanes belgas estaba Myriam. Se casaron en 1961 y tuvieron cuatro hijos. Los integrantes de aquel grupo fueron creciendo, yendo a las escuelas y universidades. Cada uno tomó su rumbo. Myriam y Claudio son el remanente de aquel viaje, dueños de El "Paraíso". Hoy marcan soberanía viviendo de la venta de sus productos artesanales y del comercio de frutas finas.

En diciembre empiezan las cosechas: cerezas, frambuesas, pelones y duraznos. Terminan con la del manzano en Pascua. Tienen panales de abejas, una hectárea de avellanas para mezclar con chocolate y algunas de frutas finas: grosella, corinto, salsa parrilla. En invierno limpian los canales, podan los frutales, rebajan las cortinas de los álamos, combaten las distintas plagas y reparan las maquinarias para volver a arrancar en el verano.

Claudio desmenuza su recorrido; el río Jeinimeni crecido, el trabajo en los canales, los vecinos de sol a sol con el agua hasta la cintura, después de cada creciente, subidos a un tractor para buscar agua, o paleando cenizas del volcán Hudson para salvar sus cosechas. Trabajo y esfuerzo gratifican su presente. Se siente feliz y dice: "La idea original de ir tras otros horizontes se dio. Hay mucho por hacer todavía, esto es un *Farwest* que está recién descubriéndose."

Enfriadas las cenizas llegó el tiempo del trabajo sin tregua. Fue el revivir de Los Antiguos.

Claudio Amand de Mendieta

"La erupción del volcán Hudson en el ´91 hizo mucho daño. Estuvimos tres años sin poder cosechar cerezas y perdimos gran parte del stock de abejas; el peor daño fue la destrucción de toda la fauna y flora; hasta temimos por nuestras alamedas. Nosotros no estábamos; nos habíamos ido para Tandil cuando el volcán hacía el hongo, salía como una nube gris inmensa. Lo vimos cuando llegábamos a Perito Moreno y como era similar a la que habíamos visto veinte años antes, dijimos: -Bueno, otra erupción, no va a hacer mucho daño.- Cuando llegamos a Tandil nos mandaron decir que volviéramos; estaba todo bajo la ceniza, la gente desesperada, evacuada, la ceniza sobre los techos. Después llovió, toda la ceniza se empapó así que las cardadas empezaron a flexionarse y muchos techos se derrumbaron. Las plantaciones estaban todas cubiertas y los árboles no tenían hojas. Los canales de agua tapados, no había suministro de agua salvo para los que tenían pozo. Hubo mucha ayuda de Vialidad y del gobierno, fue un trabajo de bestias. Todos trataban de limpiar el camino con palas para entrar en sus casas, era una cosa que corroía. La plata que el gobierno nacional repartió sirvió además para la rectificación de los motores, que chupaban toda esa ceniza. Pero no nos paralizamos. Primero fue tratar de salvar lo poco que quedaba; se trabajó enseguida la tierra y se aliviaron los techos. Todo hizo que uno se planteara: ¿abandono todo, casa, árboles, canales y me voy a otro lado o sigo esperanzado de que esto cambie? Efectivamente cambió.

La ceniza no fue beneficiosa para Los Antiguos como se dijo. Puede haber excesos de elementos nocivos que notaremos más adelante. Fue terrible. Uno se hace tan chico al lado de todo esto; fue un episodio difícil pero como estábamos todos metidos y hubo mucho apoyo se sobrellevó. Esto es un poco el resultado de todo eso. Estás respirando otro aire aquí, y hay futuro. Es una filosofía. Hay muchos que se desesperarían si tuvieran que vivir acá, pero no soy el único, en la Patagonia somos muchos. Y bueno, ya llegarán tiempos mejores."*

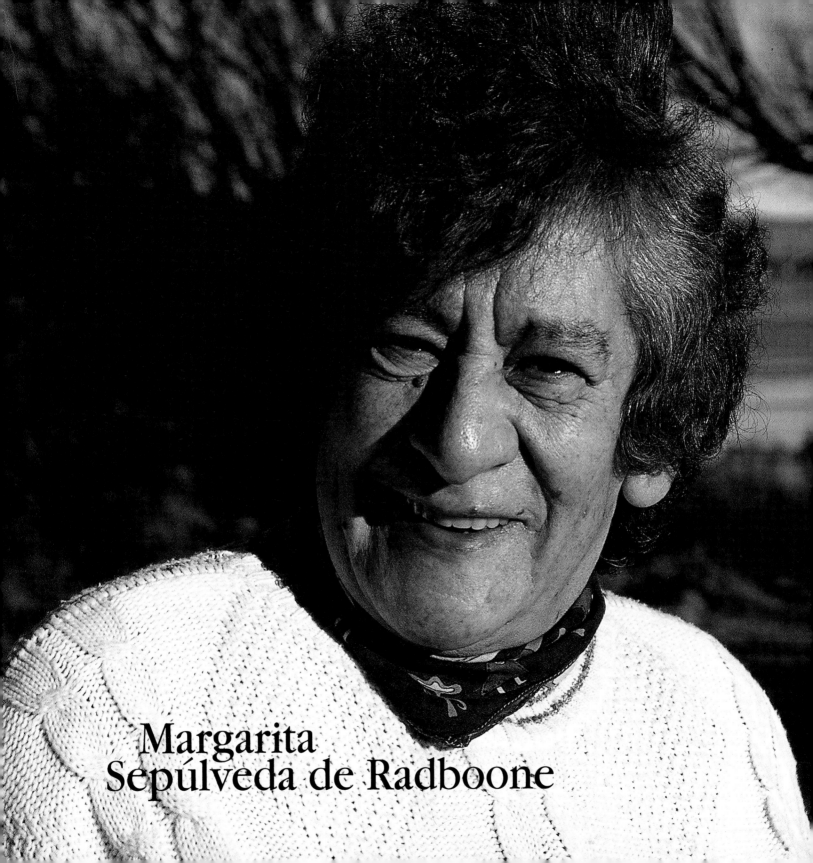

Margarita
Sepúlveda de Radboone

Margarita Sepúlveda de Radboone
La nuera del Jimmy

70 años, argentina. Se crió en el Lago del Desierto; fue cocinera para comparsas de esquila. Después de casada se mudó a Piedra Buena donde trabajó de cocinera en hoteles y empleada en escuelas; su marido esquilaba en estancias cercanas. Hace veinte años él falleció. Vive sola en el pueblo, sus hijos están desparramados por la provincia.

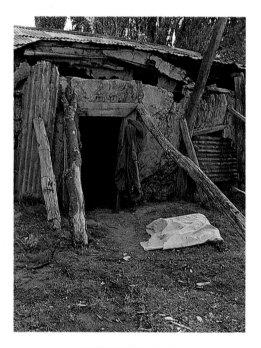

Alguno de ustedes es familiar de Jimmy Radboone, 'el Bandido de la Patagonia'?-. Sale de atrás de la cortina en una panadería de El Chaltén, una mujer de baja estatura y piel oscura: -Yo soy Radboone, casada con un hijo de Jimmy-. Meses más tarde, abre la puerta de su casita de Piedra Buena, sonríe y recuerda aquella breve charla en la panadería, donde revivió una parte de su vida.

Es integrante de la familia Sepúlveda, pobladora del Lago del Desierto. Allí nació y se crió hasta que a los 14 años conoció a Jorge Radbourne. Él trabajaba con Jimmy, su padre, a quien llamaban el "Bandido de la Patagonia", fugitivo de la justicia chilena por falsa imputación. Inglés, llegó a la Patagonia a fines del XIX, donde cambió su apellido original Radbourne por Radboone. En las tolderías tehuelches conoció a Juana, hija del Cacique Mulato y se fugó con ella; se instalaron en un puesto a orillas del lago San Martín. Allí tuvieron su primera hija, "Nana", y hoy el sitio lleva su nombre. Luego nacieron siete hijos más.

Jimmy había muerto de un ataque y Juana ya viejita se trasladó con los hijos que quedaban a la estancia La Nueva. Margarita se enamoró de los ojos grises de Jorge y a los 19 se fue con él a vivir a esta estancia. Dejó atrás la tierra que amaba, las caminatas a los cerros en busca de calafates y frutillas silvestres, los juegos con sus hermanos. Jorge falleció cuando ya vivían en Piedra Buena; nunca se adaptó al pueblo, extrañaba su campo, las ovejas, la esquila.

Margarita se levanta temprano y a veces se queda leyendo revistas en la cama; hubiera querido ir a la escuela. Cada tanto vienen los hijos, sólo dos de los seis viven en el pueblo. Hace dulces para no perder la costumbre; se los regala a los hijos de El Chaltén para que le pongan a las masitas.

Hace frío y ha bajado el sol. Las nubes naranjas encandilan sus arrugas, hay una luz especial en la atmósfera que se apaga a medida que se aleja su figura. Margarita se hace chiquita en su esquina, entre rosales y lupinos secos por el tiempo y por la escarcha.

Lugares remotos, tierra desconocida y misteriosa... ideal para esconderse para siempre. La guarida de Jimmy, su suegro.

En página anterior: antiguo puesto "La Nana", estancia El Cóndor.

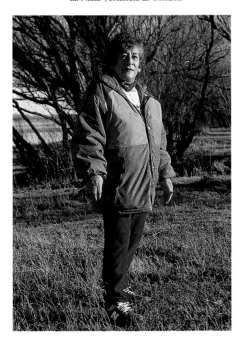

*"**En La Nana tenían hacienda.** Salían por barco o de a caballo, era difícil, estaban lejos de todo. No me contó mi marido mucho, pero ninguno ayudó a los viejos cuando grandes, por eso vendieron tal vez. Eran ocho hermanos. Ana María la primera, le decían Nana, Santiago, Enrique, que se perdió. Según los viejos no supieron nunca aonde se jué. Salió de la estancia con una tropilla y se vino pa´el lago Tar. Había un hotel ahí, durmió en el puesto, dejó los caballos al lado del río. Al otro día le dijo al dueño: -Voy a buscar mi tropilla- Y no volvió más. El viejo Jimmy no hizo nada para encontrarlo, qué raro. Después mi yerno decía que vino una investigación legal de Deseado por él, así que pienso que estaría por ahí pero nunca volvió de los viejos. Jimmy capaz que sabía aonde andaba pero la viejita no sabía nada. Parece que había tenido un disgusto con él; decía la gente de ajuera que el viejo le dió una tropilla pa´ que se vaya, no se sabía dónde, si iba a buscar trabajo, por ahí a agarrar campo, era soltero. Gueno, no lo vieron más. Después venían Jorge, Arturo, Miguel, la Catalina y la Juanita. Nos mudamos al pueblo y Jorge seguía viéndolos, vivían en Piedra Buena y algunos en Buenos Aires, el más chico Miguel falleció ahí hace dos años. Murieron todos de enfermos, la mayor ya ni comía. Enrique no sabemos si aún vive, ahora tendría unos 90 años. Capaz que se cambió el apellido nomás, en la guía siempre buscábamos en Comodoro, o aonde íbamos, teníamos esperanzas pero nada. El viejo murió antes que todos de un ataque en la estancia, la viejita fue a buscar ayuda pero ya era tarde. Más después falleció ella, era muy buena, yo me llevaba muy bien, Juana Carminate se llamaba, era mezcla de Tehuelche. Falleció enferma, estaba resfriada y no sé qué edad tenía pero era muuuy viejita, falleció en el campo y la bajaron al pueblo pa´ sepultarla. Ya no quedan descendientes, sólo mih hijos que tienen el apellido, Radboone, ya no es Radbourne porque se lo cambió acá en la Argentina pa´que no lo encuentren de la policía de Chile, pienso yo. Cómo lo perseguían al pobre..."*

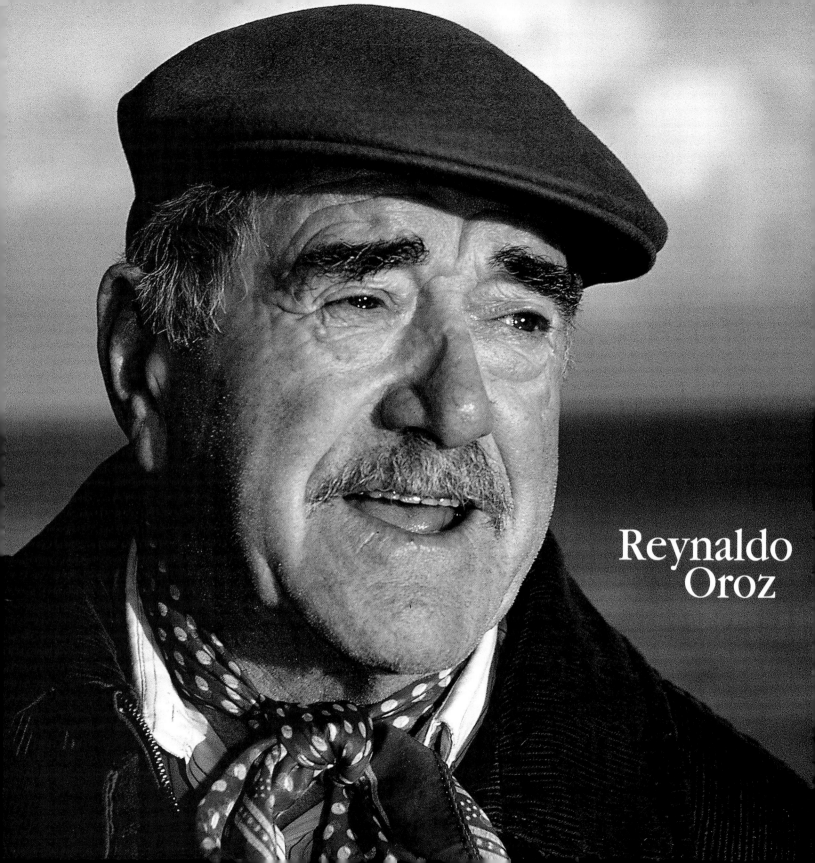

Reynaldo
Oroz

Setenta y seis años con poesía

76 años, argentino. Desde chico escribe poemas y canciones sobre el campo, el amor, la naturaleza, la vida. Trabajó desde los 15 años en estancias que pobló su padre; en 1989 tuvieron que vender previniendo el declive rural. Trabajó en la tintorería de un hermano en su pueblo natal pero no funcionó y cerraron. Vive con una hermana de crianza, de su jubilación.

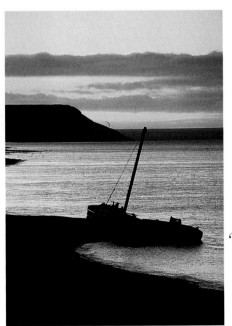

Santa Cruz es un pueblo de nostalgias. El pasado duerme bajo el asfalto, en las esquinas, en las aguas de la ría. Hay almas que recuerdan y dibujan sonrisas, recuerdos de vecinos enamorados de la vida; ahí está Reynaldo, parado en el umbral de sus momentos.

Nació en Puerto Santa Cruz. Su padre vino de Navarra, España; conoció a su mujer, se casaron y con el primero de diez hijos rumbearon para el sur al matadero de un tío. Más tarde compró cuatro estancias: La Matilde, La Barrancosa, La Libertad y Las Delicias. Cuando Reynaldo cumplió quince años, empezó la secundaria, pero a los pocos meses dejó. Eligió el campo; a la muerte de su padre se hizo cargo de las estancias. Luego de la venta de los campos y del cierre de la tintorería, se jubiló y empezó a disfrutar de su ocio. Vive en una casa de ladrillos recién hecha con su hermana de crianza.

Reflexiona sobre su vida: "no fue muy piadosa", nunca se cuidó lo suficiente, ha estado al borde de la muerte varias veces, ha tenido golpes y caídas en los duros trabajos de campo. Enamorado de la poesía y del amor, nunca se casó. Tuvo un gran amor en su vida, pero lo perdió muy joven y nunca rehízo una pareja.

Piensa, recuerda. Hila relatos con misticismo y filosofía. Se pregunta si habrá acertado en su camino, en sus decisiones, se abisma analizando su finalidad última. Siente que vaga en el espacio; ideas e imágenes se confunden en su cabeza. Canta un trozo de sus letras, se pierde, vuelve a empezar, describe detalles, viejos olores. Algunas palabras se repiten en sus frases: el mundo, su país, el gobierno, la humanidad, la vida, la muerte. Con un espíritu reflexivo, ha vivido setenta y seis años con poesía. Su lucha fue el trabajo. Su rédito: la vida.

"Una noche veníamos de un baile, (relata su cuñada Olga) *suena el teléfono, Adolfo atiende y era el dueño de un bar de Piedra Buena: -Mirá, acá está Luis Ibáñez, se ha venido a caballo y parece que Reynaldo está mal-.*

Era pleno invierno, otra que San Martín cruzando los Andes; Luis era el

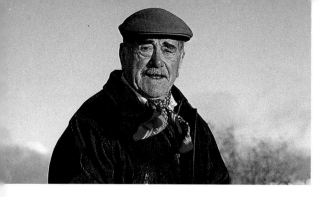

Noches australes

Hermosos cielos australes
noches glaciares que hacen brillar
con más fuerzas las estrellas
que alumbran bellas este azul mar.

Cual velas hechas girones
por la borrasca, las nubes van
huyendo a los ventarrones
que en días soplan como huracán.

La Cruz del Sur
fue protectora bendita
de aquellos que hicieron buena
la brava "Tierra Maldita"

Silencio inmenso en la pampa
que solamente suele quebrar
la "Corralera" que canta
o el balar tierno de algún lanar.

Del Atlántico las olas,
que hasta las playas vienen y van,
un canto de amor entonan
a la romántica Noche Austral.

Reynaldo Oroz

peón de la estancia, lo dejó a Reynaldo enfermo con la esposa y se largó. Cuando se metió al boliche se olvidó de todo y se mamó. Entre las charlas de mamado había dicho que estaba Reynaldo mal y el hombre nos llamó. Adolfo le dijo: -Dame con Luis... Hola, Luis, Luiiiis, hola Luiiiissss!!- Yo escuchaba del otro teléfono, gritaba, lo debían oír desde Piedra Buena. Nunca me voy a olvidar de la conversación de Adolfo con el héroe. El otro respondía: -aeeh, aeeeh- Adolfo insistía: -¿Qué pasa con Reynaldo, qué pasa??- -EEHH, EAHHEHH??- Adolfo iba levantando presión, pensábamos que se había muerto, y así siguieron horas. Al final agarró el dueño y le dijo: -Trae una carta-. La leímos... la letra era una cosa... se estaba muriendo o era la carta póstuma. A la mañana siguiente empezó el operativo en helicóptero. Lo trajeron a las dos de la tarde, había cámaras, equipos por todos lados. Lo habían ido a rescatar y filmaron todo; estaba deshidratado, era seria la cosa, así que aterrizaron frente al hospital".

"Ahora nos reímos pero qué sufrimiento... (sigue Reynaldo) fue un ataque de ciática, yo iba a salir en moto con Luis y la señora, mirá qué iluso, para buscar cigarrillos a La Libertad, todavía fumaba... ese día no me sentí bien, cuando aparece el hombre. -Reynaldo, hay mucha nieve-. -Bueno, voy a aguantar sin fumar-. Al día siguiente no podía moverme. Fueron veintitantos días tirado, para orinar me hice venir una damajuana vacía, una manguera y un embudo, no comía nada, estaba planchado, además no podía evacuar. El hombre salió cuando compuso el tiempo, nevaba sin parar, una nieve serenita linda, casi un metro arriba en la pampa. Y escribí una carta como el penado catorce, pidiendo que me manden ayuda. Luis se fue y no supe más nada. Sentí un chacchac y cuando pregunté la mujer me dice: -Un helicóptero!- -Ay ay ay qué alegría- Me sacaron a la rastra, parecía que había resucitado. Lo que es el ansia de vivir, después iba charlando, íbamos bajito por el río Santa Cruz y se veían las puntas de ovejas, el mar, la costa...y reviví..."*

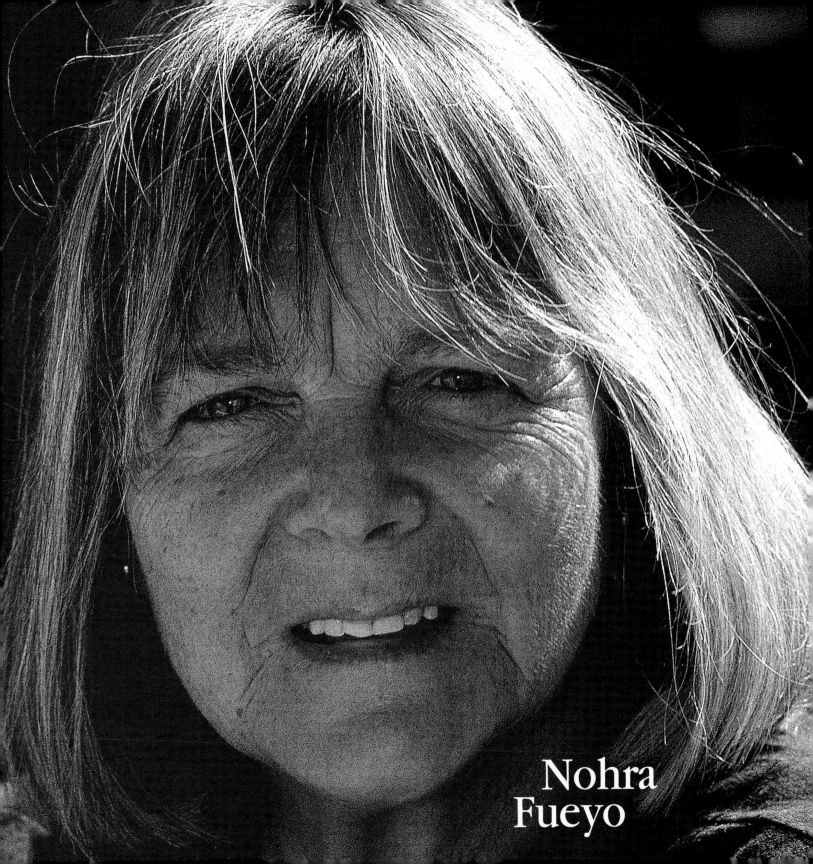

Nohra
Fueyo

Nohra Fueyo
La artesana de los basurales

58 años, argentina. Se crió en el campo de su padre. Escribió cuentos y poemas; ha ganado premios locales, nacionales e internacionales. Fue docente, directora de escuela y coordinadora de talleres literarios. Inquieta por el quehacer cultural trabajó en el área de Cultura de la Municipalidad de San Julián. Hoy vive allí con su pareja. Pinta, y recicla antigüedades que encuentra en los basurales: se llama a sí misma la "basurera" del pueblo.

"Así ocurre con nuestro pasado. Es trabajo perdido el querer evocarlo, e inútiles los afanes de nuestra inteligencia. Ocúltase fuera de sus dominios y de su alcance, en un objeto material (en la sensación que ese objeto material nos daría) que no sospechamos. Y del azar depende que nos encontremos con ese objeto antes de que nos llegue la muerte, o que no lo encontremos nunca".

Marcel Proust, "En Busca del Tiempo Perdido"

Nohry sale a buscar mundos perdidos. Como un arqueólogo en busca de huesos, recoge objetos que huelen a recuerdo. Levanta un frasco vacío, negro, tapado de viento: es el jarabe Potover que usaba su padre. Lo acerca a su nariz curiosa y en medio del campo una voz le confiesa: "huele a creosota, huele a creosota"; se ríe evocando sin entender aún las viejas palabras de su padre. Vuelve a su patio y plasma lo que siente: dibuja su niñez en una hoja y aprieta con su puño las verdades que no saben de óxido ni olvido.

Nació en San Julián. Su padre se escapó del servicio militar en Asturias en 1919 y se lanzó a la Patagonia. Conoció a su mujer y tuvieron a Nohry, su única hija. Inquieta y creativa, salía a rodear con su padre, trabajaba en los corrales, *crochaba* los animales en el baño, hacía correr las ovejas y marcaba fardos. Alimentaba su fantasía en las páginas de los Cuentos Universales de hadas. Cuando empezó la escuela, quedó en el pueblo con una tía e hizo el secundario pupila en Buenos Aires. Su padre enfermó, tuvo que vender la estancia y se mudaron a Buenos Aires.

A los 19 años se casó con un aventurero cordobés y tuvieron cinco hijos. Después de veinte años de matrimonio, se separaron. En 1985 volvió a formar pareja con Benjamin Rodríguez con quién vive hoy, en una pequeña casa de San Julián, entre botellas recicladas, lámparas hechas con los viejos calentadores Primus, antigüedades recogidas en las costas, arrojadas por los barcos poteros y una colección de frascos y botellas que datan de cincuenta años. Pasa la mayor parte del tiempo al aire libre, en su jardín, reviviendo sus "chatarras" y pintando paisajes con arcillas de colores que busca en la zona. Esta es una técnica creada por otra santacruceña: Sofía V. De Cepernic. Recicla el papel

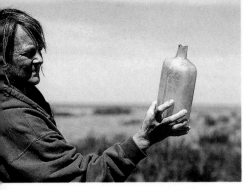

Botellas, lámparas, antigüedades
halladas en la costa, arrojadas por los
barcos poteros. Su riqueza.
En página anterior: madreñas.

de las Páginas Amarillas para lograr el color ocre y hace crayones mezclando las arcillas de color con el caracú de algún animal tratando de recuperar antiguas técnicas indígenas.

Todos los mediodías sale a recorrer basurales. Con su palito de escoba con punta aguzada escarba y se pierde en su propia soledad, en la amplitud y el silencio que aprendió a interpretar. Se sienta en una piedra o un mogote y escucha: los chingolos, las calandrias, el roce del *tucu tucu* bajo la tierra.

Estos y aquellos *(A los Tehuelches y a nuestros abuelos pioneros)*

En una tierra presentida en mares
la inquietud del día se decanta.
Ojerosa de nubes la noche llama
en la oración de los chenques
y en la luz fatigada de la lámpara.
Es la edad de los carros y las mulas,
del linaje febril de la vanguardia,
cuando las vidas son episodios
en la vastedad de una esperanza.
Allí están los que estaban
las crenchas en auroras dibujadas,
allí están los que llegaron
las manos desvestidas, desnudas las miradas
cargados de horizontes
y una nostalgia en la espalda.

Allí están, estos y aquellos
hechos de sangre, de piel y de alma,
sin alambrados los unos
los otros, queriendo poner estacas
para encerrar cuatro sueños

y emparedar las caricias
que enhebraron las distancias.
Allí están, estos y aquellos,
multiplicando la espera de las albas.
¡No puedo pensar
en el uno sin el otro!
Son la sangre, son la piel,
son el alma,
ataviados de sal, fatigados de pampa
encendieron las luces
para que viéramos las mañanas.

Viejos barcos
(Que los hay en mi bahía...)

La noche
era un secuestro de luz
un exilio de estrellas y de llamas,
un quebranto de voces solas
un acecho de azules fantasmas.
Sí, yo los ví

marineros de tiempos extraños
llegaban
piel de estepa era su piel
sangre desolada y blanca,
trepaban como en caricia
sobre las yertas jarcias
de los barcos quietos en la playa
dejaban libres las anclas
y desatando amarras rotas
de las rotas maderas
de los puentes que un día cantaran,
enarbolaban banderas rotas
en un amanecer sitiado de escarcha.
Entonces
despertaban las gaviotas
plumas de frío nevadas,
por mandato marinero volaron
cientos de alas por banda
y remontaron las naves
un vuelo de azules galaxias,
con azules nubes de mares
y azules capitanes fantasmas.

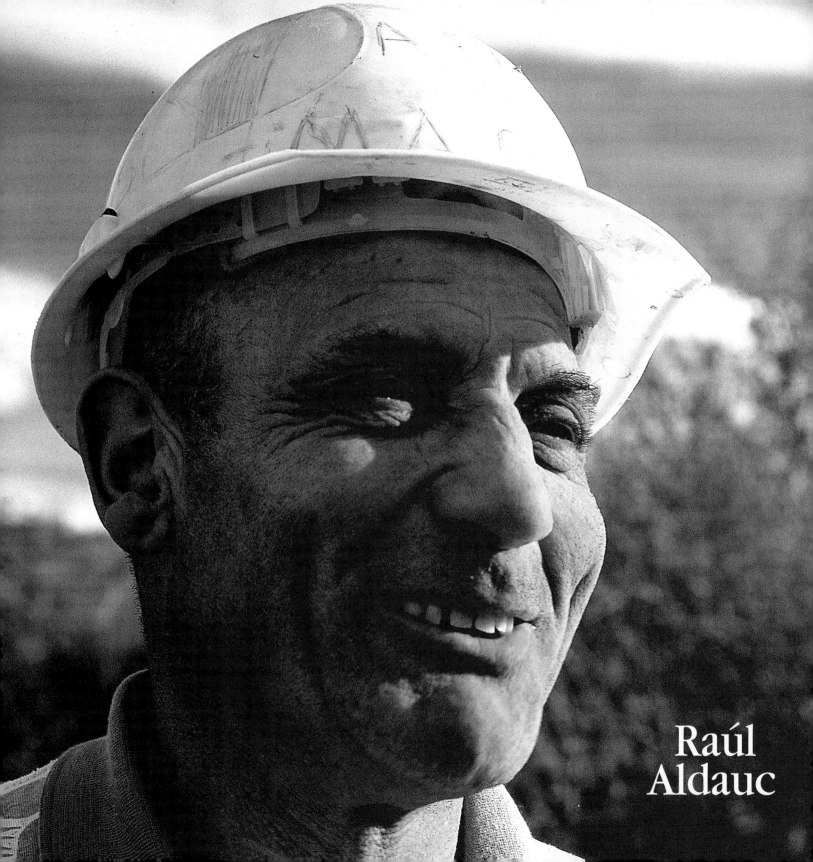

Raúl
Aldauc

Profundo, como sus pozos

54 años, argentino. Empezó desde muy chico haciendo zanjas y pozos para quintas y fue domador, *mansero*, ordeñador de vacas. Ya mayor se empleó en aserraderos y de *pocero* en empresas de construcción. Fue policía veinte años hasta que se retiró. Trabajó de sereno y cocinero en el Hotel Austral de Perito Moreno. Hoy vive en este pueblo, solo, de trabajos periódicos y de su pensión.

Camina rápido por las calles del pueblo, desde lejos se reconoce su figura: sus manos siempre atrás de la cintura. Parece que el tiempo se le acabara, sus palabras van más rápido que el viento. Nació en Perito Moreno, el 19 de octubre de 1946. Hijo de Margarita Serquis y Pedro Gregorio Aldauc, ambos hijos de libaneses. Su padre falleció cuando él era niño. Lo crió su madre, iniciándose en la estancia de un tío en Chubut. Vivió en Perito toda la vida, yendo y viniendo. Allí se casó y tuvo cuatro hijos, pero años más tarde se separó. Estuvo internado varios años en hospitales psiquiátricos de Río Gallegos y Buenos Aires, escapó y volvió a su tierra donde piensa dejar sus huesos. Hoy vive solo en una casa a medio terminar. Siempre necesitó sacar afuera su angustia, sus pasiones; con sus poemas cantó a la vida, a la Patagonia, a las injusticias de la humanidad. En su jardincito tiene yuyos medicinales, menta, salvia, manzanas y cocina a sus hijos que de tanto en tanto lo vienen a visitar; tortas fritas, empanadas caseras o guisos. Tiene unos ojos profundos, algo tristes. Llama a sus veinte gatos haciendo ruido con un plato y un tenedor. Su perro fiel, Cabezón, sale a pasear todos los días, se para en la esquina con una campana y un cartel de cartón en el cuello que dice: "Me llamo Raúl, busco trabajo".

Ama el trabajo, la vida sana, la libertad. Muestra el pozo que está haciendo, a pico, pala y barreta. Ha encontrado el sitio de agua gracias a los juncos y coirones que señalan los lugares apropiados para cavar. Hace su campamento; esconde en la tierra una botella de agua y una damajuana con jugo, para protegerlos del sol y diarios viejos para prender fuego.

Mete la picota en el pozo y saca la tierra con un balde, sube y baja todo el día. Trabaja de rodillas, sin cansarse. En minutos cava dos metros de tierra, en segundos recita un poema de los tantos que ha escrito, saca afuera las ideas con una verborragia imparable. Firme, en movimiento, no baja los brazos; no es casual que de dieciséis hermanos Raúl fue el único que nació de pie.

El Sueño

I

En una gran churrasqueada
que hicieron pa´ festejar
el cumpleaños del lugar
en donde yo me encontraba
por esos días andaba
tratando de subsistir
y se me ocurrió asistir
a tan grata reunión
con la pícara intención
de algún bocado ingerir

II

No ingerí sólo un bocado
comí hasta quedar panzón
tomé del buen semillón
y de postre comí helado
y ahí me quedé recostado
contra un alambre tejido
y me debo haber dormido
porque vi cosas divinas
que hacía tiempo en mi Argentina
muchos no habían vivido

III

Vi un montón de jubilados
que gozaban de alegría
porque el gobierno ese día
sus sueldos había aumentado
los había incorporado
a una excelente mutual
ya no iban a un hospital
a hacer colas cansadoras
los llevaban desde ahora
en una combi especial.

IV

Vi también a los docentes
festejar entusiasmados
porque habían arreglado
su situación deprimente
y que a partir del presente
su sueño estaba cumplido
porque habían conseguido
después de tanto luchar
un cómodo bienestar
y el aumento merecido.

V

Vi gente que iba y venía
de su quehacer cotidiano
y vi un grupo de paisanos
que una majada traía
Vi que una gran compañía
mucha gente conchababa
Vi que en la ciudad cerraban
las agencias de Quiniela
porque el juego ya no era
la salvación esperada.

VI

Vi que en la televisión
propagandeaba orgulloso
un locutor muy buen mozo
que llamaba la atención
y con marcada emoción
decía vea vecina
compre esta hermosa cocina
de muy buena calidad
para su seguridad
es Made in Argentina.

VII

El sol ya se estaba yendo
por el camino del ocaso
cuando sentí que de un brazo
alguien me estaba teniendo
y me decía sonriendo
qué siesta durmió aparcero
me dijo que era el portero
y que el predio iba a cerrar
y otro asado iban a dar
para el año venidero.

VIII

Salí y empecé a pensar
en lo que había soñado
¿Por qué el destino taimado
en sueños nos quiere dar
la oportunidad de estar
viviendo decentemente
y no esperar impacientes
que al otro año un gobernante
haga un asado gigante
pa´ conformar a la gente?

IX

Les juro me gustaría
que para el año siguiente
la situación de mi gente
sea de paz y alegría
que gocen de regalías
trabajo y prosperidad
que no haya necesidad
de ir a participar
de otro asado popular...
con aire de caridad.

X

Y pa´ terminar quisiera
dejarles mi pensamiento
me sentiría contento
si una ocasión pudiera
empuñar la lapicera
y escribir agradeciendo
la acción de nuestro gobierno
bregando pa´ que su gente
viva decorosamente
y así se cumpla mi sueño.

FIN

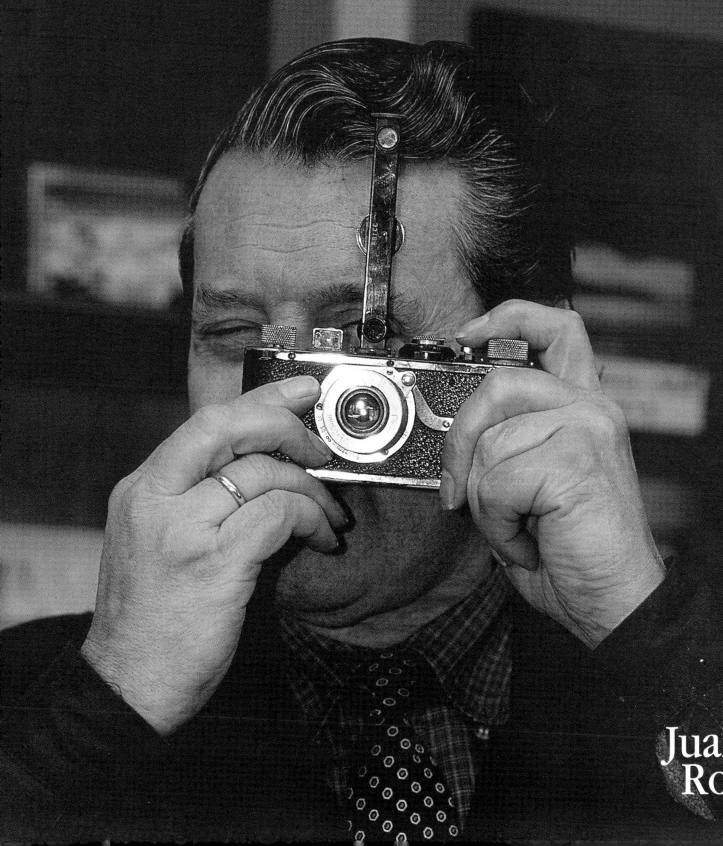

Juan
Roil

Juan Roil

Captando mundos y esencias

65 años, argentino. Se inició en fotografía en el estudio de su padre. Fue aprendiz en Puerto Deseado y giró por Sudamérica, Argentina y la Patagonia como aficionado. Ganó premios locales y nacionales. Recopiló casi todo el material sobre los indígenas que circula por la Patagonia; lo vende en su vieja tienda. Vive con su mujer en Río Gallegos.

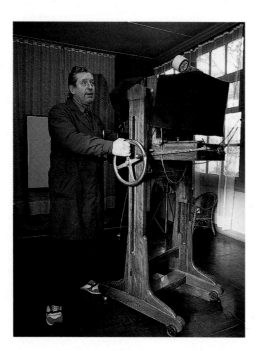

B uenos días: busco la famosa foto del carro y el caballo- Juan sonríe parsimonioso detrás de su mostrador y entrega la historia: la sacó su padre, una mañana de 1938... Vuelve la imagen: vapor emanando de un caballo parado frente a una relojería antigua, una calle blanca de nieve y escarcha, una perspectiva y un encuadre, que ponen jugosos los ojos de la gente.

Su padre llegó de Alemania a los veintidós años. Había estudiado fotografía y leído en una revista que en Comodoro Rivadavia pedían un fotógrafo; miró el mapa y se largó en un barco petrolero lleno de ratas. En un viaje a Alemania se casó. En 1934 quiso independizarse y se instaló en Río Gallegos, compró una casa y tuvo dos hijos. Años después, compraron la vivienda que hoy habita e instalaron el estudio; allí empezó a interesarse por el arte de la fotografía. Cuando podía, tomaba sus cámaras y se largaba a captar mundos y esencias. Los indígenas que quedaban eran pocos, la mayoría estaba en el campo y su familia no tenía vehículo para ir a fotografiarlos. Juan, presintiendo el valor cultural que significaría en un futuro, y previendo su rápida extinción, comenzó a reproducir fotografías viejas.

Se casó y tuvo dos hijos. A la muerte de su padre se hizo cargo de la tienda. Un jardín de cincuenta metros lo aísla de la ciudad. Cuando se siente mal pone su silla al lado de la hiedra y limpia su mente; con su lupita mira las plantas: encuentra belleza en las cosas pequeñas, una hoja, la nervadura, el óxido, lagunitas, escarcha. Descubre el mundo que tantos no ven. Filatelista, lector y apasionado de la música, Bethoven y Mozart descansan en su enorme discoteca al lado de una pianola. El materialismo y la competencia actual lo decepcionan. Pasa mucho tiempo en su laboratorio entre fórmulas mágicas, colores añejos y una ampliadora de madera que construyó su padre.

Es mediodía y debe cerrar. Juan sigue contando la historia del carro y del caballo, de su padre, del barco incendiado, del indio Capipe; imágenes grabadas en su retina y su memoria.

Entre fómulas mágicas y colores añejos, guardando para siempre imágenes de distintos tiempos.
Arriba: Su primera foto.
Retrato de su padre refugiándose de la lluvia debajo de un puente.

"*Hace 95 años* *el flash electrónico ni se soñaba, era puro magnesio. Mi padre contaba cada anécdota. Había un tal Burgia, fotógrafo socialero de Gallegos; una vez lo llamaron para una fiesta patria, 25 de mayo creo, en lo que fue el viejo y querido Colón, un lugar muy típico que luego se quemó. Salió a escena este hombre con la lámpara de magnesio, y puc, no anduvo, se fue adentro y probó como seis, siete veces, nada. La gente se mataba de risa, tenía pinta de cómico, chiquito, barrigón, con un toscano, había cada uno acá... No había caso y entonces se ve que se calentó el hombre y le agregó magnesio y magnesio y magnesio y de repente: pum! Se llenó el salón de humo y ya nadie podía ver, se habían encandilado todos, la gente se mató de risa, fue lo mejor de la función. Se puso muy nervioso el hombre. Debe haber estado mojado el magnesio y cuando se moja no funciona, o había puesto poco, o tal vez nada, no sé. Un chispero tenía... la cuestión es que encandiló todo, parecía una bomba, fue algo tremendo, peligroso, pero no pasó nada grave, pura risa por suerte*".

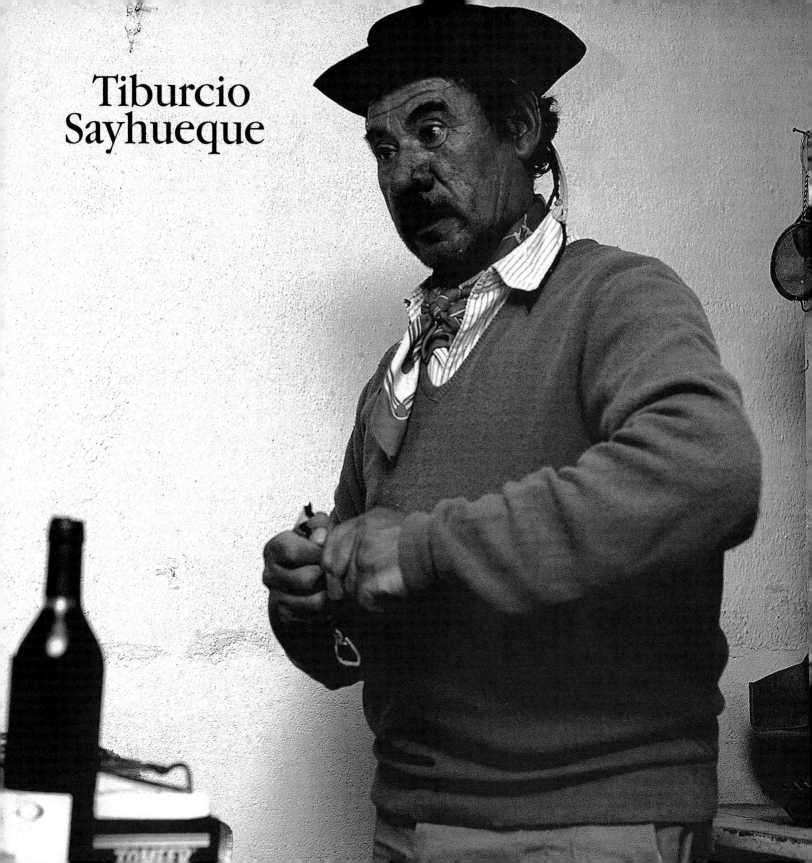

Tiburcio
Sayhueque

El bisnieto del cacique

53 años, argentino. Bisnieto del cacique Sayhueque, desterrado del "País de las Manzanas" durante la presidencia de Roca. A los 11 años empezó a trabajar en estancias de Chubut, fue a una escuela rural un tiempo y retomó el trabajo de campo. Luego del servicio militar se empleó en una empresa de construcción. Bajó a Santa Cruz con una comparsa de esquila. Fue capataz de estancia por el lago Argentino. Es puestero en Las Buitreras, en la estancia Los Toldos, a orillas del río Pinturas.

Sayhueque vuelve del campo y ve salir humo de su rancho. Hay gente. Golpea las palmas pidiendo permiso para entrar. Saluda confundido y toma los mates que le ofrecen los visitantes. Dice que nada lo vincula al cacique Sayhueque. Al rato confiesa con picardía: "Era mi bisabuelo".

Sayhueque significa "Llama overita". Fue nombrado cacique al morir su padre Chocorí en la campaña que lanzó Rosas. Vivía en el "País de las Manzanas" en Neuquén, una tierra privilegiada restringida al blanco. Como el suelo seguía amenazado, Sayhueque reunió a su gente para pelear contra las fuerzas nacionales. Fue el último cacique de su raza en someterse. Se entrevistó con Roca; les concedieron provisionalmente unas tierras hasta que los trasladaron al valle Jenua, Chubut, en 1898. Allí murió cinco años más tarde.

Tiburcio nació en Gobernador Costa, medio siglo después. Las costumbres indígenas habían terminado. A su abuelo Emilio lo envenenaron en Buenos Aires, cuando fue a reclamar las tierras del cacique. Tiburcio lleva el apellido de su madre; no conoció a su padre. Tuvo varias mujeres y una hija que vive en Trelew. Hoy está solo, en el puesto llamado Las Buitreras, por los cóndores que habitan las bardas; localmente los llaman buitres. Es un valle atravesado por el río Pinturas, un mallín rodea la casa y un camino pedregoso conduce al lugar. En verano lleva a los turistas a la Cueva de las Manos, de los Cóndores y al Alero Charcamata.

Entre risas y bromas suelta frases. Si amanece "vivo", se levanta sin reloj a las tres de la mañana, toma mate, escucha radio, a veces *churrasquea*, acomoda los caballos y se viste para el campo. Apenas aclara sale, *"tranco y tranco"*, rodea a las vacas. Junta hojas, lava, hace tortas, arregla los corrales. Quiere traer gallinas pero hay plaga de visones. Escaparon de un criadero en Chubut. "Entraron pa´ Chile sin documento y violaron la frontera…", comenta travieso. Cuando oscurece trabaja en soga. Está terminando un *pretal* con *lonja* de yegua y tiene un bozal sin terminar comido por las ratas. Las combate apilando maíz en un balde con agua; atraídas, se meten y se ahogan. La última vez mató cuatrocientas. No fuma, "soy evangélico y no tomo alcohol", dice mientras toma su segundo trago de vino. Ríe, le gusta que lo visiten y corten su soledad. Andariego y caminador, está planeando el próximo sitio a conocer, como toda su vida, rumbeando a la deriva.

Andariego y caminador, planea el próximo sitio a conocer, como toda su vida, rumbeando a la deriva.

Puesto Las Buitreras.

Tiburcio Sayhueque

"En el 84 hubo una gran nevada en el Chubut. Murieron como setecientah ovejas, las yeguas, los potrillos, murieron todos. Las ovejas quedaron con las avestruces y guanacos amontonaos y entreveraos. El avestruz directamente muere, es jodido ese con el frío; como está buscando la parte baja es dificil que se quede abajo, pero cuando es muy grande la nevada, al guanaco también se le escarchan las patas, ya no corren más. La oveja es más curtida y el caballo todavía más. Empezó a nevar a fin de mayo, no se alcanzaba a ir, cuando paraba volvía a nevar y se escarchaba abajo. Habrá nevado en el faldeo cerca de un metro, teníamos que sacar la nieve de la casa, si no nos volteaba el techo. La hacienda estaba en el campo de abajo, no había dónde llevarlos, se moría de hambre. Cuando hay nieve volada y los tapa, en una ladera o una barda, se amontona; se queda parejo y la respiración del animal hace como un agujerito pa´ dentro y ahí se sabe que hay animales abajo. Se comen la lana una a otra lah ovejas con el hambre.

Curtido el animal, treinta días se la aguanta abajo de la nieve, después puede salir cayéndose pero aonde pisó tierra se afirma, curtido una vez que comió... Abajo si están tapados pueden andar, hacen como una casita, sed no deben tener porque comen nieve; donde caminan ellos dan vueltas, la nieve le dentra a dar vueltas arriba, queda como un horno, agarra la forma de un iglú con el calor de los animales. La nieve de afuera se va escarchando y queda dura y se mantiene. Así se salvan. Ibamos con la pala a escarbar, sacarlos pa´rriba, salíamos con botas de goma, rodillera de cuero de chivo o traje de agua de plástico, un pantalón que no dejaba pasar el agua, costurado y calentito, lo hacíamos nosotro. Y gueno, a veces podíamos hacer algo y otras nada, era esperar pa´ que baje la nieve. Siempre que nevó, paró".

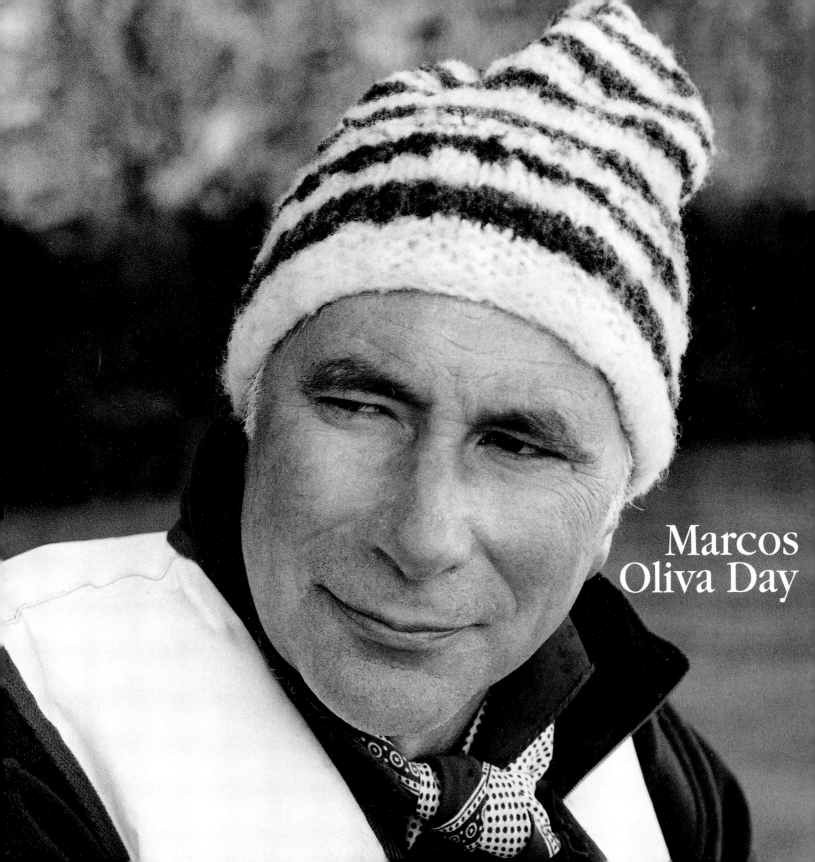

Marcos
Oliva Day

Marcos Oliva Day
Navegante antes de nacer

49 años, argentino. Nació en Mendoza y se crió cerca del agua siguiendo a su padre marino. A los 26 años se radicó en Puerto Deseado. Con su kayak navegó toda la costa de Santa Cruz y casi todos los lagos y ríos de la provincia. Conduciendo expediciones del Club Náutico atravesó el Cabo de Hornos y fue el primer hombre en cruzar con este medio el Estrecho de Magallanes en conjunto, y el Estrecho de Le Maire, solo. En las travesías realizan informes sobre fauna, estado del medio ambiente y arqueología, para diversas entidades culturales. Participó en el rescate de la Swift, una corbeta de guerra inglesa hundida en 1770 en la ría, y fue Cofundador de la Fundación Patagonia Natural. En 1983 creó con su mujer la escuela "Conociendo Nuestra Casa": enseñan a los chicos historia, geografía y fauna local a través de la actividad náutica. Han recorrido la provincia con ese fin. Es Fiscal en el pueblo y vive con su mujer.

"El hombre, como las flores, cuanto más hunde sus raíces en el suelo, más alto se proyecta hacia el cielo"

C. Kreuzer

Con esta frase Marcos introduce su proyecto "Conociendo nuestra Casa"; la misma idea que expresa ha guiado su vida. La historia comienza en 1861. En el terremoto de Mendoza quedaron huérfanos su bisabuelo y su amigo Carlos María Moyano, primer gobernador de Santa Cruz; el dolor los unió, el vínculo fue creciendo y duró toda la vida. Esta amistad familiar e interés por la Patagonia, se traspasó de generación en generación, hasta alcanzarlo. Además, mamó de su padre historias de navegantes y pioneros que influyeron en su vida y sus decisiones.

Pasaron los años y después de girar de lado a lado, buscó una tierra a donde pertenecer; eligió Puerto Deseado, un lugar salvaje que lo había atrapado por todos estos recuerdos. Se asentó como Defensor Oficial en el juzgado. Marcos navegaba y remaba desde chico; en Deseado se volcó al kayak, que le permitía enfrentar los vientos y obtener una mayor independencia.

En uno de sus viajes a Buenos Aires volvió casado con su novia de la adolescencia, Malala. Juntos hicieron las travesías, con los jóvenes del Club. Comprometidos en fortalecer la conciencia ambiental, y recordando los "Exploradores Fueguinos", que a través de campamentos instruían a los chicos en temas diversos, diseñaron el Proyecto. Dan cursos gratuitos; una parte práctica en la ría y otra teórica en las escuelas, incentivando la investigación sobre los orígenes de la zona.

Bajo el lema "Respeto y Cariño", les habla a sus alumnos sobre el vuelo del petrel, que roza la cresta de las olas con la punta de su ala... Los chicos escuchan entusiasmados; luego podrán enseñarle a otro lo aprendido. Admiran el verde del agua, las rocas agrietadas. Empiezan a sentir suyo el lugar.

Marcos mira a su pueblo desde el agua... Vuelve el recuerdo de aquel tornero yugoslavo, Juan Jowa Jovanovich, que le hizo creer en la gente y en los ideales. En las noches claras se tiraba en una loma y bajaba las estrellas con la mano, y decía que nunca iba a ser pobre porque tenía la riqueza de sus recuerdos.

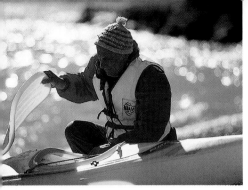

"Remaba y pensaba en la odisea de Magallanes; lo imaginaba bordejeando con sus barcos, tratando de ganarle al viento."

"*Hacía días que esperábamos* mejor tiempo en Cabo Vírgenes. Habíamos madrugado, con la esperanza de encontrar un mar calmo, pero las ráfagas parecían confirmar las estadísticas: sólo hay cuatro o cinco días serenos por año en el Estrecho de Magallanes. Los pronósticos en el faro, en Prefectura y el de los chilenos coincidían: el día no mejoraría. Pedimos entonces la opinión de Conrado Asselborn, legendario buscador de oro que tenía su morada al pie del faro. Después de convencerlo de que no éramos periodistas, nos invitó a matear. Miró hacia los cuatro puntos cardinales y al observar el vuelo de las nubes dijo tajante: -A la tarde el viento va a aflojar-. A las cinco, las olas ya no reventaban sobre el pedregullo y zarpamos. Aunque nos agarraría la noche, contábamos con que la marea nos metería hacia el oeste; sumado a la confianza en el grupo de apoyo y al buen estado de ánimo. Delfines y toninas nos alegraban el espíritu. Oscureció y habíamos dejado atrás la mitad del trayecto cuando "Catarata", que tenía 16 años, sintió su kayak lleno de agua y nos detuvimos a auxiliarlo. Juntamos los kayaks cruzando los remos, haciendo una balsa para soportar las olas y desagotamos su embarcación. Era una noche cerrada, la sensación térmica era bajo cero y más se sentía si dejábamos de remar. Unos tubitos luminosos sostenidos en la cubierta de los kayaks nos permitían ubicarnos. Tommy Rodríguez y sus amigos nos apoyaban en botes de goma, Malala iba con ellos. Después del frío de la segunda parada, 'Catarata' se subió a uno de los botes. Se intentó remolcar el 'Verónica', su kayak, pero fue imposible. Aceptó llorando dejarlo en el Estrecho. El viento volvió a caer, presentíamos la costa cerca. Pasada la medianoche, vimos una fogata en la playa y siluetas de duendes en una extraña danza. Eran los tripulantes de uno de los gomones recuperando calor. Estábamos en Tierra del Fuego. A la noche siguiente el intendente de Río Gallegos organizó una comida. A los postres Catarata lo vio: en el medio del salón, un kayak de travesía igual al 'Verónica' lo esperaba de regalo".*

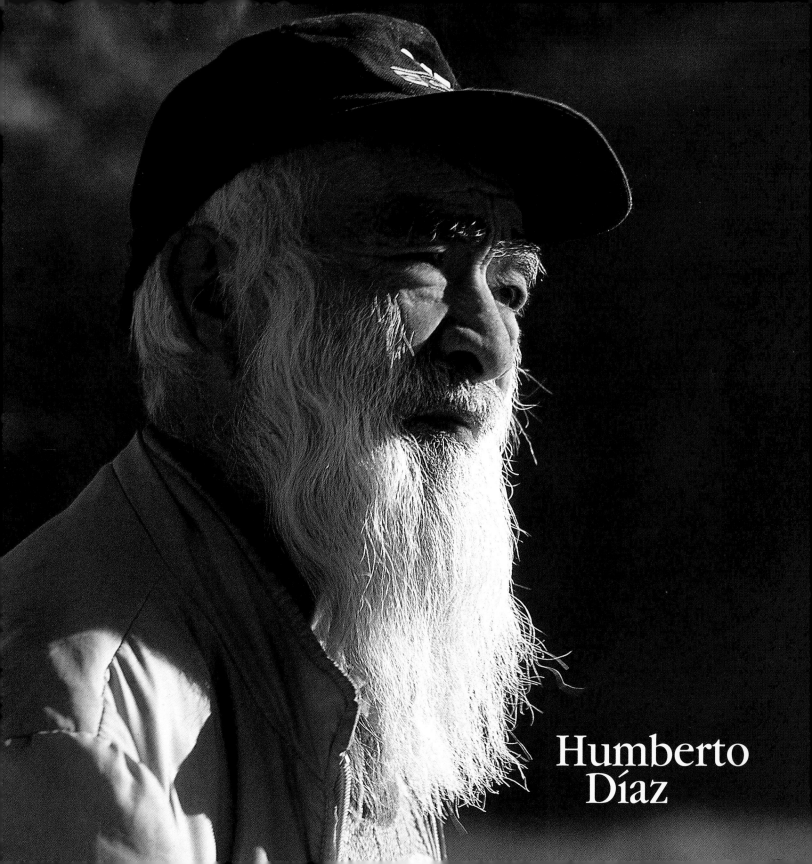

Humberto
Díaz

Por "el puchero de los obreros"

79 años, chileno. Albañil y maderero desde los 12 años. En Chile trabajó en construcciones, pavimentación y aserraderos "a pulso". Fue fogonero en los ferrocarriles y Secretario de Relaciones de la Unión de Obreros Ferroviarios. Fue preso político mucho tiempo. En 1951 llegó a la Argentina, empezó en un aserradero y luego fue alambrador y mensual. Vive provisoriamente en la estancia Los Ñires.

Sus manos fuertes, curtidas, arman un cigarro en segundos; dedos duros, astillados de madera. "El Mono" nació en la Araucanía, Chile, el 25 de abril de 1921 y se crió a puro ñaco y porotos. Su padre, José del Carmen Díaz Paredes, murió cuando él era chico. Lo crió su madre, Clorinda Contreras, ya fallecida. Siempre trabajó con la madera, lo que más disfrutó; era un trabajo de mucho esfuerzo. Preocupado por defender el "puchero de los obreros" fue preso político; estuvo en una isla largo tiempo y varias veces encerrado, acusado de cargar armamento, aunque se dice enemigo de la violencia.

Jugaba fútbol, básquetbol y ping pong y recorrió Chile con el Deportivo Ferroviario. Se casó en Chile, pero la mujer lo "celaba" injustamente. Había empezado a construir el hogar que compartirían de por vida, pero cansado de su actitud le dijo: "con el último clavo, adiós pampa mía". Atravesó el umbral una tarde, mientras ella lo dejaba ir entre risas, convencida de que volvería. Nunca retrocedió, no la volvió a ver a ella ni a sus dos hijos. Poco supo de sus ocho hermanos desde que en 1951 dejó su tierra y vino a Argentina. Aquí lo sorprendió la relación directa peón-patrón que en Chile no se daba. Los últimos años volvió cada tanto a sus tierras.

Hace un año que vive en Los Ñires, una estancia atravesada por el Río Oro, donde llegó para hacer un puente colgante de madera. Se enfermó hace poco pero salió del hospital antes de que "San Pedro" se lo llevara. Espera curarse para decidir su próximo destino. Rechazó techo y calefacción; con un par de chapas hizo su rancho y acampó. Enemigo del gas y la electricidad; sobre la tierra hace el fuego para que no se disperse y lo rodea con chapas. Usa las matas como letrina. No toma mate "asoleado", sólo antes de que amanezca y al anochecer. Lee diarios y revistas y cuando no lo ven, sintoniza la radio chilena en la casa de los patrones. Muchos dicen haberlo visto penar en vida, lo han encontrado más de una vez en dos sitios al mismo tiempo, o lo han visto antes de que hiciera su aparición. Con ojos pícaros, perceptivos, hila historias, bromas y burlas que se mezclan en su larga barba. Con sonrisa cómplice asegura que vivirá hasta los 120 años "haciendo lo que venga".

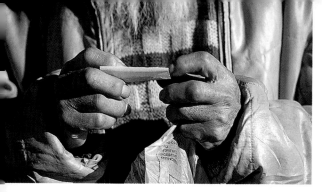

Preso político, estuvo en una isla y varias veces encerrado, acusado de cargar armamento. Pero se dice enemigo de la violencia.

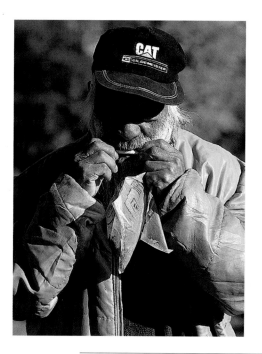

Humberto Díaz

"Estábamos con la Elsa, y ella estaba lavando en el lago que quedaba ahí al ladito; llegó una de pitíos, pajaritos qui hay, parece que le rajaban la garganta gritando arriba de la casa. La Elsa les estuvo tirando piedras, pero yo sabía y pensé: son pacos. Y le dije:

- Me voy a ir, esto está malo- - Qué te vas a ir a sufrir por ahí, me dijo.

Es creencia de los antiguos de que algo hay si gritan tanto los pitíos. Y es verdad. En la otra noche llegaron siete pacos con metralletas a buscarme y me dieron una... qui a dónde tenía el armamento, pero qué armamento ni nada. Yo le dije que me maten, así que no me hicieron ni una cosa más. Me llevaron al regimiento a Coyaique y me tuvieron ahí como quince días. Con las manos así atrás de la cabeza les decía: - Quiero morir como patriota.-

Así que me paré y había un pozo ajuera, como un canal pa' allá.

- Mirá, ahí hay cientos de huevones, dice el paco. - Conmigo ciento uno.

Me hizo pararme para ver el pozo y yo estaba con las manos firmes abajo, creía que me iba a pegar el empujón pa' tirarme al pozo, pero no... si yo solo no me iba a ir, yo le pesco las patas y me voy a la gran puta pa' abajo con él...

- Bueno, mejor que te maten en Coyaique, me dijo.

- Mientras más pronto me maten mejor pa' mí porque dejo de sufrir.

Me llevaron pa' dentro y me vinieron a buscar de Ibáñez; llegamos a la comisaría. Hay una ventana que mira al lago y un cabo estaba de civil y un gordo de guardia. Yo que llevaba una sed les dije:

- ¿Dónde puedo tomar agua? - En un pasadizo pa' allá...

El cabo jue y se corrió, si yo hubiera sido un verdura me mata. Me dijo:

- A tí te queda cerquita pa' ir a pedir asilo ajuera, para escaparte.

- Usted sabe que yo no me quiero meter en tetellones.

- Te va a pesar huevón.

Claaro, eso pasaba mucho y después te aplican la ley de la fuga. Por no escaparme me largaron después. Así que por decidido nomás me salvé".

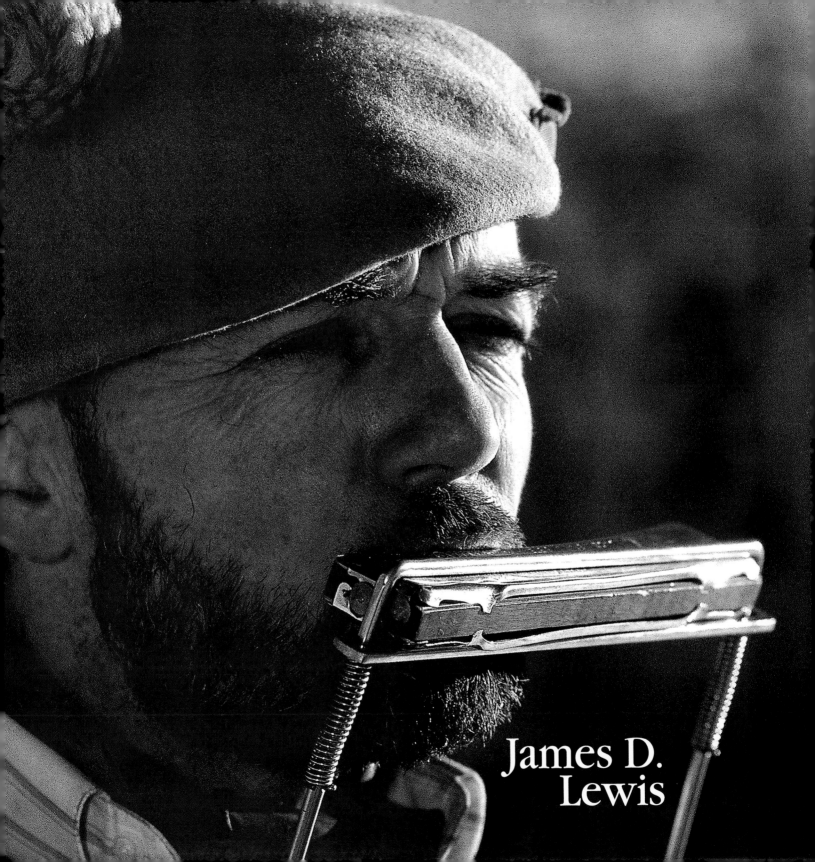

James D.
Lewis

James Douglas Lewis
Música para develar misterios

49 años, malvinense. Se crió en una estancia que administraba su padre en Puerto Argentino. Cursó la primaria en Puerto Santa Cruz y la secundaria en Buenos Aires. Volvió y se hizo cargo del campo de sus padres, "La Margarita". Fue voz, guitarra y bajo de la banda musical "Algo". Participó en reuniones de la ONU en defensa de la soberanía argentina sobre las Islas Malvinas. Trabajó en la plataforma de una compañía petrolera y desde hace unos meses es encargado de la estancia El Cóndor.

Un punteo lento, tranquilo. Una guitarra sobre sus piernas, una armónica y una pandereta debajo del pie. Sus ojos son silencio, historia, lucha, fuerza, trabajo.

Es uno de los pocos malvinenses que residen en el país. Su madre fue allí como jefa de hospital durante la guerra; su padre vino en un rompehielos de la marina inglesa. Se conocieron en Puerto Argentino, se casaron y nació James. Los antepasados ya habían estado en Malvinas; su bisabuelo vino con Bridges para la evangelización de los Onas y los Yamanes del Sur de Tierra del Fuego en 1869; después volvieron a la misión de la Isla Keppel, donde había quedado su mujer, Eleonor Britten, la primer blanca que vino a Tierra del Fuego. Y nació su abuelo; primer blanco bautizado en la zona, por los aborígenes, con el nombre de Frank Oshaia.

La veneración que tenían los indígenas por el cabello rubio de su abuela los ayudó a sobrevivir. Su bisabuelo fue el primer hombre blanco que navegó en canoa el actual Lago Fagnano con los Yamanes, antes que arribara Fagnano a Tierra del Fuego. Cuando llegó Laserre, fundador de Usuahia, había casi cien familias viviendo entre los indígenas: una iglesia, una despensa, un salón, una comunidad.

James siente orgullo de sus antepasados. Y de su trabajo en la estancia La Margarita al sur del río Chico, poblada por su abuelo en 1890. Tenían quinta con frutales y ovejas para exportación, eran autosuficientes en invierno y en verano. Al morir su padre continuó al frente.

Formó el grupo "Algo" con cinco amigos. Hasta 1981 tocaron en teatros, clubes y gimnasios. Se casó con Teresa Ferrero y tuvieron dos hijos, que viven en su casa de Santa Cruz. Ama su tierra, la naturaleza, el trabajo. Hace pocos meses retomó las tareas rurales.

En la estancia El Cóndor, sobre el lago San Martín, cuida los animales, la casa, el viejo casco reciclado para el turismo. A su alrededor la cordillera, el turquesa del lago, el canto del río. Con su música, busca respuestas a los misterios del mundo, en la Patagonia es fácil hallarlas; las encuentra cantando: "La respuesta, amigo, está soplando en el viento".

Toca música para buscar respuestas a los misterios del mundo. En la Patagonia se encuentran, están en el viento.

Viento Sur

Viento sur
tú que soplas por las mañanas
calma pronto,
deja ya de soplar
calma pronto
que se doblan ya las ramas
que crujen y quiebran
ante tus ganas
de soplar oh viento sur.

Viento sur,
tu que traes el frío en tus alas
calma pronto, deja ya de soplar
calma pronto que se viene el verano
y deja que el calor nos dé su mano
calma pronto viento sur...
calma pronto viento sur.

Viento sur
tu que traes el frío en tu pasar
calma pronto, deja ya de soplar
calma pronto que se queman las cosechas
que mueren cuando con tu frío acechas
calma pronto viento sur...
calma pronto viento sur.

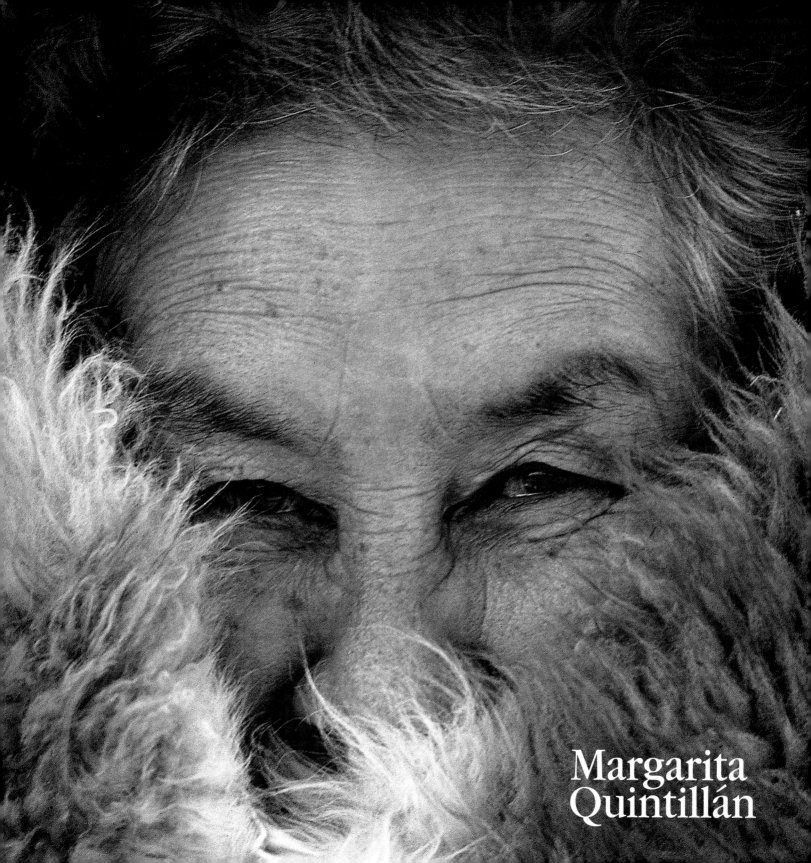

Margarita
Quintillán

Recuerdos del río Tar

72 años, argentina. Se crió en el campo y aprendió con su madre a hacer quillangos, tabaqueras, peleras y manteles bordados. A los 16 años fue empleada doméstica en estancias y recorrió la Patagonia cocinando para las comparsas de esquila. En el pueblo comenzó a vender artesanías. Vive sola en Gobernador Gregores.

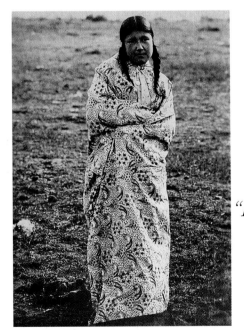

En un ranchito de bloques vive doña Margarita, una de las pocas paisanas que habitan el pueblo. Nació el 29 de septiembre de 1928 en el río Tar. Pasó los primeros catorce años "a lo paisano" en un ranchito de adobe con sus seis hermanos. La madre, Petrona Blanco, era hija de un chileno y una tehuelche pura, Josefa Tema. Su padre, José Ramón Quintillán, era hijo de un español y una paisana.

No fue a la escuela; aprendió a leer y a escribir en el campo con un maestro. A los 14 se fue con su familia un tiempo a la Reserva indígena del Lote seis, hasta que pasaron al lago Strobel. En 1965 se trasladaron a Gregores por una enfermedad de su madre, y al tiempo construyó con su hermana Águeda la casa en la que vive.

Sus mejores recuerdos se remontan al río Tar. Eran días y noches en familia, recorriendo los campos con botas de potro, tejiendo y trabajando con los cueros y pieles de los animales que cazaban. Ella y un hermano tocaban la guitarra, en reuniones alrededor del fuego con su familia y vecinos: milongas "El trote del Guanaco" o "El trote del Avestruz". Entre mate y mate con yerba de menta, se ríe: un poco de miedo a la invasión y otro de ganas de compañía. Se levanta temprano, no duerme siesta, sin descanso sigue su día. Camina a pesar de sus dolores, cose y teje alfombras, pulóveres, mantas. Se sumerge entre fotos viejas, las mira y ordena. Busca fajas, *tabaqueras*, quillangos, revuelve las camas, desordena y saca *matras* y mantas hechas a mano por la abuela, por la madre, por ella; generaciones enteras sobre su mesa de madera vieja.

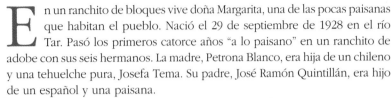

"El río Tar, qué cosa hermosa... Pasaba cerca, teníamos vacas lecheras, yeguarizos, de todo había... Qué tiempoh aquellos, ni me quiero acordar. Tejíamos, hacíamos cosas de campo, salíamo mah de a caballo que de a pie. Me gustaba mucho, nosotras éramos locas, éramos pior qui un hombre, agarrábamu un caballo y nos íbamos a saltar. Mi hermana hacía de todo, hasta enlazaba de a caballo, mi pobre finada hermana. Al vacuno ella lo enlazaba, lo ataba a los palos y lo degollaba. Yo estaba con ella, lo carneábamos nosotras.

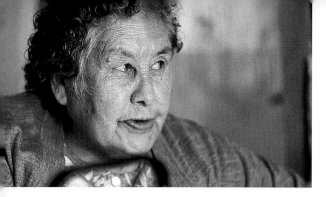

Familia de "gauchos", hacían de todo
con orgullo, un homenaje a la tierra.

En página anterior: Margarita
a los quince años.
Abajo: abuela y madre de Margarita.

Margarita Quintillán

Siempre fui gaucha, todos fuimos gauchos, mis tíos, todos. Uii, empecé hacer quillangos chiquita. Mi mamá me enseñó, hacía todo eso. Lo hacíamos con cuero de chulengo, también descarneábamoh botas de yeguarizos, las sobábamos y después nos la poníamos. Mi hermana trabajaba en soga, ella cortaba el cuero y yo la miraba, hasta que me enojaba y no miraba más; me enojaba porque yo siempre fui mal genio. Tabaqueras y peleras aprendí de mi finada mamá también. Mi papá era un lindo gaucho, pero a veces hacíamos travesuras y para fumar tabaco le dentrábamos y le robábamos la tabaquera que hacíamos con el cogote del avestruz. Le sacábamos el pellejo y lo dejábamos secar; lo sobábamos con vidrio, como al quillango. Había qué rasparlo, tener mucha pacencia pa´ eso; un trabajo loco, despuéh coserlo despacito, y estar... Así vivíamos los paisanos di antes."

"No he visto nunca la luz mala, porque es roja, todos creen que es blanca que es la que más se ve, pero nooo, la blanca es la buena. Si anda la luz mala la blanca anda atrás; si es roja es porque un mal agüero vah a tener. La blanca la he visto muchas veces, siempre anduvi bien con ella, la he visto en el Lote Seis de los paisanos nuestros; en la noche sabía cruzar en el cañadón, se ponía ahí arriba en la puuunta y se veía como volando. Nunca la seguí, porque se metía arriba en la montaña; a lo mejor uno va y no llega nunca. La luz roja algunos la han visto. Mi tío Honorio sabía cruzar seguido pa´ ca pa´ Gregores con un caballo pilchero a buscar víveres para la familia; allá no había más que guanacos para cazar, ni leña, usábamos la mata negra para fuego. Mi tío venía de día y a la noche se volvía para la reserva, así que le agarraba el oscuro, son como 15 leguas. Nos contaba el tío, gaucho mi tío, que una noche cuando volvía vió la luz mala cruzarse, bien roja, se quedó quieta un rato largo y siguió después y desapareció en la noche. Tuvo miedo por el agüero malo y bueno, al tiempo se le fue muriendo toda la familia, los hermanos, todos..."

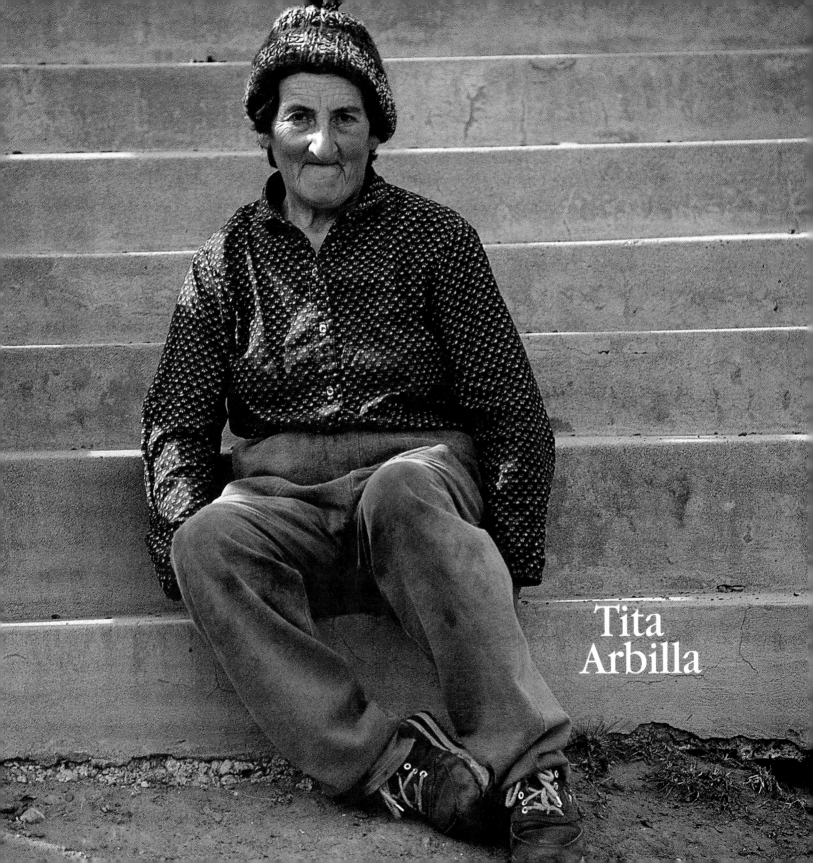

Tita
Arbilla

Tita Arbilla
La sombra del padre

72 años, argentina. A los siete años acompañaba al padre en las tareas de su campo La Medialuna. Contadas veces fue al pueblo y nunca quiso ir a la escuela. Cuando su padre y un hermano fallecieron la estancia quedó en manos de otro hermano. Cuando este se accidentó, Tita se hizo cargo y allí está hoy, luchando por sostenerla, con la ayuda de un peón.

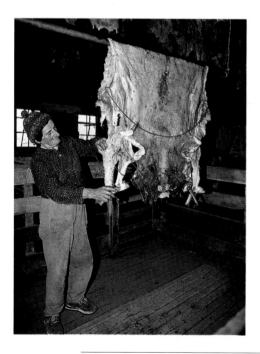

Desde lo alto se ve el valle seco. Entre coirones y matas, el viejo casco de la estancia vive por el esfuerzo y el espíritu de Tita. Nació en Puerto Santa Cruz y antes de cumplir un mes ya estaba en el campo. Pasaron los años, su padre compró una casa y les dio a las mujeres la libertad de elegir: pueblo o campo. Sus hermanas optaron por el pueblo, pero Tita se quedó con los varones; luego ellas le enseñaron a leer y escribir. Bautizaron en el campo a todos los hermanos juntos, en una gran fiesta con asado al asador. A los ocho años fue por primera vez al pueblo. Toda su infancia fue la sombra del padre; mientras sus hermanas colaboraban en la casa ella prefería estar en el campo, mirar, aprender. Cuando su padre murió, Tita, con 19 años, perdió las ganas de vivir y se enfermó de pulmonía. Viajó a Córdoba para cambiar de aire y se recuperó. Retomó los trabajos rurales ayudando a su hermano. En los años ´80, la estancia ya casi no producía ganancias. Su hermano se accidentó y Tita quedó sola. Un invierno murieron más de mil animales, quedaron dos mil. El precio de la lana empezó a bajar. Después les robaron hacienda y quedaron con doscientas. Salía sola a recorrer la estancia y acampaba por ahí para buscar pistas. Hizo denuncias y tras una larga lucha la escucharon, pero fue tarde y llegó la sequía de los últimos años.

Tita va al galpón con Cerezo, su peón. Están esquilando a tijera. Se tropieza y salta sin perder el equilibrio ni la sonrisa. Las ovejas son como sus hijas; las llama por su nombre, las abraza, las encierra a la tarde por los zorros y pumas. No está triste sino llena de optimismo. Come papas, ajos y cebollas que cosecha, tortas fritas y carne de capón. Sus hermanas la ayudan con sus pensiones. La estancia da pérdidas pero no puede dejarla, quiere que las generaciones venideras sigan trabajándola. Espera que sea una etapa de crisis y que en algún momento remonte. Entonces, el esfuerzo no habrá sido en vano.

No existió crisis que detuviera sus
sueños. Pasión heredada de su padre,
las ovejas son sus hijas.

La lana, riqueza
del sur de otros tiempos.

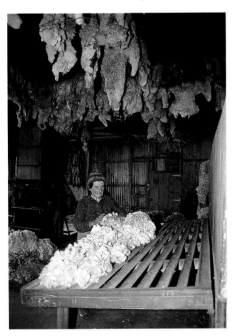

"Desde chiquita me gustó el campo. Todo era con mi
papá y afuera. Alambraba y le ayudaba a repartir los piquetes, él ponía el
rollo de alambre en el piso y se iba lejos con el hilo, y yo cuidaba el molinete
para que se fuera desenrollando. También lo ayudaba a prensar. El enfardaba
y se metía en la prensa, y yo dele alcanza cueros y cueros, y cuando se estaba
llenando el cajón, miraba por las rendijitas a ver cuánto faltaba para terminar.
Papá ataba los fardos y preparaba los cajones, para prensar otra vez, mientras
yo me iba a jugar con mi gatita blanca. Cuando venían del rodeo con el piño,
papá me decía: -viene un piño de mil ovejas-. Por el bulto ya se daba cuenta,
no fallaba. Venían las comparsas de esquila, encerrábamos las ovejas que
tenían un buen ponchito en el lomo y, en cuanto podía, yo agarraba una
tijera y me ponía a esquilar; papá se enojaba porque era peligroso. Mis hermanas
usaban pollera pero yo pantalón, por los trabajos de campo. Después lo ayudaba
a señalar, mi hermano con la cortapluma les cortaba la orejita, los castraba
y les hacía las muescas; el agente levantaba los corderitos y los ponía sobre unas
tablas, les cortaban la colita también. Los peones me dejaban todos los corderos
chiquitos. Y la quinta, ay... a papá le gustaba mucho, rastrillaba y sembraba,
a fin de septiembre hacía los cuadritos y yo le ayudaba: lechuga, repollo,
coliflor... Sacaba agua de un pozo, con un balde de lata de nafta de veinte litros;
y después con un tachito con manija agujereadito, como una mamadera
rociábamos todo. Por ahí me decía: -La semana que viene vamos a trasplantar
porque seguro llueve- y llovía toda la semana. Los inviernos eran muy nevadores
y moría mucha hacienda, entonces, en la primavera los hombres y yo íbamos
a buscar los cueros en un camioncito Ford T, teníamos que hacer varios viajes,
ay, cómo me gustaba. No nos dejaba manejarlo, pero íbamos corriendo y le
dábamos manija sin que nos viera. Cuando venía y veía que el camión
marchaba, uuyyy sí se enojaba. Era tan lindo, todo. Eramos una familia tan
linda y tan divertido era el campo..."*

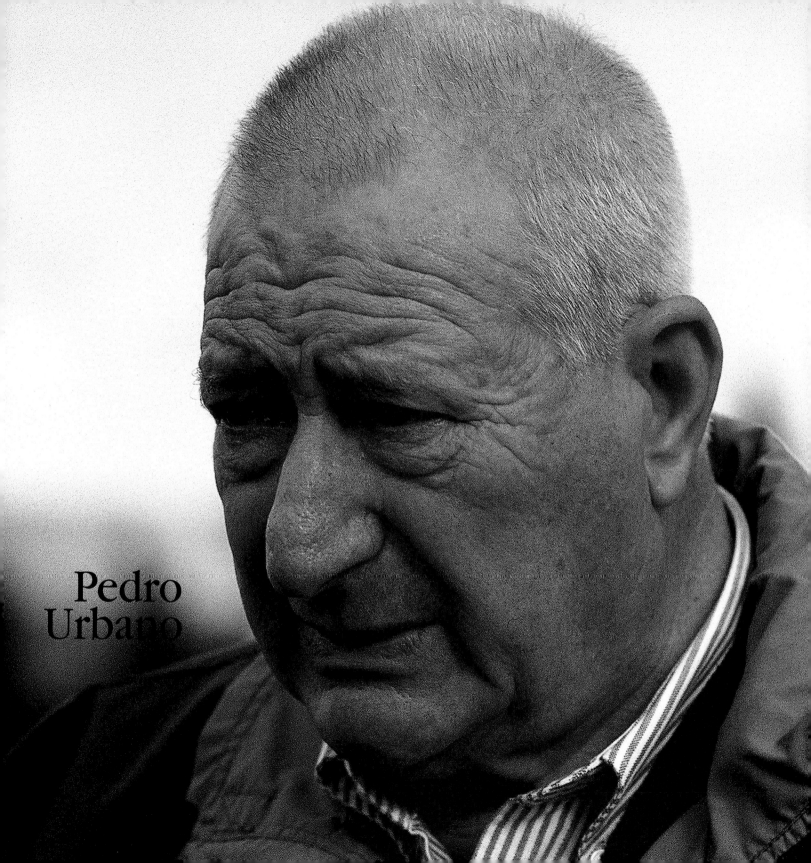

Pedro
Urbano

Hijo del Ferrocarril

74 años, argentino. A los 10 años trabajó en una sastrería de Puerto Deseado y luego de cadete en una farmacia. Se empleó en el Ferrocarril hasta su fin en 1978; pasó a trabajar en la Municipalidad. Terminó la secundaria a los 52 años, fue Secretario de Turismo de la Provincia y trabajó en la Dirección Provincial de Personal. Es jubilado y vive con su mujer, en Puerto Deseado.

En 1909, Exequiel Ramos Mejía, ministro de Obras Públicas de Figueroa Alcorta, promovió la ley 5559 de Fomento de Territorios Nacionales y dio la orden: construir un ferrocarril que abarcara el tramo de Puerto Deseado a Nahuel Huapi. Su objetivo era marcar soberanía en la Patagonia. El 1º de mayo llegó el vapor Neuquén a Deseado, con los elementos necesarios para comenzar la obra. Doscientos cincuenta hombres trabajaron a pico y pala; en menos de un año se completó el tramo hasta Las Heras. Años más tarde, un muchacho andaluz que se ganaba la vida con changas en el pueblo, decidió emplearse en el ferrocarril para casarse con una mujer que le puso como condición un empleo fijo. Consiguió trabajo y se instalaron en el barrio ferroviario. En una casita de piedras entre los tamariscos y frente a la ría nació Pedro, indiscutido hijo del Ferrocarril.

Su padre se jubiló en el ´55 como mecánico de locomotora, su hermano trabajaba en la parte administrativa. La historia se repitió y, al cumplir los veinte años, la madre persiguió a Pedro para que trabajara en el Ferrocarril. Ganó por insistencia y se lo agradeció toda la vida. Al casarse, compró la casita frente a la paterna, donde tuvo sus tres hijos. Permaneció en la administración del Ferrocarril treinta y tres años. Eran trenes a vapor, de cargas y pasajeros, gran nexo entre Puerto Deseado y Las Heras para llevar correspondencia, suplir las necesidades de las estancias, cargar mercadería para embarcar a Buenos Aires y de allí a Europa. El tramo a Nahuel Huapi no se hizo, por ausencia de insumos más la falta de presupuesto por malos manejos. El Ferrocarril funcionó muy bien hasta que, con la llegada del modernismo, empezó a perder muchas de sus funciones. Su final, en 1978, fue muy doloroso para Las Heras y las estaciones intermedias, porque dependían exclusivamente de ello. Puerto Deseado progresó con la pesca. Muchos trabajadores se volcaron a los oficios y Pedro empezó a trabajar en la Municipalidad en la parte de turismo, otra de sus aficiones. En el ´79 se recibió de Perito Mercantil y tuvo su viaje de egresados.

Feliz con la "gitaneada" que fue su vida, siempre se las rebuscó y se sintió protegido en sus etapas. Quedaron atrás las fórmulas mágicas de la farmacia, el vapor del ferrocarril, su sonido en su arranque y su llegada. "Es el mundo que avanza", comenta, con un brillo húmedo dibujado en sus ojos.

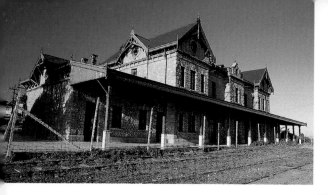

El Ferrocarril, sus vapores, sus sonidos, fue más que un transporte. Trajo trabajo, comunidad, progreso. Pero un día lo levantaron.

Pedro Urbano

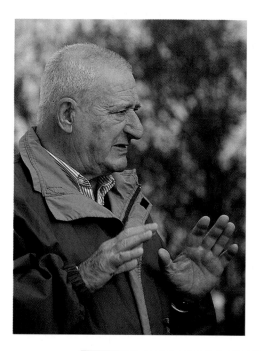

"Para la construcción del Ferrocarril, el ingeniero Briano, que estaba a cargo, trajo de Buenos Aires a un grupo de picapedreros yugoslavos. Construyeron la estación, los puentes, las alcantarillas; hay que verlas, es como si las hubiesen construido ayer, no tienen una fisura, es una hermosura. Yo conocí a uno de los picapedreros, no me lo puedo olvidar porque lo vi trabajar siendo chico, me paraba al lado de él y me quedaba suspendido, observándolo en detalle. Era un hombre grandote, que ponía una piedra cuadrada de casi su mismo tamaño entre sus piernas y la asujetaba con las rodillas. Agarraba un utensillo y -tic tic tic-, se quedaba horas y días, -tic tic tic-, siempre con la misma piedra, sin cansarse, y sacaba unas cosas que me quedaba maravillado. Y ese señor no sabía leer ni escribir, cómo es posible que tuviese tal capacidad de simetría, de dimensiones y medidas; de dónde sacaba las proporciones. Era increíble, -tic tic tic- a golpe de cincel, tremenda la paciencia, la perseverancia, me pasaba horas mirándolo trabajar. Él vino más adelante, no con los que trabajaron en el ferrocarril. Vinieron en tandas. Primero para el ferrocarril, luego los que trabajaron los mausoleos del cementerio, que son otra maravilla, esas coronas, esas esculturas, cuando voy me vuelvo loco. Pasado el treinta, fueron trabajando las piedras mucho más modernas; en las casas, con las aplicaciones, en los marcos de las ventanas. Hablaban el castellano como con una papa en la boca o con un frenillo, una cosa así, pero perfectamente; había una colonia bastante grande. Cómo me gusta detenerme en ello... es que siempre he tenido una especial admiración por el artesano, por el que hace algo. Me maravilla la tontera de ver girar el torno de barro y la gente con sus dedos elaborando un jarrón".*

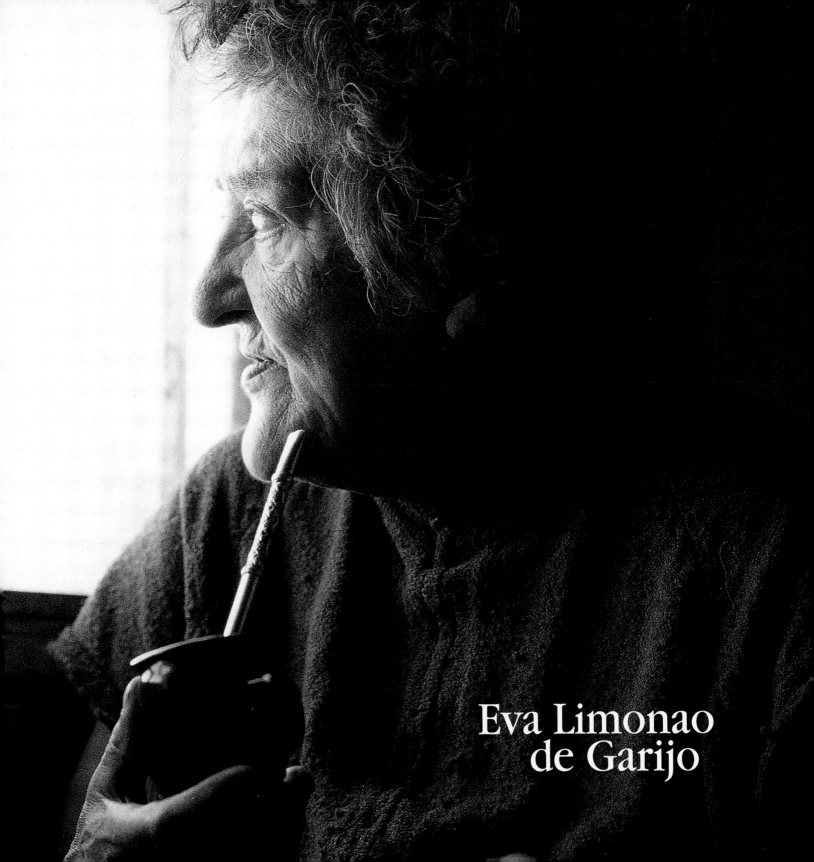

Eva Limonao
de Garijo

Eva Limonao de Garijo
Nacida en una reserva indígena

71 años, argentina. Se crió en la Concentración indígena del Lote Seis, cercana a Gobernador Gregores. A los 10 años empezó a trabajar de niñera en el pueblo y más tarde en una estancia en el lago Strobel, donde se enamoró y se casó. Volvió al pueblo con su marido y siguió criando chicos. Hoy vive en Cañadón León, en las afueras de Gregores, con su peón de siempre.

La luz de la tarde ilumina su rincón. Eva observa su valle, a través de una ventana que filtra el tiempo. Orgullosa de sus raíces, abre sus ojos zarcos y cuenta su historia.

Nació en la Concentración indígena del Lote 6 en 1929 y a los siete años fue con su tía Juana y sus abuelos de crianza a Gregores, donde comenzó la escuela a pesar del miedo que le provocaba. Su madre, Amalia Limonao, indígena tehuelche, falleció a los meses de haber nacido Eva. Su padre Manuel Alí, turco y mercachifle, la abandonó de niña y cuando volvió para llevársela, años más tarde, Eva lo negó. Recuerda su infancia en la Reserva con alegría y orgullo. Se crió bien, a pesar de la orfandad. Aprendió a tejer a telar pero lo olvidó con los años, hacía fajas para vender y ayudaba a la tía con las matras. Sus abuelos no quisieron transmitirle el idioma tehuelche, lo incorporó sola, por observación y aprovechando las borracheras de un viejito amigo que le hablaba en paisano cuando se pasaba de copas; hoy sigue investigando y anotando el vocabulario que recuerda para no perderlo. A los 16, fue a trabajar de niñera al lago Strobel, se juntó con Víctor Garijo, poblador de la zona y fue a vivir con él. Tuvieron varios hijos propios, además de los que criaba Eva. Tiempo después vendieron y volvieron a Gregores donde falleció su marido hace siete años. Hoy vive en una casa prestada en el Cañadón León, donde originariamente se asentaba el pueblo. Tiene sesenta pollos, cuarenta y cinco pavos y nueve gansos, los llama con un código que sólo ellos comprenden, y enseguida se asoman a buscar su porción: pan seco, afrechillo, maíz molido y grasa.

Vive con José, el peón que los ayuda desde hace cuarenta años. La perra Chirola se tira en la huella a descansar. Es su mascota preferida, más que Porota, Tepi, Calila, Pirata, Tina, Jack, la China y el Colito, y sus tantos gatos sin nombre. De a ratos sale para alcanzar la letrina de madera, a unos metros de la vieja casa. Se arregla para ir al pueblo a jugar al bingo o al truco, y deja a José a cargo de sus animales. Ama la tranquilidad de su tierra. Desde la misma ventana absorbe amaneceres y estrellas que "se ven bien bonitas" en la noche. José busca unos tronquitos, un poco de bosta de caballo o de vaca, para calentar su pequeño mundo, como en la vieja Reserva: mogotes y bosta. Ella sigue recordando en la ventana.

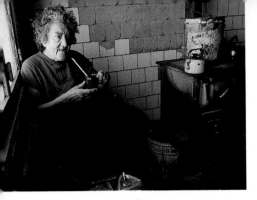

Tehuelche de sangre, hizo de su vida un culto a quienes recuerda unidos, educados, generosos.

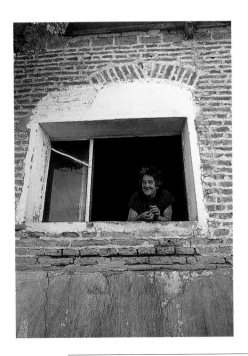

"Los Tehuelches eran muy educados, no eran camorreros ni envidiosos el uno del otro, sino unidos; el abuelo Camilo tenía vacunos y yeguarizos en cantidad y cuando carneaba uno, se repartía con otro y el otro hacía lo mismo, era como una comunidad. Si moría uno se mandaban a mudar. Los paisanos antes, cuando moría una persona, le ponían un cascabelito en la cruz, y después le tiraban chaquiras en la tumba. La religión era más bien cosa rara; cuando se enfermaba alguien, corrían el gualicho, agarraban caballos blancos o algún overo entreverado y gritaban: -ahí va, ahí va- y salían como siete u ocho, pa´ todos laos, no sé lo que era para ellos. Pienso que era como un mal que veían en visión, pero uno no veía nada, sólo a ellos que andaban corriendo. Otra creencia que tenían era que enterraban a los caballos y perros preferidos que morían.*

Para cazar usaban la guanaquera, avestrucera y el tragüil, y eran baquianos para revolear la bola perdida, una piedra redonda con un agujero en el medio y una soga para que no se saliera. Fumaban tabaco en cuerda, unos venían enroscados y otros en plancha. Picaban un tronco de calafate finito, finito, con un cortaplumas, para entreverarlo con el tabaco. Pienso que debe haber sido rico porque ellos lo fumaban con una gana... Mi abuela Rosalía fumaba una cachimbada en la noche, antes de acostarse. Los hombres salían a trabajar en alguna changa de esquila o alguna cosa; y yo tenía dos tías que se dedicaban a guanaquear, avestrucear y zorrear en el invierno, salían las dos y se acampaban por ahí y traían un montón de cueros y zorros. Era lindo verlas, era lindo vivir esa vida, me da orgullo haber estado entreverada con esa gente, mi gente. No me avergüenzo de mi sangre, me gusta responder: -"Soy nacida en la Reserva indígena del Lote Seis-"

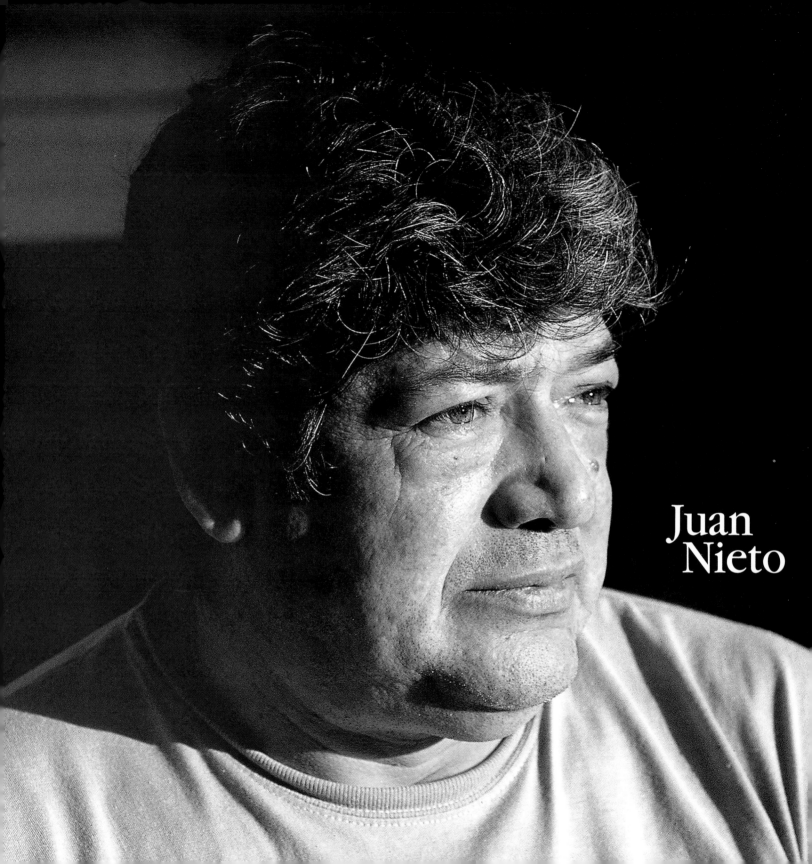

Juan
Nieto

La vida bajo tierra

54 años, argentino. Llegó a Río Turbio con su padre a los 12 años. Trabajó de peón, vendedor de diarios y revistas, mozo, verdulero, albañil. Estudió electro mecánica en una escuela en el pueblo y al año empezó a trabajar en la mina de carbón, donde continuó durante treinta años. Pasó de peón minero a gerente. Se jubiló y sigue trabajando en la empresa. Vive con su mujer y dos hijos.

A fines del Siglo XIX, el Teniente Agustín del Castillo descubre vestigios de carbón a orillas de Río Turbio, un pueblo que tomó su nombre por el color de sus aguas. Tiempo después, se crea una mina para explotar el mineral, donde Juan pasaría los mejores momentos de su vida. Años de polvo y soledad, recordados con pasión y alegría.

En 1955, Cirilo Nieto, militar, fue a Río Turbio en busca de trabajo con Juan, su hijo. Al llegar se sintieron atrapados por ese "paraíso desolado, donde no sabían de huelgas ni partidos políticos" y por las comodidades que les brindaba el gobierno: una casa, un buen sueldo, vacaciones. El objetivo era desarrollar el pueblo.

A los 19 años, fue con la escuela a la mina y quedó impresionado con la imagen de "un gringo grandote", hoy amigo suyo, que salía de trabajar todo encarbonado, y pidió trabajar allí. Recuerda sus primeros días, perdido bajo la tierra, ingresando a un mundo totalmente nuevo; el pueblo gris y sus calles con lomitas de ceniza, que caían de los camiones, las bromas entre los mineros, los largos turnos a oscuras, la soledad. Pasaron los años, después se jubiló; trabajó hasta el último día.

Dice que el trabajo minero "peligroso, sacrificado y de pura hombría" es un mito que hay que revertir; para él y para la mayoría, ha sido la felicidad más grande. "La mina fanatiza, tan alucinante es". Viajaría por el mundo conociendo minas, un universo fantástico donde todo llama la atención y todos los días son diferentes. Siente placer y orgullo de haber trabajado a cuatrocientos metros bajo la tierra. Define al yerro: un ser que tiene vida y piensa. Habla del desarraigo del minero, de su carácter introvertido, de su soledad.

Personifica a la "mina" en todas sus frases. Le ha enseñado a moverse en su camino. Como en la vida, siempre se llega a destino. Aunque uno esté solo, en la oscuridad y con frío; siempre hay alguien, una luz, una salida.

"Del perro tan querido Tonel, se ha dicho que es la reencarnación de un minero, esos hombres que dieron todo y dejaron la vida

Allá abajo, a cuatrocientos metros,
no se viven dos días iguales.
Una experiencia cautivante, donde
siempre hay una luz. Y una salida.
Debajo del casco, un trozo de
carbón.

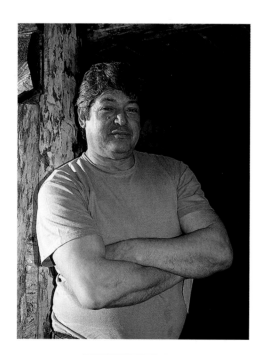

Juan Nieto

en la mina. Tonel era un personaje en las minas y en el pueblo. Apareció nadie sabe cuándo, unos dicen que lo vieron bajar de un tren; lo cierto es que estaba muy bien educado, llegó a matar perros peleando pero con un chico podía comer de su manito. Se perdía mirando, como que añoraba algo. Tenía como un doble sentido, hacía cosas inimaginables, donde nadie lo esperaba se aparecía; se quedaba con nosotros, era libre, decidía con quién se iba cada día. Si se le ocurría ir a la gerencia, manoteaba la puerta y entraba; si el sillón estaba ocupado jodía y se sentaba. Quien estuviera se paraba. Había una delegación de polacos trabajando en la mina y subíamos en colectivo; él subió también, se sentó en un asiento doble, a lo largo; faltaron asientos, así que los capataces se sentaron en el piso y los polacos no entendían cómo los supervisores se sentaban en el piso y el perro en el asiento, y era así. Una vez, un chofer lo quiso bajar de prepo, pero Tonel se enojó y el tipo agarró el palo para pegarle; salió del fondo un minero y le dijo: "a Tonel no". Se la tuvo que aguantar. Pasaban cosas increíbles. En un accidente fuera de la mina murió un muchacho. Cuando estábamos en la morgue y recién traían al muerto, apareció Tonel. Uno preguntó: -¿Quién trajo este perro? estaba en la mina yo lo ví recién...- Nadie sabía cómo apareció. No se perdía carrera de autos, cumpleaños, desfile de carrozas. El primer accidente que tuvo me llamaron a mí. Tonel entraba a la mina y en ese tiempo se hacía con vagoncitos carboneros; cuando el maquinista frena, chocan los vagones y hacen un ruido largo y él festejaba y ladraba, entonces los maquinistas, para divertirlo, le pegaban una frenada y él se iba para dentro con ellos. Una vez le falló una patita, ya estaba medio viejo y cayó entre las ruedas, estuvo tirado dos días. Lo llevamos a un veterinario, lo curó y volvimos a la mina con él vendado. Quisimos juntar plata, salió la mano de obra 10.000 pesos y pusieron todos, llamaron maquinistas, delegados, de reparación, de producción, habían llegado a 27.500 pesos, uyy, nos sobró, era lo lindo, lo raro. Habrá estado cerca de ocho años con nosotros. Vivió dieciocho años. Murió de viejito, lo extrañamos tanto..."

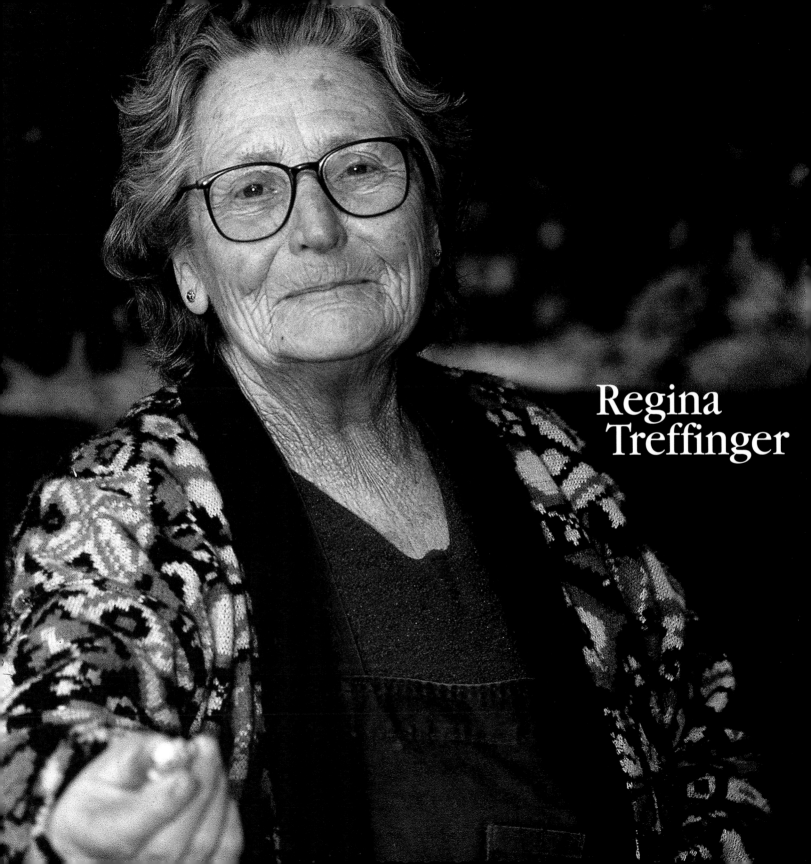

Regina
Treffinger

Regina Treffinger
Frutos de la buena tierra

79 años, argentina. Criada con leche de chivas- en la chacra de sus padres, El Porvenir, en Los Antiguos. Ayudaba en las cosechas, juntaba leña con carros y bueyes, repartía leche en las estancias. A los 12 años se empleó de niñera habiendo cursado menos de un año de escuela. Acompañó a su primer marido a Río Gallegos y Usuahia, él era chofer de policía y ella lavandera. Allí tuvieron su segunda hija. Falleció él y Regina volvió con su madre. Se casó con Ananías Jonmuk, quien compró la vieja chacra que había vendido el padre de Regina cuando los abandonó. Ananías murió hace 21 años, vive sola en la chacra.

Son las seis de la tarde y doña Regina sigue seleccionando manzanas. De delantal, guantes y anteojos, las mira, las palpa. Con una carcajada dulce, matiza cada una de sus ideas. Sus padres salieron de Alemania durante la primera guerra, se conocieron en Buenos Aires y bajaron a la Patagonia. Se instalaron en la chacra El Porvenir. Había pocos ranchos en la zona. Se pone tensa al recordar a su padre; tal vez debido a la guerra, tenía un carácter que atemorizaba, y un día vendió la chacra y se fue. La madre hizo un ranchito en otra tierra y sembró papas, arvejas, espárragos; a caballo los vendía en Chile Chico. De su padre, supieron que terminó de linyera y murió en Perito Moreno. Fue dura la infancia, perdió un hermano en el servicio militar. Otro desapareció años más tarde. Pero algo la mantiene firme, no habla con dolor. Recuerda cuando cruzaban el río caminando o a caballo por arriba de la escarcha, y jugaban con trineos hechos con cajoncitos de madera. Vivían de las cosechas, tenían ovejas, vacas para ordeñar, buscaban yuyos y pastos para conejos y chanchos; pero no pasaban hambre, comían ñaco y trigo. Carneaban dos chanchos grandes y gordos y hacían chorizos, panceta y jamón para el invierno. Sus once hijos se criaron trabajando la chacra y algunos lo siguen haciendo por necesidad, gusto y tradición.

Anda afuera todo el día. Pisa fuerte la tierra, levanta nueces y con una técnica perfecta las rompe, prueba una ciruela y la aparta para hacer compota; ya no sirve para dulce. El último año le dieron quinientos kilos de manzanas a los caballos. Han revivido los álamos luego del volcán y las plagas de pulgones y gusanos. Tiene treinta nietos y diecinueve bisnietos. Se juntan todos para las fiestas, comparten corderos al asador y duermen en carpas pues no entran en la casa. Como en los viejos tiempos, grandes reuniones de fútbol y truco o los caseros tallarines del domingo.

Se acuesta y toda su vida aparece en un sueño. Reposa, como los antiguos indígenas Aonikenk, que hace más de ocho mil años elegían este valle para morir, sin saber que su magia les alargaba la vida. Regina respira hondo y se impregna con el aire del lago que llega a su cama...

La erupción del Hudson es hoy un recuerdo maldito. A mano se cosechan las bendiciones de la tierra.

"Nunca pasamos hambre, mis hijos no son ricos, pero tienen sus casas, sus chicos y lo principal, la salud. Así nomás como los tuve, andan de bien todos. Uno se acostumbraba a la vida esta y no nos dábamos cuenta... Como ser loh hijos, sin partera, nada; ahora quedan embarazadas y enseguida el médico, que tomá esto, que el control... Yo tuve once hijos y lo más bien, por suerte, todos sanitos y nacían enseguida. Mi marido tenía lista la pava de agua hirviendo, y otra olla con agua hervida ya fría, y los bañábamos enseguida en una palangana, les cortaba el cordón y ataba con el hilito de coser blanco; lo tenía en un platito con alcohol, mirá vos, en tres hebritas, ahora le ponen pinzas, tanta cosa.... Yo atendí partos también, hasta primerizas, con velitas, quéeeee si no había ni luces. Nosotros teníamos lámparas de esas Petromax a querosén y nafta. Si había alguien por parir o con dolores, iba la que podía. El parto más difícil que tuvi fue el de Alicia, hace cuarenta y cuatro años. Nació ochomesina. Me costó mucho el parto, seco fue, perdí todo el líquido una semana antes, nació como muerta y ahí la tenemos. Negra estaba, ahogada, ella tragó mucho líquido parece, es que ese invierno había una peste de una colitis en todo el pueblo. Uno echaba sangre, ya no tenía qué largar, te daba un dolor que te ibas de cuerpo, yo no me acostaba del dolor que tenía y gritaba. Me acuerdo de la Susana, la tenía sentadita en la pelela arriba de la cama pobrecita, no tenía qué largar esa criatura, qué terrible y no teníamos médico. Toda la familia apestada. Yo estaba embarazada cuando la peste, se me rompió la bolsa y no había médico ni nada. Nació en julio y yo la esperaba para septiembre, ni panza tenía. Así que meta remedios caseros, té, té y té. Dos kilitos y medio, pobrecita, tenía una balancita donde ponía el bebé con el pañal y lo pesaba, con un gancho para sostenerlo, el pañal atadito en triángulo por si se desataba, jeje. Así es, pasó a la historia eso, que no les toque nunca... todo tienen ahora... digo, si supieran lo que uno luchó en la vida antes...".*

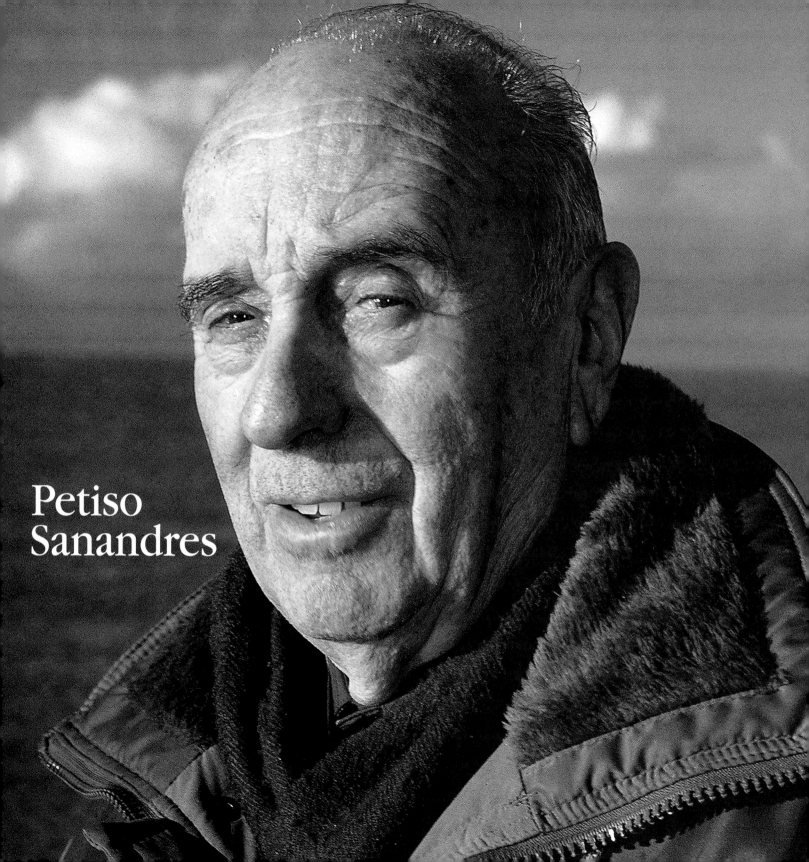

Petiso
Sanandres

Lobero para siempre

De nombre Matías, 76 años, argentino. Se crió en Puerto Santa Cruz. A los 11 años murió su padre y se hizo cargo del boliche familiar. Vendió y se empleó en una empresa hasta los 20. Trabajó más de 30 años en la Oficina Comercial Harris de repuestos de esquila y por último en un negocio de ramos generales y en la YPF de sus sobrinos. A los 65 se jubiló. Vive con su mujer en Puerto Santa Cruz. Es uno de los viejos "Loberos" de la Isla Monte León.

"Tal vez porque en los pueblos de campaña o del interior, como se suele decir, tardan más en perder los recuerdos, y los ayeres están más cerca que en las grandes ciudades".

José Larralde

Lobería Monte León: un submundo de agua, rocas y cuevas remotas, con pingüinos, ballenas y lobos. Un grupo de amigos, en los años 40, juntaron ganas y un poco de plata y compraron una enorme carpa para pasar allí sus mejores momentos. Se llamaron Loberos. Petiso alza su voz por todas las voces que aún resuenan en las cuevas.

Nació en Puerto Santa Cruz en 1924. Sus padres vinieron de España. Luego de intentar con un hotel que se quemó y una panadería nunca inaugurada, se hicieron cargo del Hotel Central. Cuando su padre murió, trató de mantener el hotel, pero no pudo; cansado y triste, decidió vender y buscó otras alternativas para mantener a su madre. Cuando falleció siguió su camino, se casó con Susana y tuvieron una hija.

La Lobería fue siempre su punto de partida, lugar de descanso y diversión. Con la barra de "Loberos" iban los fines de semana con un camión a acampar; se abastecían con mejillones y pasaban la noche en vela, con abundante leña, contaban cuentos y oían música en una vitrola. Observaban las ballenas a mar abierto desde un zanjón, y escuchaban los gritos de los lobos. Salían por caminos de tierra en busca de aventuras, iban todos atrás con sus mujeres, sin toldo, sentados sobre cajones. En los últimos años, continuó yendo a la Isla con tres amigos, que no perdieron el espíritu; compraron una red y pescaban pejerrey para regalar en el pueblo. Repartían martinetas, liebres y avestruces que cazaban. Cuando vendieron la carpa, con la ganancia comieron juntos un lechón en su casa recordando viejos tiempos.

No se queda quieto. Todos los días camina una hora y media. En verano va a la playa con sus líneas y limpia los pescados. Susana saca espinas y agallas y él los sala; los ahúman y los guardan en frascos para regalarlos en el invierno. Petiso se levanta, se calza su boina y después de mostrar orgulloso unos guantes que trajo su padre a principios de siglo, sale a visitar a una vecina, que vive sola y necesita ayuda.

Los campamentos en Monte León, la yunta de los "loberos", con sus tiempos para la vitrola, los cuentos, los mejillones... la celebración de la amistad.

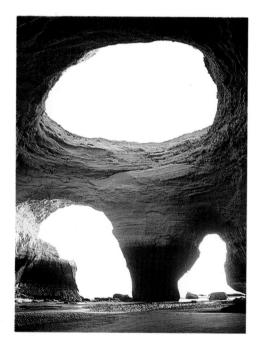

Petiso Sanandres

"Una vuelta nos agarró semejante lluvia... Ibamos los sábados y el domingo a la tarde nos volvíamos. Juntábamos mejillones en la restinga y los soltábamos en una roca sobre unas lagunas cristalinas. Lavábamos uno por uno y al tacho, después hacíamos un fuego con matas y poníamos los mejillones sobre un chasis de auto viejo, donde los hervíamos con agua de mar. Dormíamos entre matas de calafate, en un cañadón, reparados del viento y la marea. La carpa era para doce personas, con catres y colchonetas... Ese sábado era un día hermoso, nos instalamos como de costumbre y nos agarró la noche. Los de Obras Sanitarias acamparon en el zanjón porque estaba lisito; les dijimos que no les convenía por la marea pero no nos oyeron. A medianoche se largó a llover. Sus colchones quedaron boyando, no les quedó nada. Nosotros veíamos pasar el agua desde la carpa. Pasó la noche y siguió lloviendo, estuvimos el día entero bajo la lluvia. Cuando quisimos volver, estábamos empapados, pero a los 22 años no nos paralizaba nada. Yo llevaba una bolsa de harina de arpillera para meter los mejillones, le corté las dos esquinas, me la metí de calzoncillo y camiseta y los demás me siguieron, el que no tenía bolsa se la aguantaba. Para salir, tuvimos que atar el camión por la culata, estaba encajado en la greda, atamos la caja con una soga y lo teníamos desde la loma; éramos catorce tirando. Cómo patinaba... Uno de los loberos, "Chulengo", se tiró del camión, más amarrete ese, tenía un miedo, ni por broma ayudaba, y lo cargábamos. Encima era barranca y el camión era pesado, con unas ruedas enormes y no eran duales, así que empezaban a doblarse, lo aguantábamos en la curva, tirábamos, todos vestiditos con las bolsas, pero con zapatos por las piedras y espinas. Era gracioso. Por fin arrancamos, los camiones no eran veloces tampoco, puro barro si llovía y había cada piedral y en cada pozo se acomodaba. Era terrible. Cuando llegamos, uyy lo que éramos, todos disfrazados, parecíamos los picapiedras. Fue muy divertido, son esas cosas que no olvidamos más..."

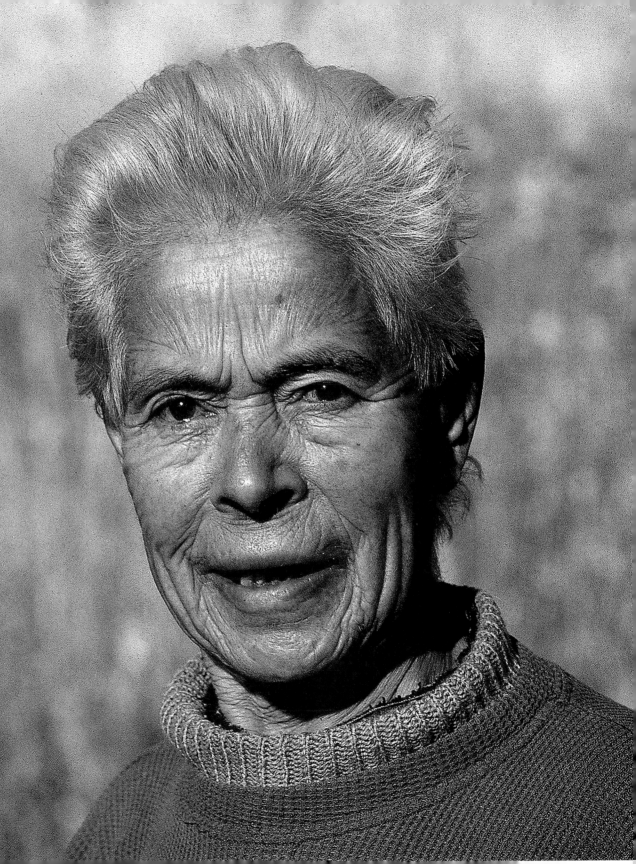

Tita
Tabares

Tita Tabares
"Comparsita" de la esquila

84 años, uruguaya. Se crió en un paraje en medio del campo. Más tarde se trasladó a orillas del lago Posadas donde murieron sus padres. Comenzó a girar de cocinera en estancias en las comparsas de esquila. Con su segunda pareja pobló la tierra vecina a la de su familia y allí pasó el resto de su vida. Hace un año vive en Lago Posadas.

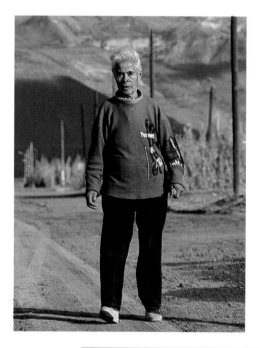

En lago Posadas una mujer danza cuando habla y camina; sus hijos y su pasado son cueca y chamamé, acordeón y guitarra. A pesar de la lucha, del trabajo y del olvido.

Nació en Montevideo, Uruguay, y a los pocos años vino a la Argentina con sus padres y dos hermanos. Se instalaron en el paraje Río Blanco donde Cinforiano Tabares y Francisca Romillo tuvieron diez hijos más. En la chacra tenían ovejas, chivas y cabras, que Tita cuidaba, cuando no iba al monte en busca de leña con la *rastra* y a caballo. Tuvo varias parejas y doce hijos. Recuerda cuando construyeron la casa de adobe y barro, a orillas del lago Posadas: la llamaron María Bonita, tenían alfalfa y pasto para los caballos y vacas, en un mallín hermoso y verde, pero los recursos no eran suficientes y debían ir en busca de trabajos temporales. Salía a cocinar con las comparsas, por eso se llama a sí misma "comparsita". Obligada a acamparse por ahí, soportaba el frío y el cansancio a la par de los esquiladores; su marido rumbeaba para alguna estancia igual que sus hijos. Famosos eran los bailes en casa de Tita; se juntaban los paisanos de todas las estancias y no faltaban los tragos para levantar la fiesta. Tita bailaba rancheras, paso doble y cuecas, mientras sus hijos, con acordeón y guitarra, cantaban payadas y milongas. Hace un año dejaron la chacra; los nuevos dueños le entregaron una casita a cambio de sus tierras. Ahora vive de la pensión de su último marido. Cuando los hijos, desparramados por los distintos pueblos, la visitan, se arma el baile como en los viejos tiempos.

Se levanta temprano, matea con sus hijos, cuida sus gallinas y su huertita, sus yuyos medicinales. Camina todas las mañanas y todas las tardes por las calles de tierra. Detiene su paso en una esquina y extiende su brazo, señalando los sembrados, las piedras de la orilla del lago. Sus arrugas gritan tiempo, adobe, alfalfa, agua, empeño. Sonríe orgullosa de sus raíces: "Ay mi tierra, ay el lago, el lago Posadas".

El lago Posadas, su lugar en el mundo, su tierra, su querencia.

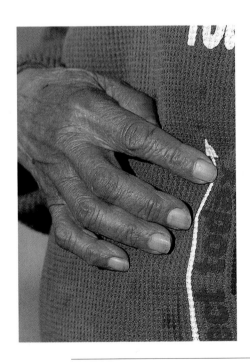

"*En ese tiempo* *siempre andábamos con la tropilla buscando trabajo y salíamos por ahí, hasta la noche tarde. Una vuelta, antes de volver a la querencia se me disparó la tropilla; yo llevaba mis dos hijos mayores conmigo montados a una yegua picaza, un chico atrás con poncho fino y el otro por delante. Habíamos ido a trabajar un año aonde Villarreal; estuvimos un año todo, sacamos ovejas, trabajamos mucho. Cuando ya nos volvíamos, mi marido venía atrás con un carro aonde traía las cositas pa´ la casa, ya vivíamos acá, en María Bonita. Traíamos las cosas y se disparó la tropilla y el caballo mío, una yegüita picaza, también se disparó atrás y yo con los dos chicos, Polito y la Adela. Juan era bebito, iba en el carro y yuuuuu, no la podía sujetar, hasta que a lo último le torcí con el freno, a un costao y paró; ahí se largó del carro Mansilla y mi agarró la yegua, nos bajó a nosotros todos y después sacó un caballo manso del carro, la ató a mi yegua en su lugar y la sacó con el carro. Miércoles, enojao estaba con la yegua, muuuy enojao, hombre, qué peligroso. No se cayó ningún hijo, por suerte, estaban apenas sujetados, con un poncho fino. Uuy si he pasado cada historia, diga que no me recuerdo muchas cosas, pero uyyy. Después de todo, una vida de linda era, tan linda era... porque estoy acostumbrada a salir y ya... uno se cría en eso, toda la vida, nunca se puede cambiar eso. Nunca conocí remedio ni vacuna yo, todos remedios de caaaampo, y yo no traiciono eso, no tomo nada de remedios, tomo de yuyos medicinales que me planto. Ahí está la vida que pasaba la gente di antes, yo digo la vida di antes era más linda. Siempre fui feliz, siempre...*".

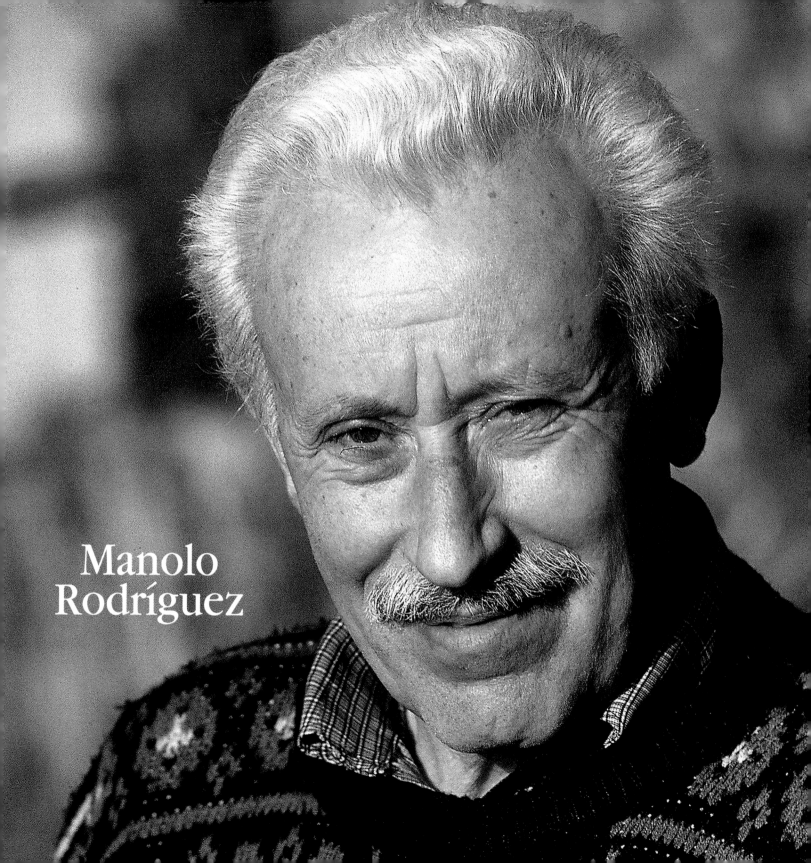

Manolo
Rodríguez

Aventurero por vocación

De nombre Manuel, 72 años, asturiano. Fue aprendiz de fotógrafo en la Casa Roil y fotógrafo social. Puso su estudio. Atraído por la cordillera dejó todo y se fue a poblar el Lago del Desierto. Luchó solo, unos años, pero cansado de adversidades instaló un aserradero en el lago San Martín. Fue director del aserradero en Lago Argentino y capitaneó lanchas turísticas en Punta Bandera los últimos veinte años. Hace un año se asentó en su ciudad natal, Río Gallegos.

La aventura ha sido el *leit motiv* de su vida. Su padre vino a la Patagonia a buscar oro a Cabo Vírgenes. A los dos años volvió a España, trajo a su mujer y a sus tres hijos. Manolo hizo la primaria y comenzó a trabajar en fotografía; pasaba veinte horas seguidas en el laboratorio. En su tiempo libre, se iba a la cordillera de mochilero, hacía doscientos cincuenta kilómetros a pie o se subía a algún camión de carga y se lanzaba a la deriva. Cuando el conflicto limítrofe con Chile, en 1965, lo llamaron del gobierno argentino para que ayudara, acompañando al grupo antiguerrillero de Campo de Mayo, ya que conocía bien la zona de Lago del Desierto. Después le ofrecieron poblar. Vendió su estudio fotográfico, su coche, compró un Land Rover y se fue. Las promesas volaron y se quedó solo, sin apoyo en medio del monte. Empezó de cero, poblando la costa del lago. Hizo un ranchito al lado de los Sepúlveda y ahí pasó los años. En el arreo inicial debió cruzar los ríos, oveja por oveja en brazos, a lomo de caballo, no había puentes... Cuidaba las ovejas, las vacas, el bosque, hablando con su perro. Llegó a estar nueve meses sin ver a nadie. Era más difícil entrar y salir, que quedarse. Debía sacar la lana esquilada en bolsas de maíz, bien apretadas arriba del carguero, y cruzar ríos, cuando llegaba a destino estaba toda mojada, había que desparramarla para que se secara y así poder hacer el fardo. Todo era difícil, tenía pocos víveres y una huerta. Vendió las ovejas a Gendarmería y probó con vacas. Hizo un arreo desde el Lago del Desierto hasta la estancia Punta del Lago, había alquilado jaulas que nunca llegaron; fue un invierno malísimo, así que se largó al desnudo. Estuvo dos meses atrás de las vacas, durmiendo a la intemperie; llegaron tan flacas que no servían para nada. El lugar era hermoso pero las condiciones terribles. Un día claudicó; cambió vacas y ovejas por madera. Instaló un aserradero en la estancia El Cóndor, en el lago San Martín, pensando que, como solo una cadena de montañas lo separaba del Lago del Desierto, podría cuidar ambas tierras. Error. Al bordear por afuera tardaba todo un día y al llegar, a la mitad de las ovejas las había comido algún puma. Intentó atravesar las montañas, pero las nubes de avispas encima del caballo no lo dejaban avanzar, además de lo empinado de las bajadas. Su tierra del Lago del Desierto fue otorgada a otra persona y Manolo quedó con el aserradero. Luego se fue al lago Argentino y hoy, después de veinte años de ir y venir,

En la estancia "El Cóndor", a orillas
del majestuoso lago San Martín, hubo
épocas de madera y otras de campo.
Una vida a los saltos.
Abajo: Lago del Desierto.

Manolo Rodríguez

se ha asentado en Río Gallegos, con su mujer. Viven en la casa que hizo su padre hace sesenta años. Jubilado, ha empezado a disfrutar de su ocio. Si le sobran fuerzas, emprenderá otra aventura.

"Una vez estuve naúfrago cincuenta y siete días en el lago San Martín, con seis personas más. Gendarmería tenía una lancha, la GM45, llevaban materiales de construcción para el puesto Cocoví. Resulta que los baños tenían una especie de bombas para sacar el agua, y la válvula no funcionaba, además cargaron mal la lancha y cuando estaban en la mitad del brazo norte, se empezó a escorar; antes de hundirse la metieron en la primer costa que encontraron y se varó justo donde pegaba todo el viento. La lancha desapareció. Empezaron a buscarla por todos lados, hasta que me preguntaron si quería ir con el avión naval a ver si la veíamos. Fuimos y cuando llegamos a la mitad, nos pegó unos saltos, caímos como quinientos metros a plomo, se enderezó un poco, volvió a caer y el piloto dijo: -Basta, volvemos, no doy más-. Así que decidí ir con mi remolcador. Al día siguiente la encontramos. Tratamos de empujarla, con cadenas, cables; nada. Le digo al gendarme: -Me voy a una bahía reparada y mañana temprano vuelvo a ver si podemos sacarla-. -No, qué te vas a ir-, me dice. Me quedé. A la noche se levantó un temporal, veía entre los árboles que la lancha se corría, y había tal oleaje que no podía llegar al remolcador. Me levanté y con un tripulante poblador de la zona, Martínez Trotti, pudimos al final vencer una ola, subirnos al bote y alcanzarlo. Le dije: -Cuando te aviso, apretá la palanca y cuando arranca, parás y listo. Arrancó, sacó la palanca y se paró el remolcador. No lo pude arrancar más, se vino, se vino y quedé varado a cincuenta metros de la otra lancha. Ahora tenían que buscarnos a todos. Increíble. Tratamos de sacarla con un crícket, con troncos, pero se levantaba viento y se caía todo otra vez. Cincuenta y siete días varados. Ya no teníamos víveres, había una bolsa de cebollas, las hervíamos y meta cebolla, no teníamos más nada, ni animales ni peces, apenas algo de harina

Difícil no recordar los detalles de cincuenta y siete días de náufrago. Sin comida, sin bebida, sin nada. Sólo con algo de esperanza.

y agua del lago. Eramos cinco gendarmes, Trotti y yo, en una costa chiquitita con dos arbolitos, una barranca de quinientos metros, y había tantos ratones, nos comían el pelo y las orejas a la noche, se metieron adentro de la radio y la comieron toda, no teníamos con qué comunicarnos, increíble. Colgábamos las cosas de un alambre y andaban por arriba, habíamos hecho un reparo con chapas y dormíamos abajo, tapados con lonas, así que sentíamos las ratas y pegábamos patadas al techo para callarlas. El día treinta logramos sacar la lancha. Les dije: -Bueno muchachos, vayan a una buena bahía cercana y mañana vuelvan a ver si podemos sacar la mía-. Pasaron dos, tres días, no venían. De repente, un gendarme caminando por la montaña. -¿Qué pasó?- -Nos quedamos varados-. Así que a pata hasta allá de vuelta; a ver cómo sacarla, fue fácil, era una playa de arena, empecé a hacer una zanja para que entre agua, hasta que la lancha flotó y salió. Pero no podíamos arrancar el motor, se había quedado sin batería. Teníamos un motorcito con un dínamo, lo pusimos un ratito en marcha y se acabó la nafta, llevábamos más en una damajuana, cuando viene el gendarme con ella se resbaló y se rompió. Sin nafta. ¿Ahora? Un gendarme a pie hasta Villa O´Higgins con un bidoncito trajo cinco litros. Lo pusimos en marcha pero no tenía fuerza, lo desarmamos y con latas de leche hicimos aros para que tuvieran compresión, ahí arrancamos.

Pero no termina acá. Dentro de la tripulación de la lancha de Gendarmería había un alférez, que tenía un compromiso de casamiento y estaba desesperado. Se la aguantó hasta que desertó; se largó a caminar por un camino que antiguamente llamaban el "amansa locos", es una cosa increíble, subida, bajada, subida, bajada, llegó hasta estancia Sierra Nevada y de ahí consiguió un vehículo hasta el San Martín. Se contactó con Gendarmería de Calafate y vinieron a socorrernos por medio del Ministerio de Relaciones Exteriores y con una lancha de Chile; finalmente sacamos el barco a flote, salió escorado, totalmente. Fue algo terrible, pero pasó".

Mini Thomas
de Ramos

Amante de las raíces

79 años, argentina. Artesana, escritora, investigadora de los indígenas. Se crió en Chubut y en Perito Moreno. Su marido compró una chacra a orillas del lago Buenos Aires y juntos pusieron un negocio de ramos generales. Al morir él, lo redujo para la venta de ropa de niños y de sus artesanías. Allí vive hoy. Publicó "Por Amor a Mi Tierra". Tiene un pequeño museo privado que es visitado por turistas y escuelas.

Los años se detienen en una vieja casona de Perito Moreno. En una esquina de altas paredes hay un letrero que dice "Tienda Ramos". Detrás del mostrador aparece Mini, caminando despacio.

Nació en Chubut en septiembre de 1921. Su bisabuelo materno llegó de Gales en la goleta "Mimosa". Su padre falleció cuando ella tenía dos años. Su abuela solía contarle sobre el acercamiento con los tehuelches, con los que compartieron conocimientos y amistad: el galés aprendió el uso del caballo y del lazo y el indígena a cocinar, ya que se alimentaban sólo con lengua de vaca hervida. Fue a la escuela primaria en Esquel. Su familia trabajó en una chacra de una pareja mapuche, los Maliqueo, a orillas del río Fénix; fue su primer contacto con indígenas. Conserva hermosos recuerdos de su infancia: su abuelo tocando canciones galesas en el piano y los hijos cantando a coro, los juegos con su hermano, fabricando estancias con tronquitos y huesos, o las caminatas al río para comer calafates y traer leña en carretillas para calentar la casa.

En 1940 se casó con Carlos Segundo Ramos y tuvieron cuatro hijos. Sigue en la tienda con una hija, su marido murió hace treinta años. Atiende desde temprano, guarda ropa, limpia vidrios, barre, y a la tardecita se sumerge en su oficina, armada en una de las piezas de su juventud. Escribe en su antigua máquina, trabaja en pirograbados y es pintora naif; con óleos pinta guanacos y cielos.

Hoy tiene cuatro mil piezas de museo que fue coleccionando a lo largo de su vida: *raspadores*, puntas de flechas, *moledoras*, *buriles*, fósiles marinos, piedras, boleadoras. La flora autóctona está prensada entre las hojas de un libro. En la vitrina guarda frasquitos con tierras de colores del río Pinturas, cajitas, monederos y prendedores, pintados con motivos repetidos: guanacos, avestruces, manos y helechos. Trabaja con piedras, semillas, flores, madera, caracoles. Hay un solo libro sobre el mostrador: "Por Amor a Mi Tierra". Son vivencias, historias, pensamientos, que quiso transmitir a las generaciones venideras, convencida de que no hay futuro para quien olvida sus raíces.

Guarda el tesoro sin precio de un rico pasado cultural. Un museo para recordar las raíces.

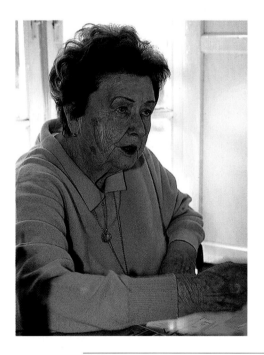

Mini Thomas de Ramos

" Desde niña tuve ganas de conocer la meseta del lago Buenos Aires, porque sabía que ahí se habían asentado los indígenas y hablaban de ella como algo similar a la luna. Antes era todo abierto allá arriba. Los tehuelches cazaban avestruces y guanacos en verano, con boleadoras de cuero, charqueaban la carne, la colgaban y la llevaban a las cuevas del Pinturas. Ahí vivían en invierno y ahí pusieron sus manos. Ya de grande pude cumplir mi sueño. Fue fascinante estar ahí, es todo basáltico, no hay matas, sólo leña de piedra, una mata seca y gris pegada a la tierra... Es una cosa increíble, un silencio... yo me arrimaba a las bardas que miran para el lago Buenos Aires y veía pasar los autos chiquititos y nosotros allá arriba... La segunda vez fui con mi hijo en una camioneta rastrojera; el camino fue terrible, teníamos que parar a cada metro a sacar las piedras y avanzar, al fin llegamos al plano. En nuestro refugio de rocas naturales nos esperaba el peón con un fuego. Esa noche comenzó a nevar, cosa increíble porque era febrero. Todo se puso blanco, el agua de la pava, la carpa, los coirones. Por suerte mejoró el tiempo, pero cuando quisimos volver no arrancaba el vehículo, nos habíamos quedado sin batería. Intentamos remolcarlo con el único caballo que teníamos, pero nada. Tuvimos que mandar a un peón por ayuda, empezó a nevar otra vez y el peón equivocó la dirección y volvió a la noche, empapado de nieve. Pasamos mucho frío, nos calentamos con un montoncito de leña de piedra, no podíamos buscar más porque estaba todo cubierto. Al día siguiente, otro peón salió en busca de auxilio. Encontró a un vecino que vino a socorrernos; cuando vimos la camioneta venir, ay, no podíamos creerlo. Sacamos las piedras del camino e intentamos de vuelta el remolque. Por fin arrancó la rastrojera y todos aplaudimos. Era como si Dios nos estuviera dando una mano en medio de la nieve, en ese paisaje desolado y lunar".

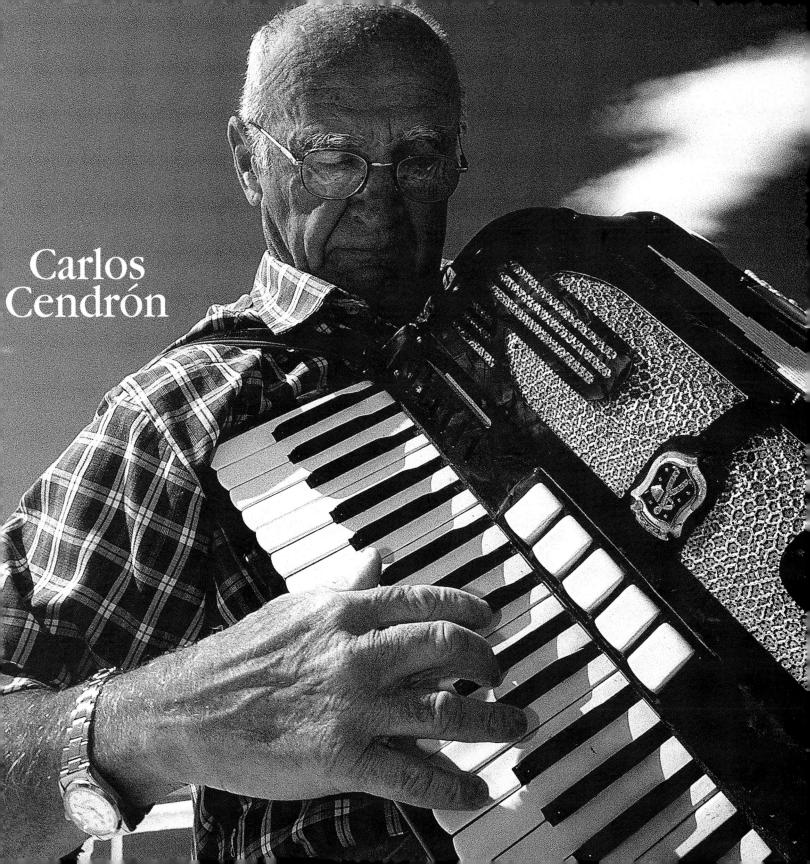

Carlos
Cendrón

Carlos Cendrón
Traje blanco, moñito rosa...

66 años, argentino. Estudió acordeón y piano en una academia de música en Buenos Aires. A los 16 tocaba en orquestas, confiterías y actos vivos de los cines. A los 21 salió en una gira improvisada hacia el sur y ahí se quedó, recorriendo las casas de espectáculos de la Patagonia. Formó parte de la orquesta del maestro Manuel Ravallo. Trabajó muchos años en la Municipalidad de San Julián, donde hoy vive.

Jugando a la rayuela, al rango, a la bolita..." Carlos recita esta frase de un viejo tango y evoca su infancia: los juegos del barrio, las serenatas con amigos, aquel coro de piamonteses y napolitanos en las fondas de la vuelta de su casa, los tallarines del domingo escuchando las voces de sus tíos alpinos. Su música es nostalgia de un tiempo que no vuelve.

Nació en Lanús, Buenos Aires, de padres y hermanos italianos. A los 21, se unió a un grupo que se iba a tocar a Comodoro Rivadavia sin saber hacia dónde se enfilaba su destino. Recorrió varios puntos hasta radicarse en San Julián, pueblo que a primera vista le había parecido frío y solitario. Conoció a Amelia, se casaron y tuvieron cuatro hijos. Tocó en distintos puntos del país. Los mejores tiempos fueron los quince años que trabajó en el Club Nocturno Las Vegas; había mucho movimiento, los norteamericanos estaban haciendo el gasoducto, había estancieros con mucho dinero y artistas de toda Sudamérica intercambiando sus culturas. Al cerrar, en 1976, continuó tocando en otros sitios y trabajó en la Municipalidad hasta jubilarse.

Hoy su escenario es su living, la puerta de su casa o el mástil del pueblo, donde instala su equipo en las tardes lindas y pasa horas prendido a su música: algún tango, una milonga, un vals, una marcha brasilera, italiana o griega. La gente se reúne a escucharlo, en un ritual que muchos comparten. En días de viento toma su barrilete, sube al potrero y lo hace volar. Cada tanto se va a su casita en la Isla Cormorán y pasa uno o dos días sólo, con su acordeón, los pingüinos y el mar.

" *Salí de mi casa* *un mes de noviembre con 21 años. En ese tiempo tocaba el acordeón como solista en los actos vivos de los cines y esa tarde iba a renovar un contrato; hacía calor, no me olvido más. Justo unos días antes me habían venido a ver los muchachos de la orquesta:*

- Mirá Carlos, nos vamos a Comodoro por un mes, no conseguimos acordeonista, vos tocás de todo...

- No puedo muchachos, voy a renovar un contrato por quince días más en

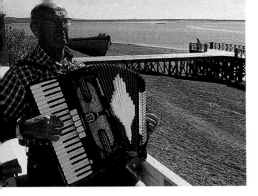

Junto al mástil del pueblo, pasa horas prendido a su música. Un ritual compartido por muchos. Su forma de honrar la vida.

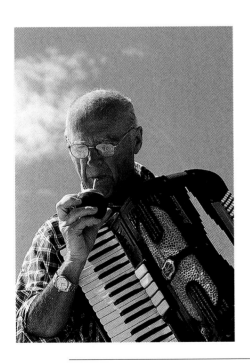

el cine.

Quedamos así. Y bueno, salí a las cuatro de la tarde de mi casa, zapatos blancos, traje blanco, la camisa piel de tiburón como una seda, moñito color rosado; siempre usaba un clavel rojo como se vestía antiguamente.

Salgo y le digo a mi madre:

- Vieja, esperame que a las ocho vengo así cenamos juntos.

Y me fui. Firmé el contrato por quince días más, vi una película en el cine y cuando estaba por tomar el tren en Constitución siento una voz que me grita:

- Carlos, Carlos.

- Uy - pensé - es el guitarrista que me quería llevar.

No tuve más remedio que darme vuelta y me dice:

- Tenés que venir con nosotros a Comodoro.

- No, cómo voy a ir, mirá como estoy vestido. Tengo 50 pesos en el bolsillo, además ya firmé el contrato.

Era miércoles, no me olvido más y el debut en Comodoro era el sábado.

- Dejate de embromar, la señora del contrabajista le avisa a tu vieja que venís con nosotros.

Y me subió al tren como estaba, traje blanco, moñito rosa... y llegué a Comodoro, todo negro. En ese tiempo no había asfalto, nada, el asfalto llegaba hasta Bahía Blanca. Vinimos en tren hasta San Antonio y de ahí en una transportadora, unos micros chiquitos; cuando me sentaba, las rodillas tocaban el asiento de adelante. Y bueno, salimos el miércoles y llegamos el sábado a la mañana. La gente me miraba, todo lleno de tierra. Por suerte mamá ya me había despachado el acordeón y la valija con ropa. Y así fue, me fui por el día de mi casa, un noviembre con calor y no volví hasta después de seis años de frío en la Patagonia."

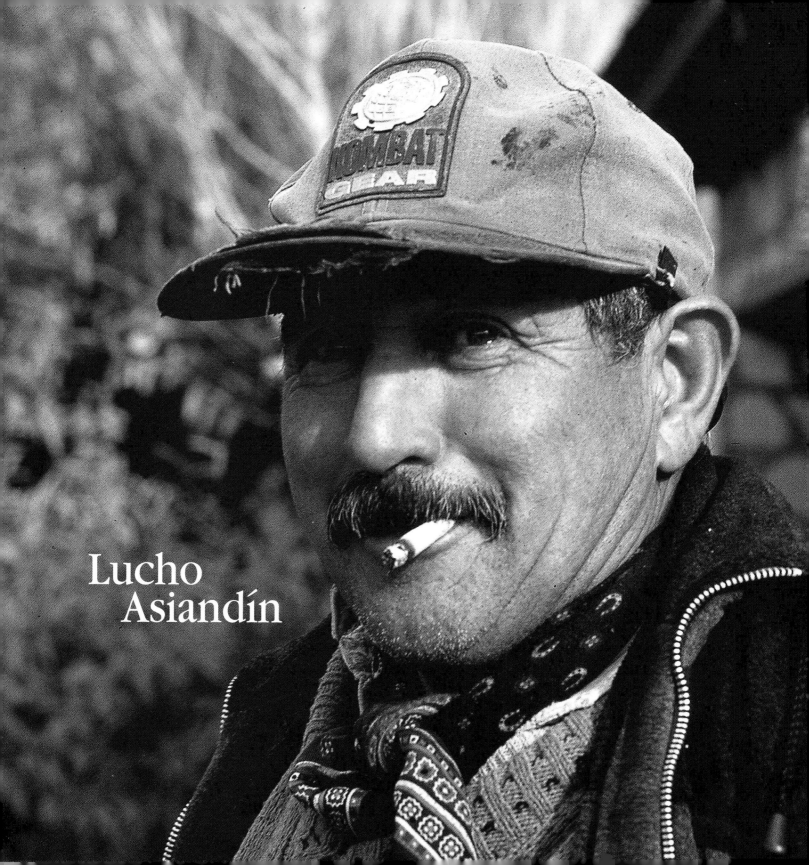

Lucho
Asiandín

"Bichero" y "Calavera"

50 años, argentino. Se crió en un puesto de estancia y ayudó a su padre en los trabajos de campo. A los trece trabajó de puntero para un agrimensor en el marcado y medición de los territorios. De los 14 a los 23 fue puestero en el valle del río Pinturas. Chulengueador, cazador de pumas y zorros; luego mensual en estancias linderas. Trabajó en la Municipalidad de Perito y finalmente de peón en la estancia Casa de Piedra, donde vive hoy.

El humo del tabaco armado oculta sus ojos azules, profundos. Nació en Perito Moreno el 22 de julio de 1950 y se crió junto a su padre, Rosamel Asiandín, que era puestero. A los 9, fue a la escuela, aunque ya sabía leer y escribir pues la dueña de la estancia lo sentaba dos horas diarias entre letras y números. Tuvo que dejar para trabajar y mantenerse. Creció en el puesto La Chacra de donde conserva intensos recuerdos. Andaba todo el día en el campo solo y solía pasar mucho tiempo en las cuevas donde los indígenas habían dejado sus manos, nueve mil años atrás. Las recorría cuando eran dormideros de ovejas, que se cobijaban allí para protegerse de las nevadas. Hoy este sitio es visitado por turistas de todo el mundo.

Reconocido como "Bichero" y "Calavera". Lo primero, por ser un amante de la caza en tiempos en que los cueros tenían mucho valor; Calavera pues con lo que juntaba iba al pueblo, jugaba y se entreveraba con alguna mujer del ambiente. Así pasó su vida, disfrutando del trabajo y de su redituablilidad que hoy se ha esfumado. Reflexiona sobre la caída de las estancias, los empresarios con nuevas metodologías, malos manejos, nietos que venden las tierras de sus abuelos, la caída del precio de la lana, las cenizas, la dejadez. Luego de cincuenta años entre ovejas, vacas, yeguarizos, continúa su vida en una estancia cercana a donde se crió. Son tierras que ama a pesar de la soledad.

Se levanta a las seis y media, toma mate, sale a darle pasto y maíz a los caballos y agarra campo. Rodea las vacas para apartarlas más tarde. Cuida las ovejas para consumo doméstico, escucha la radio, se sumerge en el folklore. Piensa construir una casita en el pueblo para pasar su vejez. Le gusta la soledad, la libertad y andar por el campo, sin que nadie se preocupe por su llegada. Campeando encuentra puntas de flechas y raspadores de los indígenas y acampa en un alero de piedras al caer la noche. En lo oscuro y frente al fuego piensa, desmembrando versos que reflejan su vida: el Martín Fierro, Atahualpa Yupanqui.

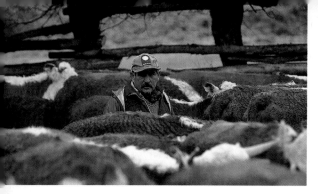

El hombre de campo, el de antes, recibía a los viajeros, los invitaba a pasar y a quedarse en su casa. Pero los tiempos cambiaron.

En página anterior:
Corral de piedra y galpón de esquila de estancia Casa de Piedra.

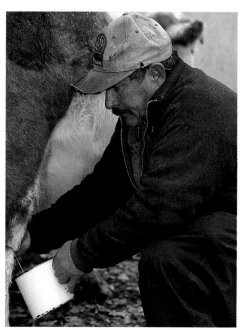

Lucho Asiandín

"Yo siempre recuerdo una frase de un viejito poblador, Segovia. Era la época de la chulengueada, nosotros andábamos en el campo cazando lo necesario para subsistir, para venta de cueros y consumo. Una vuelta estábamos cerca y fuimos a almorzar a lo del viejo, cuando llegamos a la cocina, Segovia nos ofreció asiento y la mujer nos dijo:*

-Tengan cuidado porque el vecino que compró acá al lado trajo la policía pa´correr a los chulengueadores. Y dice el viejo:

- Esos son los pobladores modernos, van a correr al gaucho y junto con el gaucho se van a ir lah ovejas y cuando quieran acordarse va a ser como cuando yo me vine a poblar acá, a principios de siglo; el que tenga cincuenta ovejas, cien o doscientas, las va a tener que cuidar en un corral porque si no se las va a matar todas el león, va a haber una persona en cada diez leguas de campo, y eso si lo encuentran. Yo no lo voa ver porque soy viejo ya, pero acuérdense, no falta mucho.-

Nos miramos unos con otros, muchachos jóvenes éramos y lo teníamos por mentiroso al viejo, todas las estancias estaban pobladas al mango, no había más lugar pa´ningún animal, qué íbamos a imaginar. Pero es como si el viejo hubiera estado mirando el futuro. Pasaron los años y lo que dijo se cumplió. Es que el empresario de hoy no sabe tratar con la gente de campo, los pobladores viejos cuando llegaba un pasajero lo invitaban a pasar, lo hacían desensillar y lo dejaban que se quede los días que necesitaba, los pobladores nuevos no. Así se terminó la gente de campo y junto con ellos se fueron las estancias; le hicieron daño a aquel que quedó y que realmente vive de la estancia. Ojalá se vuelvan a poblar los campos, pero yo dudo que esté para verlo, si esto pasa".

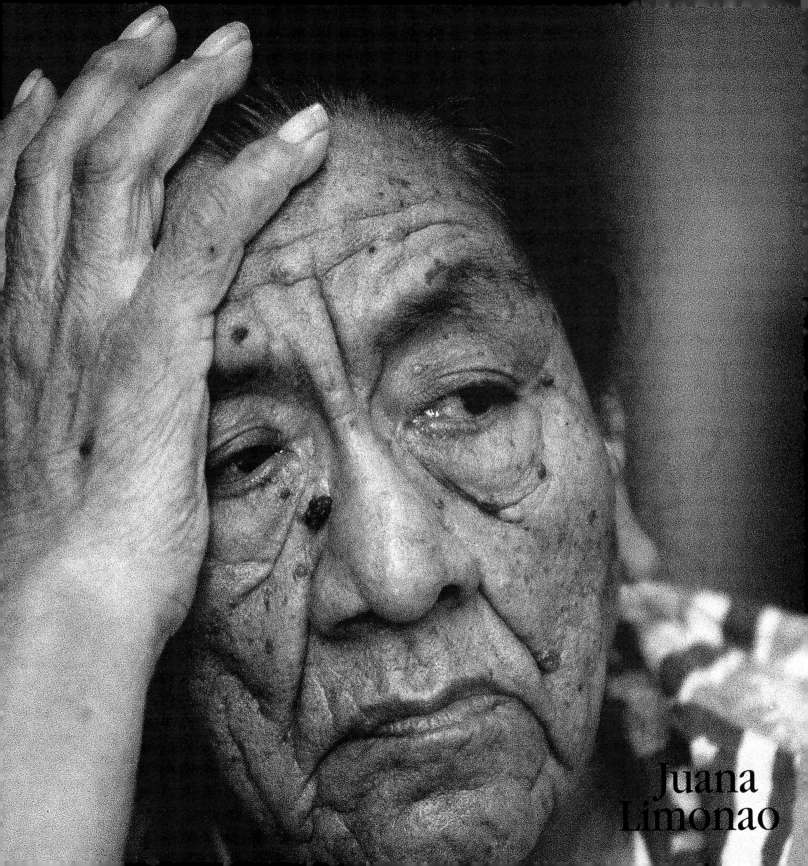

Juana
Limonao

Juana Limonao
Entre capas, matras y silencios

Conocida como "La Tucumana", 82 años según DNI, pero sus recuerdos indican que pasa los 95. Es argentina nacida en la Reserva indígena del Lote Seis; allí pasó sus primeros treinta años donde aprendió a hacer capas y matras con cueros de guanaco y león, y pullóveres con lana de capón, oficio que ejerció toda su vida. Hoy vive en Gobernador Gregores, con dos de sus hijas.

Su mirada dura habla de una vida larga y difícil; sus ojos son una mezcla de tristeza, soledad y vejez. Pero Juana sigue firme, rodeada de hijos, nietos y bisnietos que la ayudan a recordar. Huérfana de padre y madre, ha perdido su identidad exacta y las fechas; le quedan recuerdos vagos de su infancia. Vivió con una madre de crianza, Rosalía Sifri, en un rancho en el Lote Seis y su fuente de vida fue la naturaleza. Recuerda las "potreadas" en busca de matas para teñir las lanas con que hacía sus matras: raíz de calafate para el amarillo, el molle para el azul o el cuero de alguna oveja negra para obtener el negro. Del molle también extraían la savia, la mascaban como chicle para blanquear los dientes. Con el seso de piche y caracú de guanaco, hacían cremas para el cuerpo, se bañaban en el barro blanco de las lagunas, y andaban por las pampas con botas de cuero de potro, "costuradas" con los tendones de los animales.

En 1930 murió la tía Julia, hermana de su madre, y se vieron obligados a abandonar su tierra; era costumbre indígena moverse de lugar a la muerte de algún familiar. Se instalaron en Cañadón León, hoy Gobernador Gregores, donde siguió haciendo capas y matras para vender en el pueblo. Al poco tiempo conoció a Juan Leguennán Saez, con quien tuvo seis hijos. Vivieron juntos unos años en las afueras, hasta establecerse finalmente en el pueblo. A la muerte de su marido en 1980, se fue a vivir con dos de sus hijas y allí está desde entonces.

Se mueve lentamente. Muy pocas palabras salen de su boca, deja pasar el tiempo. En un viejo cajón duerme el huso que la acompañó toda la vida. De tanto en tanto lo abre, vuelve a tocarlo y salen las palabras que en paisano le hablan al oído; sólo ella las entiende, símbolos de antaño que aún viven en su memoria.

El baile de quince años era costumbre en la Reserva. Juana miraba y miraba, sin cantar, que no era lo suyo.

"Cuando cumplí los quince años me hicieron un gran baile en la Reserva. A todas las chicas que los cumplían ese año las encerraban en una carpa grande, algo como un quincho que tenían los paisanos; los que iban al baile le pinchaban las manos con lezna y dolía mucho, a mí me dolió mucho... después todos bailaban y cantaban en paisano, alrededor del fogón grandote que hacíamos con mata negra en el medio de la carpa. Me acuerdo bien del mío, pero yo nunca canté, yo miraba, me gustaba mirar pero nunca me gustó cantar, ni bailar. El baile se hacía con cascabeles, los paisanos andaban con chiripás y botas de potro y en el pecho nada, así nomás. Algunos tocaban el tambor, hecho con cuero de guanaco, estaqueáo, bien estaqueáo, lo tenían pegáos los paisanos, le pegaban, le pegaban con un palito, palo de calafate, pero bien hecho, no así nomás. Y también había alguno con acordeón y la guitarra. El acordeón lo trajeron de ajuera. Me acuerdo de la Laurica, la madre de Mito Herrera, que bailaba y bailaba el tango... la Catalina, madre de Paulino Álvarez también... mucha gente había. Se juntaban los paisanos del Lote 28, además venían otros de distintos lugares. También nos agujereaban las orejas pa' ponernos aros, un aro grande de oro y plata con la forma de un candado. Pero yo no quise, no usaba, no me gustaban. Las mujeres nos vestíamos con pollera larga y arriba una tela así nomás que nos envolvía, de colores, las comprábamos enteras, de afuera. Era lindo todo, yo miraba, miraba... Pero no extrañé cuando me jui, cuando me vine pa' ca, más frío hacía ahí, mata negra juntábamos nomás..."*

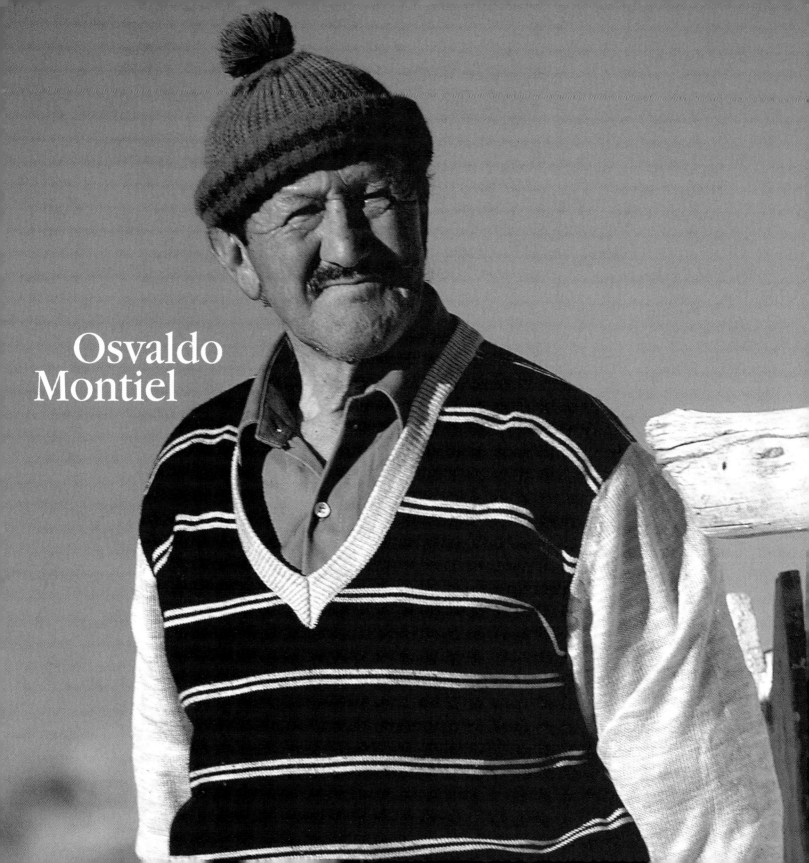

Osvaldo
Montiel

El apasionado del lago Belgrano

63 años, chileno. Trabajó desde niño en chacras y campos de Puerto Mont. Una vez en Argentina se inició en trabajos con ovinos, fue peón de distintas estancias, esquilador y cocinero en comparsas de esquila. Hoy es mensual en la estancia La Oriental, en el Parque Nacional Perito Moreno.

A orillas del lago Belgrano, entre huellas de pumas, zorros y guanacos, cerros nevados y condoreras, ve nacer y morir los días Osvaldo Montiel. Nació en Puerto Mont, Chile. Hijo de Rosa Huilquiruca, araucana y de Gabriel Montiel, chileno. Su padre, carnicero, le dio techo hasta la adolescencia. Fue a la escuela cinco años; luego empezó con trabajos que hoy recuerda con orgullo, en tiempos de mucho movimiento agropecuario. A los 23 vino a la Argentina; cruzó a pie por el río Oro y desembocó en la zona que actualmente habita. Trabajó en La Oriental mucho tiempo y después recorrió distintas estancias linderas. Volvió hace trece años a su primer paradero, al que siente suyo.

Vive sólo, en una casita de chapas, empapelada con fotos de revistas con motivos de campo o de mujeres que alivian su soledad. Pasa horas haciendo pan, tortas fritas, morcillas, dulces de pera, ruibarbo o rosa mosqueta. Si le baja la presión, toma una buena mateada con un trago de licor de menta. Cuando alguien lo visita, saca un banquito de madera, un mate, torta con dulce y agrega leña a la estufita. Cada tanto, teje *"a garrotazos"* ponchos de lana que lo ayudan a combatir las temperaturas invernales. Le gusta cuidar su huerta, el invernáculo, la casa grande, sus "bichos", ovejas, gallinas, y llevar a la gente a conocer los lugares que ama: el cerro León, el San Lorenzo, el Nancy, la costa del lago, las condoreras, los fósiles marinos, la Piedra Clavada. A la mañana bien temprano, churrasquea con mate amargo hasta hacer "cacarear la bombilla" esperando la hora del almuerzo. A la tarde continúa la tradición de sus raíces y toma "once" (café con leche con tortas o una jarra de ñaco con leche).

Sale a ver cómo está la atmósfera, entra, vuelve a salir, camina por la nieve, va y viene. -"Estoy en la pomada"- dice orgulloso. Todos los días escucha las noticias más remotas y lee, revistas o libros, que le mandan de vez en cuando quienes se acuerdan que una vez lo conocieron.

En el Parque Nacional Perito Moreno, la estancia La Oriental es su casa y desde allí visita los lugares amados: el cerro León, el San Lorenzo, las condoreras, los fósiles marinos.

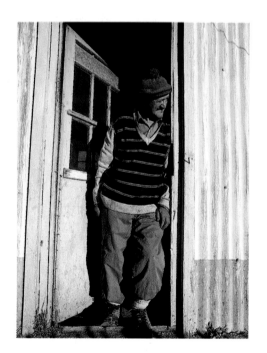

Osvaldo Montiel

"Hay muchos que ven y otros no tendrán el carácter para verlo. Ahí, aonde Menelik, también se aparecía una persona al lado de la casa, muchos la veían. Yo lo único que ví ha sido un brujo, pa' que voy a decir, era un brujo sin duda. Yo tenía un rifle, un lindo revólver, cuando estaba con el finao Erbar. Un día volvía del campo y fui a encerrar a las gallinas a última hora, den repente los vi ahí: dos pájaros más grandes que un cóndor, me olí algo raro y jui a traer el arma. Tiré dos tiros pero no salió ni uno, los pájaros no se movieron y dije: este tiene que ser brujo. Al poco tiempo volví a verlo, yo estaba con Rey Nahuel, un indio de la zona, trabajando en la estancia y en eso vimos al brujo meterse en la casa y le digo a Rey Nahuel - ese tiene que ser el brujo- Una persona que es medio enérgico no le tiene miedo, pero una persona tímida capaz que se asusta o le da un ataque, claro. Bueno, nosotros no teníamos miedo, así que lo vimos, eran dos pájaros que llegaron y entraron ahí. Rey Nahuel se quedó cuidando y yo me juí a traer el rifle, juí y le tiré de vuelta y no salió ni uuun tiro. Así que ha sido brujo. Y mi acuerdo otra tarde también, ya era oscuro, estaba solo ajuera en el campo, ahí donde sembraba avena y lo vi de nuevo, me sobrevolaban y le quise tirar. Pero nada, nada, no pude matarlo, era negro el pájaro, yo quería matarlo pa´ ver si reventaban las balas pero nada. Sííí, esiste, el brujo esiste. Y no hay que tenerle la contra, se burlan de cualquiera"*

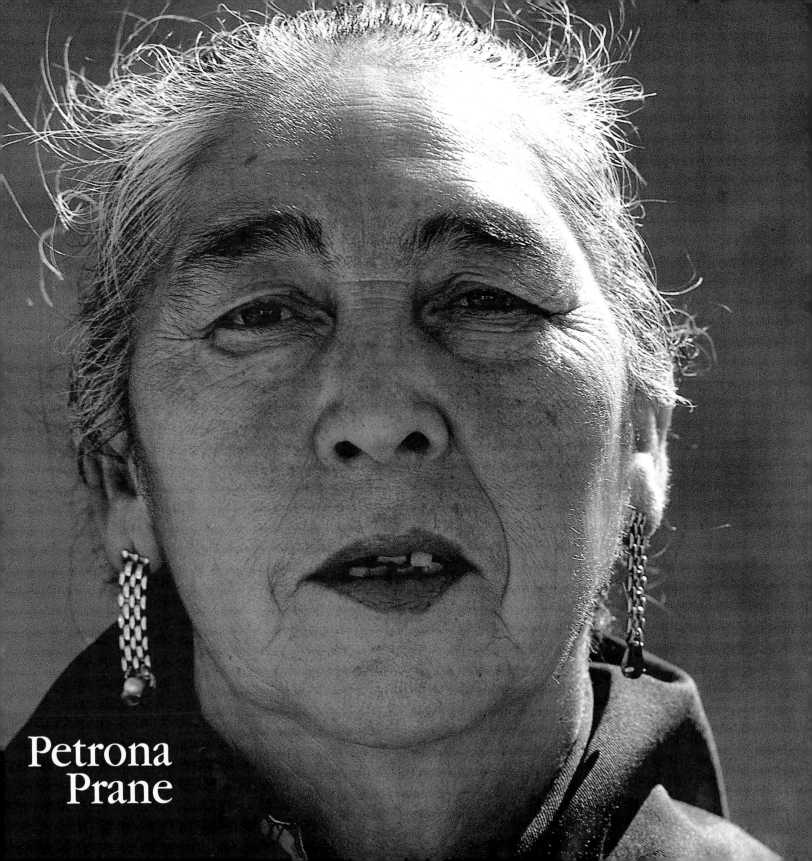

Petrona
Prane

Petrona Prane
Fuerza mapuche

63 años, argentina. Hija del cacique Emilio Prane, del Boquete Nahuel Pan, del que fueron desterrados. A los 11 años hilaba y tejía a telar. A los 18 trabajó de empleada doméstica y niñera. Se casó y se fue a Las Heras. Se separó y refugió en Pico Truncado donde vive con su actual pareja. Vive de sus artesanías y una pensión. Hace tres años se reencontró con sus hermanos, luego de más de treinta. Retomaron el Camaruco (rogativa a Dios) en la tierra donde nacieron; la quieren recuperar. Ella es la "Cultruquera".

Con miedo abre la puerta de su rancho. Tarda en pronunciar las primeras palabras, después se afloja. Con los ojos mojados entrega la historia de su gente, su auge y su destierro: los Mapuches, paradójicamente, "Gente de la Tierra".

A fines de siglo XIX, Eduardo Prane, viejo y enfermo después de haber visto morir a sus hijos en la tragedia del blanco contra el indio, nombró heredero de su tierra a uno de los cuatro hijos sobrevivientes. Don Emilio Prane se convirtió así en el *Lonco* de la Tribu Prane y continuó la descendencia con su mujer Margarita Vera. Petrona nació en junio de 1937, año en que fueron despojados y trasladados a Tecka, en Chubut, donde se criaron los once hermanos. Conoce los detalles de la historia por su madre: una madrugada llegó un grupo del ejército hasta la casa, el padre no estaba. Empezaron a dispararle a las chapas, amenazando a la madre: su rancho o su vida. Prendieron fuego a la casa y Margarita, recién curada del parto de Petrona, tuvo que salir con sus hijos y entregarse.

En el Boquete eran autosuficientes, vivían a pura caza y frutos silvestres. Habitaban felices en casas de adobe, varias tribus en comunidad. Cada primavera realizaban el *Camaruco*, ruego a Dios para pedir bienestar, salud, lluvia y fertilidad. En el destierro se sumieron en un estado de extrema pobreza. Los hombres hacían changas de esquila y vendían leña que acarreaban del monte. Las mujeres canjeaban sus telares por ovejas y vacas, para hacer queso y manteca. Recién a los cuatro años, reiniciaron el *Camaruco* y empezaron a remontar. Petrona aprendió a hilar y tejer con la tía María, con el "secreto de la araña". Para hilar como lo hace ella, "finito y con perfectos dibujos", Petrona agarraba el arácnido en pleno trabajo, lo encerraba en su puño, lo llevaba a su pecho y allí lo dejaba morir.

Los aseos eran fundamentales, la madre les decía "uno puede ser pobre todo lo que se quiera, pero con la ropita limpia" así que la hervían y se lavaban los largos cabellos con yuyos, el *"limpiaplata"* y raíz de chacay, que frotaban hasta sacarle espuma. Todo cuero se utilizaba, para botas, chalecos, sacos, pantalones. La tía María era la *Machi* de la tribu, partera y curandera.

Su padre murió en 1960 "casi más de sentimiento" por lo sufrido y por la muerte de su esposa años antes. Lo siguió su tía María, y los hermanos Prane

Volver de la enfermedad y el dolor. La victoria sobre la muerte, y las lágrimas del reencuentro con su origen mapuche.

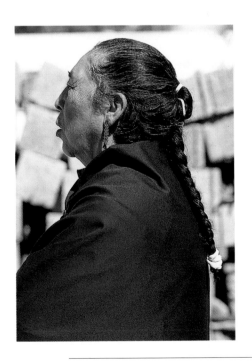

quedaron solos. Era el momento apropiado para unirse, pero se desparramaron. Petrona cree que sus sufrimientos posteriores fueron en castigo por haber olvidado la dignidad y el esfuerzo de sus padres. Se casó con un indígena de Pampa Chica y se trasladaron a Las Heras, en Santa Cruz. Su marido la maltrataba, perdió un hijo de un año, y luego de una larga lucha pudo escapar y buscar ayuda en Pico Truncado, el pueblo donde habita hoy con su pareja, que en algún momento la salvó de la enfermedad y la muerte. Por más de treinta años borró su lengua, sus recuerdos, su tradición, su vida. Un día se encontró balbuceando palabras que le resonaban en alguna parte. De a poco recuperó sus raíces. Se reencontró con sus hermanos hace tres años y decidieron reiniciar el *Camaruco*, en una legua de campo que había rescatado en vida su padre y donde vive el mayor, Cipriano. Luchan por recuperar el lugar donde nacieron.

Se siente a gusto en el pueblo, le han dado el cariño que necesitaba para seguir. Entre sus telares coloridos se alza la bandera mapuche, azul y blanca; la mira y la admira. Se toca el pecho, "a veces me duele" dice; enseguida trae a escena aquellas madrugadas de la infancia, en las que corrían a la vuelta de la casa, se paraban, estiraban las manos y en voz alta rogaban: "Me estoy criando, quiero que Dios me dé los huesos derechitos, inteligencia y fuerza para correr, para trabajar" ("Neuen e Lumon F'tachau femechi q'me chi pai gañi"). Se quiebra al volver al pasado, se levanta y empieza a cantar en su idioma. Salta de lado a lado al compás de su música. Su voz invade la tarde. Mientras el pueblo duerme, Petrona está más despierta que nunca.

"Se alza la bandera y comienza la ceremonia. Es de madrugada. Con una Quitra, salimos yo, la Cultruquera, y mi hermano Cipriano el Lonco, a pedir los primeros ruegos. Mezclamos el tabaco con raíz de calafate, lo encendemos y largamos el humo. La Pillancushé guía a la gente, los trutruqueros se suben de a caballo siguiendo a los chicos Piuichén, que llevan las banderas. Nos vamos al campo aonde hacemos el Camaruco. Nosotras llevamos una camisa blanca y un rebozo azul, como un poncho. Los varones con botas y bombachas, saco azul, sombrero negro, camisa blanca. Se elige un cerro chiquito frente a la salida del sol, que nos lo da Dios en sueños.

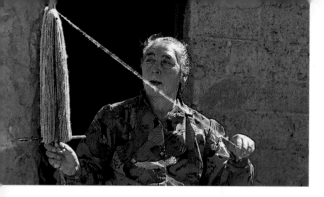

Gente de la tierra, trabajadora,
agradecida y generosa en sus
plegarias.

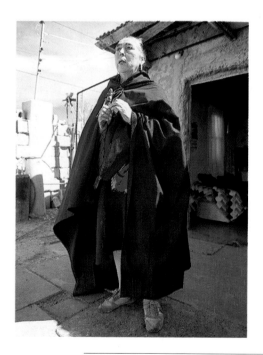

Petrona Prane

El Lonco une a todos y hace el primer rogativo con el Muday, nuestra bebida que si hace con los árboles naturales que Dios nos deja: se muele el trigo, se hirve manzana, un poquito de papa bien molidito y alguna otra fruta, queda de rico... También las Piuichén hacen una mezcla aparte con tabaco, yerba, con yocón (papita natural) y manzana en un barrilcito y se prepara con un cuero que se llama trontrón. Las Piuichén llenan todos los jarritos, pero no se toma, se ruega arrojándolo al aire. Todas las mujeres cantan el Taiül en fila, rodeando a los hombres. Adelante la bandera, todos mirando al palenque. Terminan los hombres en fila, y uno tocando la trutruca a cada lado de las dos banderas. Pegan cuatro gritos y ahí empezamos nosotras, cuatro veces, de ahí salimos ya para el lao del palenque y ahí terminamos el rogativo. Prendo de nuevo la pipa pa´ pedir fuerza para tocar el cultrún. Nunca sabemos la hora, ahí no se permite el reloj. Termina el rogativo, los muchachos carnean los animales, ponen una ternera y un yeguarizo al asador y las cocineras preparan arroz y verduras. Se prohíbe lavarse las manos. Antes de comer danzamos el Purrún. Las mujeres van para un lado y los hombres se cruzan, siguiendo al Piuichén y la Pillancushé, hacen círculos de a caballo tocando al galope y al trote, y así se amaestra el animal. La pufulca lo lleva el que quiere, es una cañita con un agujero como una flauta y los Piuichén tienen la faja con cascabeles, que después se lo cuelgan en el cogote del caballo. Primero pasos lentos, medio tristes, después vienen saltos más altos, se sonríe y es alegría, ahí se termina el Purrún. Bajan los recados del caballo y comemos. Después otro Purrún y se descansa, mientras se habla del día que viene. Al oscurecer se llevan las pilchas para dormir a la intemperie y hay que juntar mucha leña para hacer juego. A la tardecita vuelven a ensillar los caballos, otro Purrún y comemos otra vez, último Purrún y a dormir. Al siguiente día es lo mismo pero hay más danza, no tanto rogativo. El tercer día es el de más trabajo, es la despedida, hay que volver a carnear, llevar un toro blanco al palenque más un carnero y unas ovejitas para hacerle el rogativo y después se largan. Hacemos los agradecimientos, saludos, despedida. Cuando termina siento alegría. Estoy segura que nuestro padre, Don Emilio Prane, nos está viendo orgulloso desde algún lugar... Siento alegría di adentro por estar de nuevo juntos".

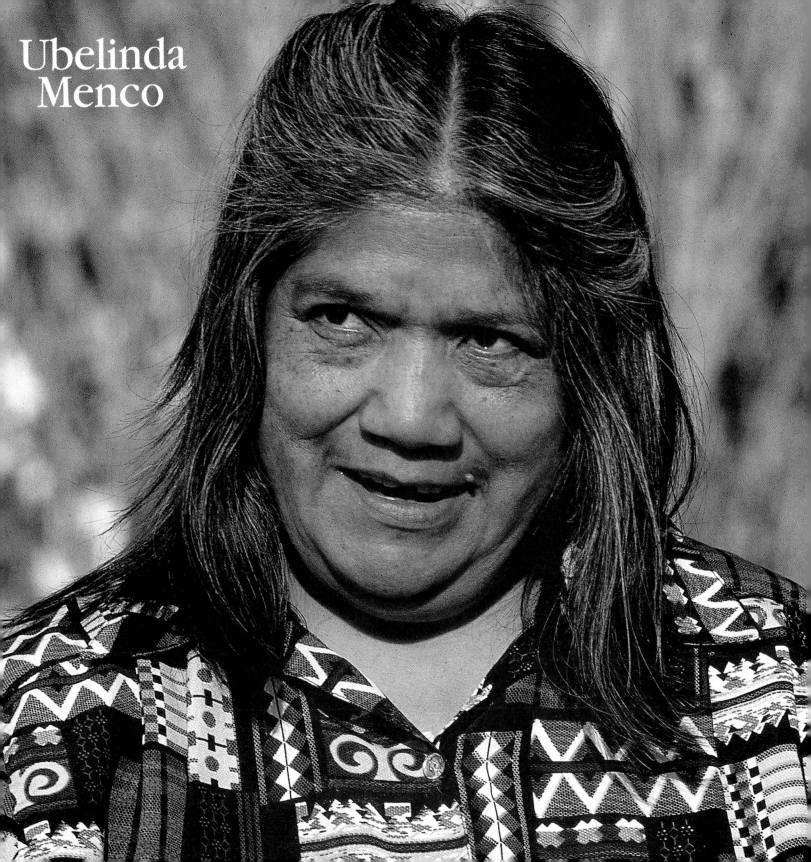

Ubelinda
Menco

Ubelinda Menco
Lucha en soledad

55 años, argentina. Se crió en un puesto de estancia cerca del lago Posadas y a los 12 años salió "a rodar". Trabajó de empleada en varios hoteles de San Julián hasta que volvió a su pueblo a los 23 años. Allí se casó y fue de estancia en estancia acompañando a su marido, trabajando en la casa y cuidando a sus hijos. Hoy vive con su pareja y dos hijos en Lago Posadas.

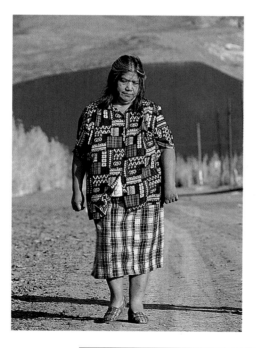

En un pueblo cordillerano, entre flores y yerbas, gallos y gallinas, vive Ubelinda, una mujer que se ha criado sola. También sola ha hecho camino, a pesar de las inclemencias de la Patagonia. Nació el 25 de abril de 1945 en un puesto cercano al lago Posadas. Cree que su padre era mapuche y no conoce la ascendencia de su madre. Aprendió a leer con la ayuda de ella y de algunos libros; siempre quiso saber más, pero sus recursos no se le permitieron. Su padre era peón de campo, la madre cuidaba la casa, hilaba lana y tejía medias y mantas para soportar el frío. Ubelinda aprendió observándola, pero cuando dejó su casa, todo eso quedó atrás. Sufrió mucho los primeros meses cuando abandonó a su familia, pero no tenía otra alternativa, eran muchos hermanos y no podían abastecerse. Fue el período más duro de su vida. Cuando volvió a Posadas a ver a su madre, se enamoró de Pedro Quirós. Se casaron y tuvieron seis hijos.

Pasa los días tranquila y piensa morir en su pueblo. Se levanta temprano y camina hasta el campito donde tiene sus gallinas y pavos. Vende huevos frescos y consume los pavos, de vez en cuando. Camina un rato con Quirós, vuelve, trabaja en la casa, pasa el día "a las vueltas", entrando y saliendo. En su jardín tiene dos gallos, yuyos medicinales y flores, que riega diariamente para suplir las escasas lluvias. Cuando Quirós se acuesta, Ube permanece despierta estirando las horas, escucha la radio y ve televisión: folklore y noticias. Sus hijos son lo más importante en su vida, van a la escuela y llevan una vida muy distinta a la que ella tuvo. No quiso que sufrieran... Al recordar sus vivencias, con simpleza y sinceridad, llora. Luego expande sus ojos oscuros y ríe con vergüenza, eternizando su sonrisa en la primera fotografía de su vida.

Sus pavos y gallinas son su despertar.
Al recordar sus vivencias,
con simpleza y sinceridad, llora.

"Había un indio muy querido acá, Juan Domingo *Yanquel, que yo llegué a conocer. Vivía por unas cuevas de piedra, allá en cerro Blanco que le llaman, donde falleció; vivía solito, yo me acuerdo de él, era un viejito muy gaucho, con las boleadoras y los caballos. Bien bueno era, bastante feo, petiso pero grandote, se vestía así como se usaba antes, con chiripá, una pollerita hecha con bolsas de harina, un chamberguito en la cabeza, los tobillos se los cubría con arpillera y los pies con botas o con zapatos viejos que le daba la gente. Era conocido de mi papá y llegaba a la casa de a caballo, a veces, a visitarnos. Vivía solo, pidiendo en las estancias, carne, un poquito de yerba, azúcar, y si se hacía unos pesos se compraba algo también o comía los animales que cazaba. Tenía una cueva que se hizo con piedras y hacía fuego en el piso nomás. Fue el último indio de la zona, habrá muerto hace unos treinta años. Murió solo, en la cueva, no estaba enfermo ni nada, se ve que le dio un ataque; algunos dicen que fue envenenado pero nunca se supo. Lo encontró un primo mío, Adrián. Llegó a las cuevas y lo vio; estaba sentadito en la piedra nomás y todo tirao alrededor, el mate y la yerba desparramados, parece que quiso preparar mate y cuando le dio el ataque se le cayó todo. Fue triste, era un personaje del pueblo, temido por los chicos, por las cosas que se decían de él, pa´ asustar nomás, pero un viejo muy querido por todos. Por eso cuando acá se lanzó el Club Hípico, hubo un poblador que dijo: -Vamos a ponerle al club el nombre de Juan Domingo Yanquel-. Y así fue, pa´que quede en el recuerdo".*

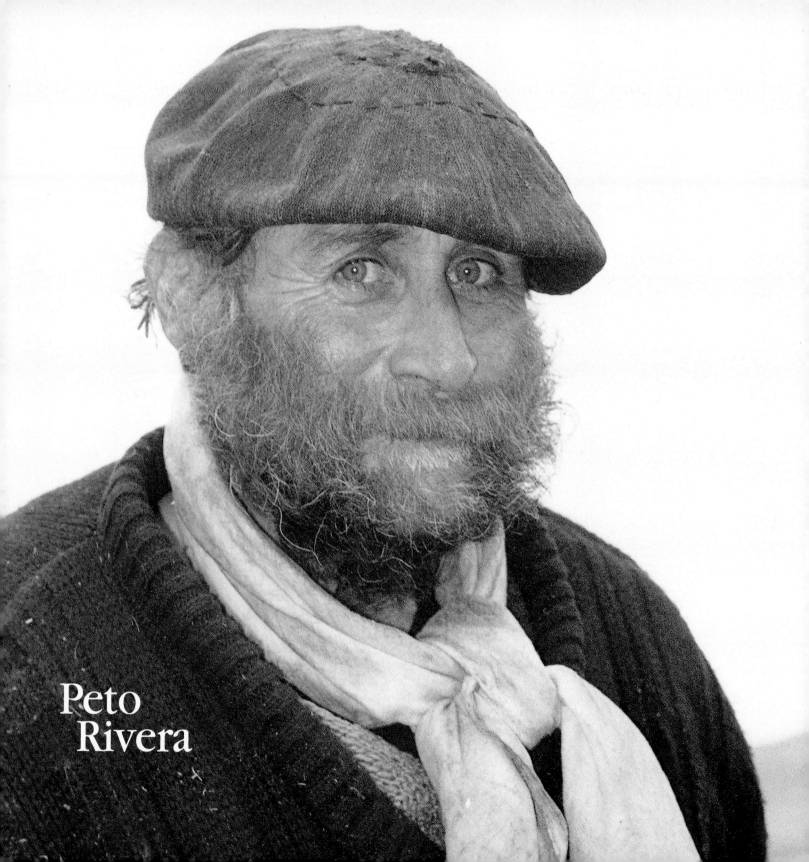

Peto
Rivera

"Pa' mí lo más sagrao es la libertad"

Peto Rivera, 52 años, argentino. Nació y se crió en el campo poblado por su abuelo. Cursó primaria y algunos años de secundaria en la Escuela Agrotécnica de Río Grande pero desertó para volver al campo a defender la tierra de su familia. Estuvo un tiempo ayudando a su tío y luego se fue de peón a estancias de Chubut y Santa Cruz. En 1981 volvió a su tierra natal y allí se quedó hasta el día de hoy. Hace doce años que no va al pueblo. No tiene patrón, cuida de tanto en tanto las vacas del vecino.

*"Mi gloria es vivir tan libre
como el pájaro en el cielo;
no hago nido en este suelo
ande hay tanto que sufrir,
y naides me ha de seguir
cuando yo remuento el vuelo."*
Jose Hernández, "Martin Fierro"

Llega el Peto montado en "Atila", su caballo bravo, con el que recuerda al famoso "Rey de los Hunos"; al que llamaban "el Azote de Dios", aclara divertido. Está de visita en la estancia Menelik. Salen sus palabras como páginas de un libro: la historia del "gauchaje", la ley del indio, las enseñanzas del Martín Fierro.

Su abuelo era hijo de Tehuelches. Vino a la Argentina desde Valdivia, Chile y se casó con una rusa que llegó del norte. Peto no alcanzó a conocerlo; lo admira pues era un "hombre gaucho"; regalaba víveres y caballos a todos los paisanos que acampaban por ahí. Su padre quería que fuera un hombre de letras, pero su vida tenía otro rumbo. Hace años que está solo. Tiene dieciocho *"toritos"* armados con troncos, cada uno con el nombre de los caudillos que han defendido a la Argentina. Pasa más noches en ellos, trabajando las sogas y los cueros bajo las estrellas, que en su puesto. Asegura que al frío lo sintió nombrar, pero no lo conoce... En pleno invierno se calza su chiripá y sus tamangos y sale al monte, corta leña y cocina tortas y carne de vaca. Siente que pertenece al lugar: "Se aquerencia uno y ya no se quiere ir", dice. Su luz sale de candiles, con mecha y grasa, y a veces usa el "verdaderamente gaucho": bosta de caballo seca con grasa derretida. La nieve ilumina la noche y le es fácil moverse entre las matas, para ir en busca de agua al río si el canal se escarcha. Si divisa a lo lejos a un extraño, monta un caballo y en segundos desaparece. A sus animales, sus compañeros desde hace dieciocho años, los cuida "como su panza" y deja que mueran de viejos.

Se suspende mirando el fuego, acaricia su barba, fuma el pitillo hasta lo último. Hace veinte años que no toma alcohol. La luna sale mientras dura la charla, la noche está fría y blanca. Alrededor, miles de leguas despobladas lo las-

Monta su caballo y desaparece. Huye, rebelado contra el "desparramo" de la gente. Aunque miles de leguas despobladas lo lastiman.

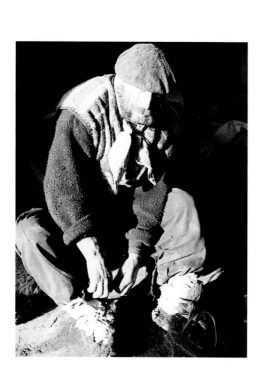

Peto Rivera

timan. Un dolor viejo esconden sus ojos azules.

"Pa mí lo más sagrao es la libertad", dice, mientras sus manos señalan el aire. Monta en Atila y desaparece, dejando una estela en el viento. Se ha ido, tal vez pasen meses hasta volver a verlo. Se acostará sobre un cuero en el suelo, escuchará su vieja radio, algún tango o milonga en la noche. Solo con sus recuerdos, toda su vida reflejada en el fuego.

"Acá estaba lleno de indios locos, sí. El viejito Quelín, tenía varios puestos con yerba y un poco de vino; se los visitaba golpeando las manos antes de entrar. Sí, lo conocí, estuvo de puestero en el Cerro Mie, je. Andaba también un tal loco Ferreyra. Su oficio era pelear, tenía achacos por todos lados. Conmigo era amigo, yo fuí amigo con los malandrines, no sé si soy de la misma calaña o qué... Llegaba y tomaba un trago de licor y si no se hacía amigo enseguida tenían que pelear; si era chileno con más razón. Se fue de acá hasta el Cañadon Verde a pelear al Conrado Ramírez, y resulta que el otro lo cagó a alpargatazos. Una fantasía de los paisanos como Martín Fierro, era pa' tantearse nomás, a cuchillo, a ver quién atajaba más. El Conrao Ramírez era cuchillero güeno, pocos le hacían dentro. Recibía al que venía al palenque: -Pase amigo a tomar mate-. -No-, dice Ferreyra, -Si yo vengo del Tucu a tantearlo-. Ferreyra usaba un cuchillo no demasiao grande y el finao Conrado una bala grande de cuarenta centímetros. Le miró el cuchillo a Ferreyra y le dijo: -Con eso no me va alcanzar a mí-. -Y usted amigo?-, le dice Ferreyra. -No yo con lah alpargatas nomás-. Ya cuando lo dijo lo borró, lo agarró distraído con alpargatazos en lah orejas, por la jeta, lo envolvió y le siguió dando. Una alpargaetada che... y al último con el filo de la alpargata en la muñeca, le hizo saltar la bala. A Conrado lo mató un sobrino, un tiro al lao del ojo le pegó, andaba repuntando ovejas, y lo fue a retar así que el otro lo sacudió, quedó tirao un día, se desangró y murió. Eso era en todos laos no solamente acá, la tradición del gauchaje antiguo jué así".

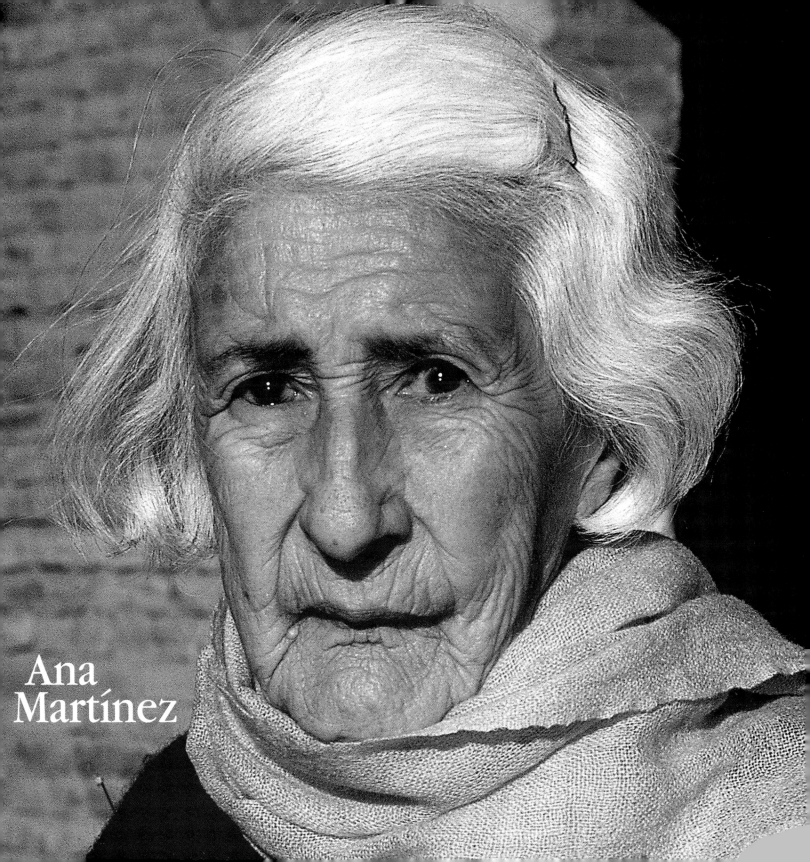

Ana
Martínez

Ana Martínez

"Yo te bendigo, vida"

87 años, argentina. Se crió en el campo, desde niña sintió amor por la tierra, los cultivos, las flores. Al casarse se armó su propio jardín, y se dedicó a sus hijos. Su marido murió y quedó sola en Los Antiguos. Allí vive hoy y es la primera mujer nacida en el pueblo.

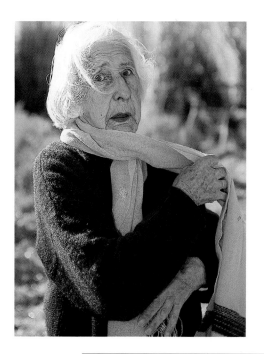

En un mágico valle a orillas del lago Buenos Aires nació Ana. Una *matrona* chilena asistía el parto en un ranchito de adobe en medio del monte, sin saber que sus manos estaban trabajando por el origen de una generación y de un pueblo.

Es la cuarta de doce hermanos. Sus padres, Tristán Martínez y Ana Lacalle, ambos argentinos de ascendencia española, vinieron a estas tierras que entonces eran fiscales, a poblar la zona con hacienda que traían en arreo desde Chubut. Al tiempo poblaron La Aurora, una estancia a cinco kilómetros de Los Antiguos. Allí se crió Ana, aprendió a leer y a escribir en el campo, instruída por un administrador del padre. Se casó joven con Santiago Álvarez y tuvieron tres hijos, hoy dispersados en distintos puntos del país. Acompañó a su marido a las estancias que administró durante años, hasta que se hicieron propietarios de Los Corrales, en la zona del Monte Zeballos; en 1945 compraron la tierra que habita actualmente.

Ana sigue adherida a su pueblo natal, en una hermosa casa de ladrillo a la vista, que se conserva como si el tiempo se hubiese detenido; tiene una galería decorada con variedades florales que crecen y se alimentan en macetas caseras, hechas con viejas latas de leche Nido y nafta. En un rincón hay una vieja cocina Istilart, y varias puertas abiertas que conducen a cuartos deshabitados, donde almacena sus recuerdos. Se levanta y hace las compras, cocina, cuida los frutales, riega sus flores, y se entristece en invierno cuando desaparecen. Alimenta a sus gatos y en otoño, junta y quema las hojas amarillas de los álamos para evitar que se acumulen. Algunas tardes se recuesta un rato, a descansar. Cuando empieza a oscurecer cierra la puerta de calle y de la casa; se retira por temor a la noche, está sola.

Ana se suspende en los tiempos de candiles y casas de adobe, hechas a pulmón por sus padres y hermanos, recrea en su memoria cada bloque de barro, pasto y bosta, que observaba hacer de niña. Vuelve a sentir los pies fríos, al recordar las largas patinadas en la laguna escarchada cerca de la estancia, hoy desaparecida.

"Una larga vida", reflexiona y con una amplia sonrisa iluminada por la luz de la mañana, recita de memoria los versos del poeta Amado Nervo:

"Muy cerca de tu ocaso, yo te bendigo vida".

Todo viaje era un rito, siempre largos y difíciles. Las estancias alojaban al viajero, y todo viajero era un huésped bienvenido.

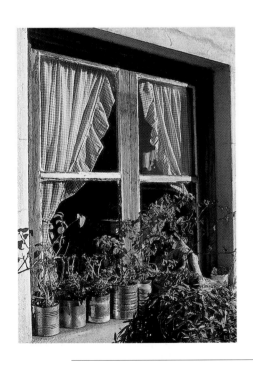

"Recuerdo un viaje que hicimos a Comodoro cuando tenía cinco años, tardamos ocho días en ir y cuatro en volver. Hoy se tardan dos horas. Fuimos en un carro de cuatro ruedas tirado por caballos, y volvimos en un auto, que compró mi papá allá, el primero que vino a esta zona. Vivíamos en La Aurora, debe haber sido en el año ´18. Era un Studebaker grande, negro y cuadrado. Todo un acontecimiento para nosotros. Íbamos parando en estancias a la noche, no había ningún paraje en el camino, salvo el Pluna, que era una especie de hotel. Al no tener cómo avisar, caíamos a las estancias directamente a la tardecita y nos atendían amablemente. Toda estancia era sitio obligado de descanso para todo el que pasaba, que venía de a caballo de lejos y desde temprano. Se alojaban en la habitación de huéspedes que tenían todas las estancias, era la única forma de viajar. Al carro lo trajo de vuelta un peón que fue con nosotros, porque se necesitaba un hombre para manejarlo, cuidar los caballos, desatarlos en cada parada, darles de comer. A esa altura éramos seis hermanos, y fuimos todos, era la primera vez que yo salía de Los Antiguos. Era mayo, también había que ir porque había una orden de vacunarse en Comodoro, la orden venía de Buenos Aires, dijeron que había epidemia de viruela en el norte, así que tuvimos que ir en esa época por eso; además aprovechamos el viaje para llevar a mis hermanos al colegio. Así nos manejábamos. Aprovechábamos cada viaje para hacer todo lo posible, porque se tardaba mucho, y no era fácil moverse. Así era la vida en aquellas lejanas épocas."*

Elisa
Eliot de Lewis

Cien años de vivencias

99 años, canadiense. En 1914 llegó desde Terranova a la estancia de su padrastro, el pionero Bill Downer. Vivió allí hasta que se casó con Marcos Lewis y se trasladó a su campo. Al poco tiempo falleció su marido y volvió con sus hijos a la estancia de su infancia donde pasó el resto de su vida. Hace once años que vive en Puerto Santa Cruz con su hijo mayor.

El 1° de diciembre de 1878, desembarcaba en la inhóspita costa de Santa Cruz una escuadra al mando del Comodoro Py, enviada por el presidente Avellaneda para afianzar el derecho sobre estas tierras. El 1° de diciembre de 1900, nacía Elisa, en un pueblito pesquero en el otro extremo del continente.

Su padrastro, el pionero Bill Downer, llegó al Cabo de Hornos en 1886 de marinero; viajó en veleros por toda la zona, naufragó en la Isla de los Estados y en un *cutter* conoció los canales fueguinos. Cambió el rumbo de su vida, se instaló en Santa Cruz y se hizo domador y esquilador. Pobló las inmediaciones del lago Viedma, hasta radicarse para siempre en la estancia Las Horquetas, al norte del río Santa Cruz. Volvió a Canadá y encontró a su prima Margaret viuda, se casó con ella y con sus hijos vinieron a la Patagonia. Elisa cumplió 14 años en el buque. Los barcos anclaban antes de llegar a la costa y los pasajeros descendían en *cutters*, barcos más pequeños de madera; a las mujeres las bajaban en brazos, si el mar estaba bravo. Los viajes desde Puerto Santa Cruz a Comandante Luis Piedra Buena se hacían con estos *cutters* guiados por un cable; aprovechaban la marea y, si había mucho viento, debían esperar hasta que bajara. Fueron a la estancia en el único coche de la zona. Evoca feliz aquellas épocas; la gente, casi toda extranjera, era muy unida: el socio de Bill era ruso, había un peón noruego y otro alemán.

Recuerda los domingos en familia; iban todos a caballo a pasar la tarde en un cañadón, tomaban té al lado de una laguna rodeada de pájaros, o salían a ver a los vecinos para distraer a la madre, que no se adaptaba a esa vida.

Elisa abraza su pasado suspendida en fotos viejas: los *cutters*, ella jugando al tenis con un alambre improvisando la red, los bailes de la rural, las orquestas. Ama la compañía de sus hijos, nietos y bisnietos. Guarda en un cajón cartas que intercambiaba con una prima, con sus vivencias y sentimientos.

Fue feliz, a pesar de los golpes de su larga vida. Se le hacen agua los ojos al mirar atrás y con ese acento que no ha perdido concluye: "Todos siempre buenos conmigo aquí. La vida en la Patagonia ha sido hermosa".

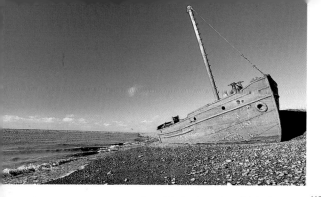

Los misteriosos caminos del destino la trajeron de Canadá hasta Santa Cruz. "La vida en Patagonia ha sido hermosa".

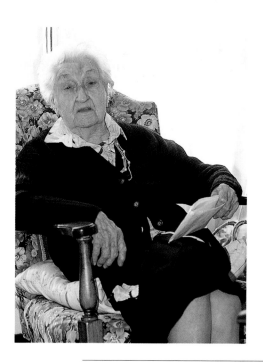

Elisa Lewis

"Nosotros tocó la huelga del '21. Mi esposo estaba trabajando y yo con los chicos, él quería mucho a mis hijos, era hermoso, una maravilla. Una noche fuimos todos al pueblo. Cerca de Piedra Buena salió un coche con hombres armados; estaban escondidos en un cañadón, esperando la noche para tomar el pueblo y no nos dejaron pasar. Mi suegro tenía arma y la entregó. Nos llevaron a una estancia, tomaron mi suegro prisionero y a nosotros nos bajaron en otra estancia. No conocíamos la familia Semino, eran muy buenos. La dueña nos vió y empezó a llorar: -No tengo víveres-, decía. Leonardo estaba con mamadera, no teníamos leche. El día anterior habían querido entrar a Piedra Buena para comprar algo y no los dejaron pasar. La otra mañana temprano, vino mi suegro con otros dos hombres armados; traían víveres. Muchos huelguistas no querían la huelga, pero el principal los obligaba, claro, era eso, una obligación. Algunos estaban maltratados en el campo pero en general eran más unidos, más amistad, no eran muchos los maltratados. Trece días estuvimos, hasta que se fueron los huelguistas, porque vino el ejército y se los llevó. Las tropas llegaron de Buenos Aires y desembarcaron por el frigorífico, porque los cables de los cutters estaban cortados, ahí empezaron a correr y matar gente. Mandaron un coche a buscarnos y fuimos a Piedra Buena y de ahí bajamos con un cutter de La Anónima a Santa Cruz. Mi esposo y mi padrastro fueron a buscar al puestero nuestro. Un hombre que hablaba mucho pero era bueno: Soto, el jefe de la huelga. Ellos hablaron con el Teniente Coronel y lo salvaron. Terminó todo más tranquilo, bajamos y estaban mi esposo y mi padrastro esperando, así que pasamos bien. Lo único incómodo fueron esos trece días, pero no tenía miedo porque la gente era todo buena para nosotros, no tengo enemigos en ninguna forma. Veo pasajeros que vienen a la estancia, uno da comida, o que dejen los caballos, o lavar ropa, uno da. Siempre contaba mi padrastro, él era un pasajero hasta que llegó al campo, así que trataba como merecía a todo el que venía."

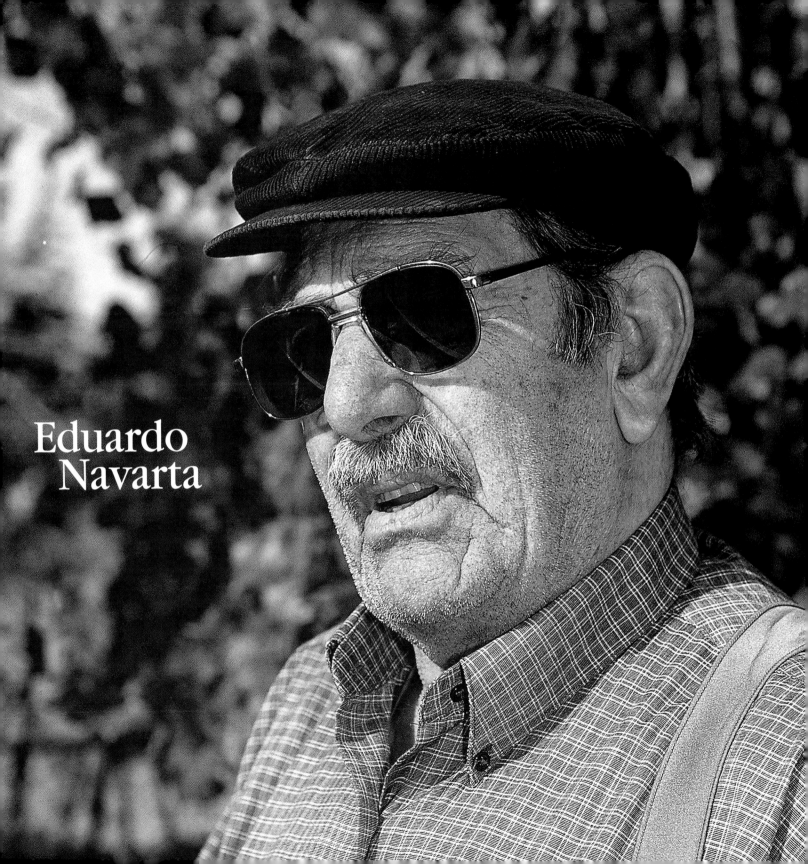

Eduardo
Navarta

Eduardo Navarta
Danza de recuerdos

76 años, argentino. Se crió en la estancia de sus padres, San Rafael, cercana a Bajo Caracoles. Domador, cazador de avestruces, zorros y zorrinos. Se casó a los 23 y permaneció en el campo hasta los 40. Trabajó de camionero para empresas petroleras en Las Heras y Caleta Olivia. Volvió al campo por diez años a intentar levantar la estancia pero tuvo que abandonar por falta de recursos y se instaló con su mujer en Los Antiguos. Viven juntos de su pensión.

"Resucitó Facón Grande", dicen los vecinos del pueblo evocando a un personaje de la Patagonia, mientras señalan a Eduardo, que camina por las calles con su enorme cuchillo en la cintura. Hace años que no lo sacaba de su caja. Esta mañana el aire fresco hace bailar las hojas amarillas de los álamos, y un espíritu de fiesta lo invita a recordar.

Sus padres, a pesar de la buena posición en España vinieron a la Patagonia. Poblaron la estancia Casa de Piedra y más tarde la San Rafael, donde nació Eduardo. Fue unos meses a la escuela pero desertó, sus padres no le insistieron, hoy cree que hubiera sido bueno que lo hicieran. Conoció a su mujer cuando tenía veintiún años; ella tenía catorce y venía de paso con su familia. Vilma educada en colegio de monjas, estudiosa, intelectual; él no sabía leer ni escribir. Se enamoraron y se complementaron. Pasaban noches enteras trabajando juntos, ella tejía y él trabajaba en soga, a la luz de precarios candiles: una papa engrasada o una latita vieja con una camiseta Interlock de mecha. Eduardo salía a las cuatro de la mañana para la *chulengueada,* con un caballo montado y otro de tiro, y volvía a media tarde. Hacía todo solo, pues no tenían peón. Domaba y enseñaba a su mujer a cuerear los zorrinos. Luego llegaron los hijos. Salía con ellos al campo, con los galgos a controlar las trampas para zorros; vendían pieles y plumas de avestruz. Hace más de quince años dejaron la estancia, que se había venido abajo. Con pesar, abandonó el lugar y los recuerdos; la nieve, el monte, esa vieja radio para aficionados, botas de potro y *tamangos* de cuero, para no enfermarse...

Eduardo se ha calzado su ropa de gaucho; con una mezcla de vergüenza y orgullo ha salido a caminar. Una rastra con sus iniciales, que tiene desde los 18, sus bombachas de siempre, unas botas altas, un sombrero negro y su viejo facón de alpaca de hace más de medio siglo... Enseguida crece la luz en su cara y se ríe, contagiado por su mujer. Dos figuras dibujadas en las calles de tierra, que son parte del paisaje del pueblo.

El aire fresco hace bailar las hojas de los álamos. Don Navarta se calza su ropa de gaucho y el pueblo lo contempla con admiración.

"Cuando quise independizarme me hice camionero. Mi acuerdo que de chico era muy curioso, cuando llegaba alguno que tenía camión, yo enseguida estaba metido mirando lo qui hacía, cómo manejaba. Tenía un cuñado que era muy bueno y siempre me llevaba a pasear con él; en la estancia Bella Vista tenía un camión Chevrolet y un día fuimos con un hermano y no estaba él: -Che, vamo ha poner en marcha el camión-. Uno le decía al otro: ¿Vos te animás a manejar?-. -Um, más o menos, no estoy muy seguro pero algo le podemos hacer-. Decía yo. El asunto es que lo pongamos en marcha. Y se noh iba el camión, la mierda que corría, nosotros le poníamos cambio, no éramos baquianos y cuando lo queríamos hacer andar por ahí, pegaba unos corcoves y por ahí agarraba viaje; lo movíamos pa´ llevarlo en la huella, en ese tiempo no había picadas, caminos, todo huella era. Bueno, lo manejamos un día, después cuando llegó mi cuñado... puta madre... Así que un día me dice: -¿Te gusta manejar? Manejá que yo te voa enseñar-. Me costaba un poquito, se me iba juera de la huella, medio flojita era, medio honda, no para embromar. Tenía 16, 17 años. Un día tuvo la mala suerte que se accidentó, me dijo que lo ayude a manejar el camión cargado de lana... y mierda que me daba miedo, en los parejos bien, pero en la subida... y bueno, él me decía los cambios que tenía que hacer y listo. Así aprendí, pero no mucho. Hasta que me tocó el servicio militar. Al entrar preguntaban a cada uno qué profesión tenía. Siendo chofer me van a poner a conducir, pensaba yo, así que dije: -Soy chofer-. Y a gatas sabía manejar... A los choferes los iban apartando y a los tres días dicen: -A ver todos los conductores, por acá por favor...- Los hacían formar para llevarlos a Deseado, peeero, yo quedaba sudando, a probarlo era el asunto. Llevaron unos vehículos Chevrolet 42 a un cañadón a probar. -A ver Navarta, arriba, póngalo en marcha- y eso sabía, sí, y llevarlo en la ruta también, lo que no conocía era los cambios y bueno, mah o meno me defendí, y me dieron un camión. Así me gané la vida después. Una mentira que sirvió..."

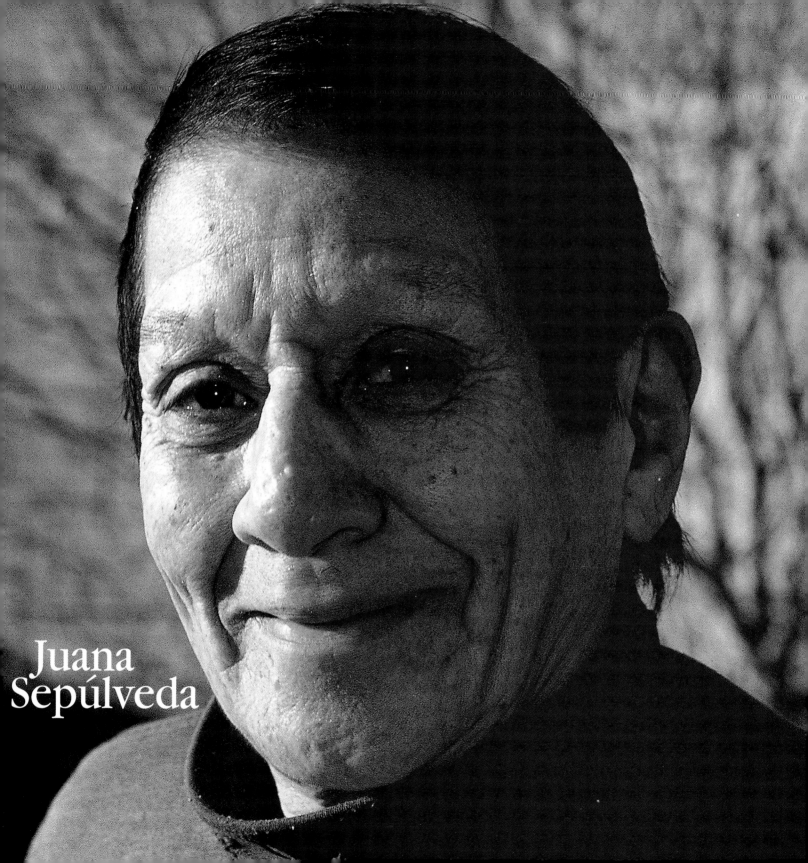

Juana
Sepúlveda

La pobladora del Lago del Desierto

78 años, argentina. En su infancia en el Lago del Desierto trabajaba la tierra, hacía queso y manteca con leche de vaca y realizaba las tareas de campo a la par de sus hermanos varones. A los 18 años pobló con su pareja la margen sur del lago, donde continuó viviendo de las cosechas y con algunos pocos vacunos. Hace 26 años dejó su tierra y se instaló en Piedra Buena, donde vive hoy, sola.

Una habitación oscura, una mesa, un tejido, una vieja radio y una estufa a leña. Los ojos de Juana se levantan, grises de humo, para leer orgullosos las palabras que cuelgan de la pared: "En reconocimiento a Juana Sepúlveda, por la integridad y dignidad con que ha poblado esta querida tierra, por habernos ofrecido generosamente su nombre, el que orgulloso alzamos para la defensa de nuestros valores y tradiciones". Veinte años de lucha finalmente reconocidos. Su nombre resuena en El Chaltén, en la Agrupación Gaucha, en la jineteada anual y en una calle del pueblo.

Nació en el Lago Argentino, en una estancia donde trabajaban sus padres, Sara Cárdenas e Ismael Sepúlveda. Habían ingresado a la cordillera por el lago Viedma y luego de emplearse en estancias de la zona, poblaron la margen norte del Lago del Desierto. Construyeron un rancho con troncos recolectados del bosque, alejados de toda ruta transitable. Vivían de sus vacunos y cosechas, y de vez en cuando cabalgaban un día entero al campo del danés Andreas Madsen, quién abastecía de víveres a las estancias linderas. Su padre falleció, los hijos se desparramaron y Sara siguió luchando sola, hasta dejar sus huesos a orillas de la vieja casa.

A los 18 Juana se enamoró de Roman Díaz y juntos poblaron la margen sur del lago. Tuvieron seis hijos, que se sumaron a los cinco que Juana tenía de su primera pareja. Se instalaron en un viejo rancho de madera, encauzaron el "agua linda" que bajaba de la cordillera, plantaron frutales y verduras, y criaron algunas vacas para consumo. A la muerte de su marido, Juana continuó luchando con la ayuda de sus hijos, que trabajaban en estancias vecinas. En 1972, tras años de conflictos con Gendarmería, dejaron su tierra y se mudaron al hotel "La Leona", pero fueron engañados por su dueño; entregaron la chacra y los animales a cambio del hotel, sin saber que recibían solamente las existencias del mismo. A los dos años quedaron sin campo, sin animales y sin hotel. Sus hijos compraron la casita en la que vive hoy.

Mientras escucha la radio, teje medias con lana hilada por su hija, para venderlas y mejorar su pensión. En la oscuridad de la tarde toma unos mates y recuerda sus tierras; el agua pura del río de las Vueltas, su rancho, sus vacas, sus plantas y aquel viejo manzano que sobrevivió al destierro, el único que aún se alza entre un montón de pasto seco.

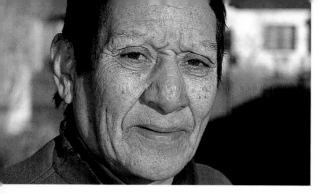

Una dósis de confianza los llevó hasta la ruina. Engañados, entregaron chacra y animales a cambio de un hotel. Quedaron sin nada.

En página anterior: Lago del Desierto.

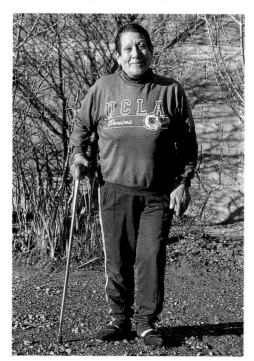

Juana Sepúlveda

"En el '65 se tirotearon los chilenos con los argentinos, allá en La Laguna del Desierto. Los chilenos llegaron al puesto de Ricardo Arbilla, cerca de nuestra casa; decían que todo era de ellos. Se armó el tiroteo y mataron a Merino Correa, un carabinero chileno. En medio del tiroteo, mis hijos estaban en el puesto haciendo pan. Yo me había venido a Piedra Buena a traer a otro hijo enfermo al hospital, vinimos de a caballo hasta el Chaltén; tardábamos un día entero y de ahí agarrábamos el correo. Lo que eran las cosas antes, pero era lindo el campo igual. Cuando volvimos del pueblo -yo llevaba a Silvia chiquita conmigo en el caballo y Juan iba solo- los gendarmes no nos dejaban dentrar, nos dijeron lo del tiroteo y noh avisaron que los chilenos se habían llevado a mis hijos, a Román y Domingo. Pusieron en los diarios y en la radio que yo los reclamaba y que los entreguen. Yo estaba como loca, porque no sabía qué leh había pasado, decían que capaz eran muertos, pero no, se los llevaron para defenderlos del tiroteo. Esto lo supimos después pero ahí no, ahí nos juimos nomás, dimos la vuelta, otro día más de a caballo hasta la estancia La Quinta, de Rojo, aonde nos alojaron. Estuvimos como un mes ajuera; había un puestero ahí, José Rivera, nos hospedamos en su puesto. Una pieza grande tenía, antes se dormía con cuero de capón nomás y ahí nos tiramos, qué colchón ni nada, ahora si no es con colchón uno no duerme. Al final me devolvieron a mis hijos, decían que los habían tratado bien allá. Cuando se retiraron los chilenos no hubo más problemas, porque se instaló Gendarmería y ahí se marcó pa' la Argentina. El árbol donde mataron a Merino Correa está ahí todavía, con una cruz al lado, en medio del monte".*

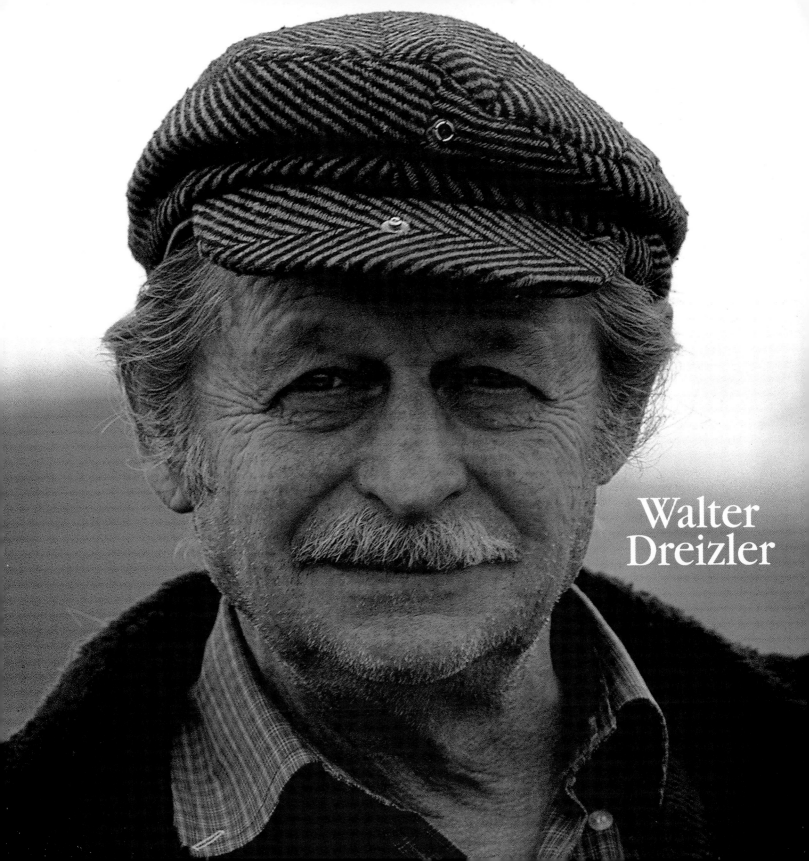

Walter
Dreizler

Walter Dreizler
Tierra de mercachifles

63 años, argentino. Se crió en el campo poblado por su padre, Laguna Asador. Estudió mecánica en la fábrica Mercedes Benz de Bahía Blanca. Fue conductor en las comparsas de esquila. Se hizo cargo de la estancia a la muerte de sus padres, luego compró un camión y se convirtió en mercachifle. Hace veinte años continúa con esta actividad recorriendo estancias. Su residencia fija es San Julián.

La Patagonia necesitó desde su comienzo poblacional un nexo entre estancias y pueblos. Caminos intransitables, huellas, viento, nevadas. La presencia de los mercachifles era indispensable para acortar las distancias, con caballos y carros recorrían los campos abasteciéndolos. Hoy la tradición continúa. Walter se gana la vida complementando sus necesidades con las de la gente de campo.

Su padre vino a poblar la Patagonia en 1920, con una compañía alemana. Se asentaron en la estancia Río Blanco un tiempo; la compañía fundió y él empezó a rebuscársela con changas, haciendo corrales, baños de oveja y *bretes* de madera. Llevó animales a la estancia junto con otros dos pobladores, pero los corrieron; entonces se largó con su hacienda en arreo hasta la zona del Tucu. Vió un campo que le gustó, en un sitio aún desértico. Llevó ovejas, hizo un ranchito y lo llamó Laguna Asador. Volvió a Alemania y conoció a su madre, se casaron y volvieron juntos.

Walter se crió en el campo. Luego de años de hacerse cargo de la estancia, ésta empezó a decaer. Dejaron a un hombre encargado, y decidieron con un hermano aventurarse en una nueva empresa. Compraron un camión y se hicieron mercachifles. La sociedad duró poco; el negocio no era redituable para dos. Walter quedó al frente y así se mantuvo hasta hoy.

Hace veinte años que recorre las estancias con su camión, asentado en su pueblo natal. Nunca se casó, entre bromas aclara que se considera "Gardel", pues anda "bien libre", puede llegar a cualquier hora y acostarse tranquilamente. Parte cada dos meses a abastecer una zona elegida con tiempo: lagos Belgrano, San Martín o Viedma. Si el tiempo no ayuda, se queda en el pueblo. Las ventas se hacen difíciles: "Es el riesgo de la vida, hay muchos mercachifles", comenta con resignación. Ha ido achicando su camión a medida que reducía la mercadería. Lleva elementos de talabartería y ropa de campo, a veces unos salamines para engañar los estómagos. Pasan los días, un asado acá, un puchero allá. Por las noches se acuesta en su cucheta, más cómoda que su cama. Algunas fotos y láminas en las paredes, recuerdos de andanzas lo acompañan en sueños. Se jubilará algun día, no sabe cuándo. Sí sabe que por nada venderá su camión; al fin se aquerenció.

"Nadie robaba...podían sí, robarte un capón para un asado, pero del palenque nadie se llevaba nada".

"El boliche Río Blanco era muy lindo, mucha gente, muchos bailes; en aquellos años se hacían en cualquier lado, había muchas familias en el campo y unos buscaban bailarinas por allá, el otro traía un músico, la verdulera, y se hacía un baile, de cinco a seis días. Este boliche era famoso por los Mansilla, los Lada, los Sandoval; cada uno traía cuatro o cinco hijas y habían pibas de lindas en aquellos años, eran de bonitas... Yo me acuerdo que una noche, la Irma estaba bailando con uno y de repente no se vio más; el tío Máximo, que era el dueño, estaba mirándola atrás del mostrador y cuando dejó de verla, agarró el farol de radiosol que iluminaba el salón y salió a buscarla por las matas. Nosotros quedamos a oscuras y aprovechamos la coyuntura, fuimos en busca de las chicas... Al tío no le quedaba otra que ir, si los viejos se enteraban que no cuidaba a su sobrina, iba muerto. Eran lindos los bailes, ahora se perdió todo. Hacíamos carreras de caballos, de embolsados, cada uno iba con su caballo, lo desensillaba afuera y ahí quedaban, nadie robaba, se conocían todos, ese recado es de tal... Podían robarte un capón para un asado pero nada más, del palenque nadie se llevaba nada; te podían hacer una broma, capaz que le hacían a la cincha un nudo o te metían una champa abajo del cojinillo. Lo gracioso eran las viejas, que les hacían la contra a los calderas, sabían que ahí venían los calientes, así que los recibían en sus casas y les hacían a sus hijas cebarles mate con la pichunga y no volvían más, ja. La pichunga es un yuyo con purgante, cuando venían a tomar mate a la casa, las viejas lo recibían y decían: -Dale al caliente-. La de fiestas qui hacíamos por ahí, no, no se puede contar... no me acuerdo, se van a poner verdes, se me presentó una laguna, no me acuerdo más...".*

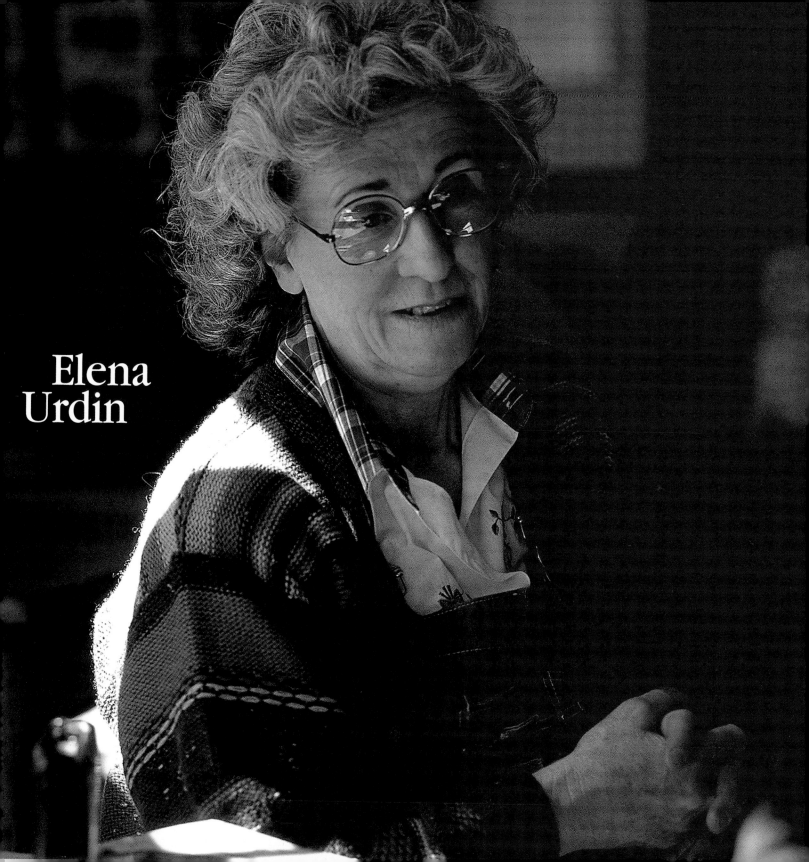

Elena
Urdin

El hotel de las mil vidas

61 años, argentina. Se crió en Pico Truncado, en el hotel de sus padres. Luego administró una librería en el pueblo. Se casó a los 22 años. Mucho después su marido consiguió trabajo en Buenos Aires y ella lo acompañó. Hace seis años volvió al viejo hotel para ayudar a su madre que estaba mal de salud. Cuando murió, Ñata se hizo cargo del hotel reciclado por ella y allí vive hoy, sola.

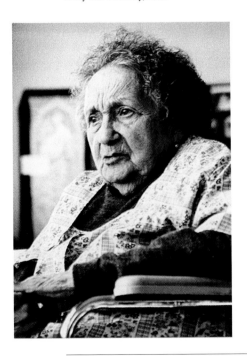

El polvo se levanta en Pico Truncado. El ferrocarril muerto, los edificios, que albergaban trabajadores del petróleo, vacíos. Frente al "potrero de la estación", el Hotel Argentino a cargo de Elena. Sus padres vinieron de España, recién casados. Al tiempo de trabajar en estancias se encargaron del Hotel Progreso, en Pico Truncado. Más tarde, les propusieron construir uno propio. En 1937 inauguraron el Hotel Argentino, llamado así en agradecimiento al país que los acogió.

Tuvo muchas funciones. Fue el primer cine, su padre lo operaba y su madre hacía las carteleras. También ofició de iglesia. Venía un sacerdote una vez al año y se hacían bautismos, casamientos, misas. El doctor Kuester, único médico del pueblo, atendía en el hotel a los que venían desde lejos. Recuerda a su madre ayudándolo, en nacimientos, enfermedades y fallecimientos. No había agua corriente, los sanitarios eran dentro de los dormitorios; con una palangana, una jarra, una jabonera y un balde, y afuera, la letrina. Se calentaban con leña de molle que traían desde lejos. En 1942 se hizo el primer baño interior de la zona; cambiaron el piso de madera por baldosas, para evitar el ruido de las botas de los hombres. Albergaba a los alumnos del curso anual, que iba de septiembre a mayo por las bajas temperaturas. Al principio, las clases las daba un docente arriba del tren. Más tarde, les cedieron la casa del cambista y, en 1950, obtuvieron un edificio propio. La clientela del hotel empezó a bajar en el año 80. Cuando Ñata volvió, estaba deteriorado. Poco a poco lo fue resucitando.

Con ayuda del gobierno lo mantiene, está sola. El silencio retumba en las paredes. No tiene miedo: "Si tu quieres tener miedo, puedes agarrarte todo el que quieras", le decía su madre. Escribe la historia en su vieja máquina, cuelga carteles explicativos en cada pared, es su museo privado. A veces recibe a los niños de las escuelas y de tanto en tanto, a algún turista.

Ñata tararea melodías de antaño, como buena descendientes de españoles, lleva la música en sus venas. La danza es su pasión, ser bailarina de ballet fue su sueño dormido. Sus pupilas se expanden con la luz de la mañana que entra por la ventana. Tal vez los años la sorprendan dando clases de danzas, otro de sus sueños... Enseñar a "llevar y dejarse llevar", explica, "se baila porque se siente, como la vida misma. Por eso vivimos..."

Un lugar de paso, como es un hotel, se convierte en un verdadero hogar, cuando los anfitriones reciben con mucho amor y vocación de servicio.

En página anterior: la madre de Elena.

Elena Urdin

"Mamá atendía desde temprano a la gente que churrasqueba y tomaba mate en la cocina; ahí ya andaba preparando el almuerzo, que a las doce en punto estaba en la mesa. Los horarios eran muy necesarios entonces, muy pocos desayunaban, era puro churrasco. Decían mis padres: -En el país que fueres haz lo que vieres- Los pasajeros tenían que pernoctar, eran casi todos de campo, también las maestras durante el período escolar, que era en verano. Y qué cosa increíble, todavía hoy me dicen: - nunca vi discutir a tus padres, nunca los vi tirarse un plato-. Tuvimos un hogar demasiado bonito. Mis padres eran muy emprendedores y evolutivos, nos tuteábamos con ellos; a la gente nuestro trato les llamaba la atención, un beso cuando ibamos a hacer una compra, y otro porque volvíamos. Y los bailes que se armaban... Mi mamá era disk jockey y mi papá atendía, teníamos tan linda música. Nos podía faltar un peso, pero no un disco nuevo. Los bailes de acá gustaban muchísimo, mamá enseñaba los nuevo pasos. Se bailaba agarrado; venía el hombre a sacarte y ella decía: -Tu estás en el baile, sales con quién te saque- Y con la mejor sonrisa. Tangos, rancheras, polcas, rumbas, jazz anglicano y francés, paso doble... a veces venían conjuntos. Mis padres eran muy alegres, ella todo el día cantaba y él le iba contestando en bajos gregorianos. Me gustaba mucho imitar a los artistas, pero lo que más me gustó fue danzar... bailar como sentís, sacar el sentimiento, yo aprendí con unos maestros en la primaria. Daban clases de arte, de música, de baile, de teatro, compraban unos libros chiquitos con coreografías de las danzas, venían acá y colocaban la vitrola a cuerda, y aprendían todas las danzas que después nos enseñaban en la escuela. Bailábamos Pala Pala, Firmeza, Palito, los Amores, el Escondido, el Cuando, el Carnavalito, la Media Caña, el Cielito, el Pericón, el Gato, y me quedan*

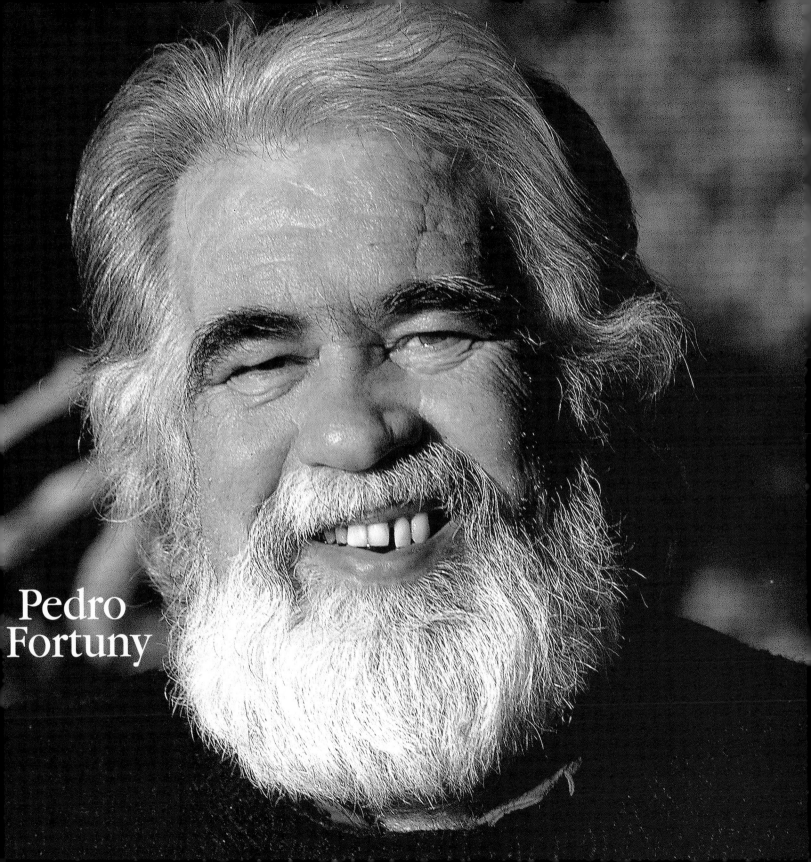

Pedro
Fortuny

Pedro Fortuny
"Una decisión espiritual"

58 años, español. A los ocho llegó a la Argentina. Trabajó en empresas en Buenos Aires; se casó con Susana y pasaron su luna de miel de mochileros en Lago Posadas. En un segundo viaje decidieron comenzar una nueva vida en este pueblo aún no gestado. Se adueñaron de un viejo hotel de campaña, lo reciclaron y lo habilitaron para turismo con el nombre de "La Posada del Posadas". Además tienen un almacén y unas cabañas.

S obre un tronco de madera que trajo el río Oro, hay una escultura de raíces hecha con tres piezas: "La Danza de la Lluvia". La ha moldeado Pedro en un invierno solitario.

Nació en Barcelona. Su padre recibió en herencia unos campos en Buenos Aires y se vino. Después trajo a su mujer y sus hijos. Cuando llegó al lago Posadas con Susana, no existía pueblo. Pararon en un hotel de los dueños de la única estancia de la zona. Volvieron a Buenos Aires, y a los nueve meses repitieron su aventura en un Citroen. Pedro había recorrido casi todo el país, pero el sur lo atraía especialmente. Viajaban para quedarse, pero no lo sabían. Compraron el viejo hotel, con miedo al invierno patagónico. Sobrellevaron el primero y todos los demás.

Venirse fue "una decisión espiritual". En Buenos Aires ganaba más, pero reflexiona: salía temprano, volvía a la noche, cenaban y se iban a dormir. El sábado su siesta, "placer metafísico" y se veían el domingo. Ahora viven las veinticuatro horas juntos, ven a sus hijos con frecuencia y todo tiene "otro sabor". El pueblo está iniciándose. Hasta hace dos años, se comunicaban con radio teléfono. Hace poco que tienen agua corriente, antes encendían un motor de luz, dos veces por semana. En tiempos de escarcha no había agua y debían salir al chorrillo con una picota, romper un pedazo, juntar un poco de agua y cargarla hasta la casa, donde la calentaban en la estufa. A la noche, vuelta a escarchar y al día siguiente lo mismo.

Le gusta llevar a los turistas a los alrededores. Habla de los tehuelches, dibuja en una hoja sus herramientas, muestra su colección de piedras y puntas de flechas; artesanías, una cabeza de choique embalsamada por él, libros donde se sumergen con su esposa en las horas de silencio. Camina hasta el almacén con su bastón, respirando el aire de montaña. En su andar lento, evoca las palabras que una vez recibió de un geólogo japonés: "Santa Cruz dos veces más grande que Japón; ustedes cien mil habitantes, nosotros cien millones". A su alrededor, nadie. Silencio de siesta. Sus amigos decían: "Ustedes se están sacrificando..." Se sonríe, y sin despegar la mirada del valle, piensa en la suerte que tiene de vivir allí. Ha descubierto su lugar en la tierra.

"Salir a un picadero y encontrar una punta de flecha...no creo que haya muchos lugares en el mundo donde se pueda, está todo tan virgen."
Pueblo del Lago Posadas.

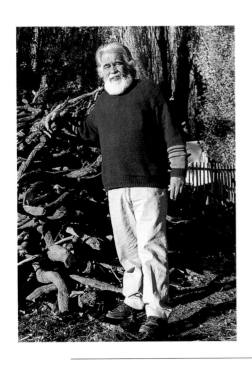

"Acá pasan cosas mágicas. Una vez íbamos con mi hijo por donde hay unas piedras inmensas, como gigantes caídos, hay cuevas, una fuerza tiene ese lugar ... y le digo: -Ahí tiene que haber pinturas rupestres-. Fuimos y encontramos guanacos y una especie de dedos roídos, una pata de guanaco roída en rojo. Nos metimos en las cuevas y no vimos más nada. Hasta que fuimos un poco más arriba y encontramos unas manos en ocre, como siete u ocho bien grandes, parecían hechas el jueves pasado, ahí nomás; y muchísimas manos más chiquitas, en rojo. Suponen los antropólogos que era una especie de escuela, un lugar de iniciación; llegaba un chico y salía un guerrero, llegaba una nena y salía una mujer; se sabe que datan de tres, cuatro mil años. No las habían visto nunca y pasaban siempre por ahí. Es que pasan cosas raras.

Otra vez acompañé a un antropólogo indicándole el camino y le digo: -Allá está la bahía y ahí están las manos-. En eso, en una pared algo nos atrae, parecía la parte de atrás de un guanaco, nos arrimamos y sí, una mano y otra y otra, puntos, pelotazos arriba del techo, como cuarenta dibujos; pasé doscientas veces, por decirte poco y no los había visto nunca. Chocho llegué con la novedad. Así que a los dos o tres días vamos a ver las pinturas. No había nada, nos quedamos mirando, buscando, no me creían. Al final me acordé dónde había una mano y la encontré. Resulta que según como le da el sol la ves o no; el día con los antropólogos estaba amaneciendo y el sol le daba bien de frente; entendí por qué había pasado tantas veces y no las había visto. Las veces que las pasaremos por alto... Y me digo: Pucha, cincuenta, cien años atrás, la cantidad de cosas que hubiésemos encontrado. Después pienso: en el 2050 van a decir: Uy, en el 2000 lo que se habrá hallado acá... Salir a un picadero y encontrar una punta de flecha... no creo que haya muchos lugares en el mundo donde se pueda, está todo tan virgen. Lo importante es que queden en su lugar y se estudie. Hay tanta magia para dilucidar..."

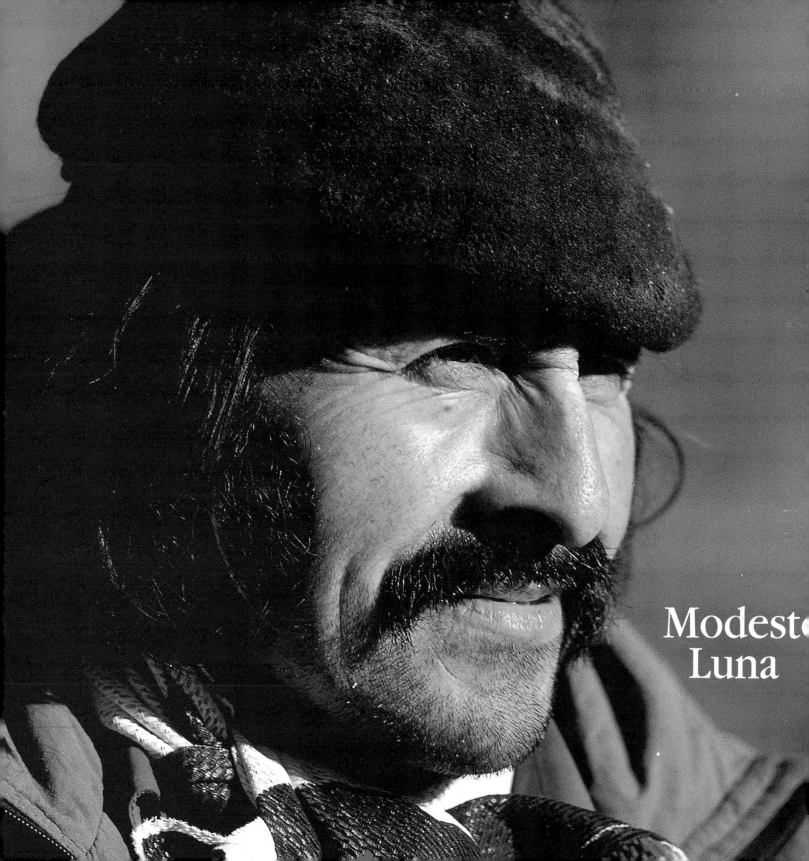

Modesto
Luna

El indomable revolucionario

50 años, chileno. Cantautor. Aprendió trabajos de campo en su niñez en Chile; es soldador, chapista, alambrador. A los 20 años vino a la Argentina y se empleó de peón en estancias. Trabajó de mecánico en importantes compañías pero volvió al campo. Con su guitarra recorrió boliches y peñas. Es mensual en la estancia El Unco, cerca de Lago Posadas.

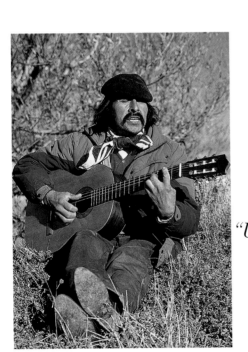

En un pueblito de Chile, un alma inquieta de diez años armaba una huelga entre los alumnos de su escuela. El niño revolucionario no claudicó. Creció; encontró motivos de quejas entre obreros y peones, y así devino el exilio.

El "Indomable" Luna nació el 1° de marzo de 1950, en Río Baker, Chile. Hijo de Alba Cruces, mapuche, y Eusebio Luna, pampeano. Después de varios años de trabajo en estancias y empresas, empezó a militar entre los allendistas en defensa de los trabajadores. Viendo que sus amigos desaparecían, decidió exiliarse en el país vecino porque quería conocer la tierra paterna. Se siente argentino, ha hecho patria con su trabajo. Vive solo, en un puesto en medio de las pampas. Se levanta antes de que amanezca, toma unos mates y sale al campo, controla sus bichos, las ovejas, los caballos, vigila las trampas para zorros. Repara la casa y alambra; cuando cobra, toma su caballo y sale a ver a "las chicas del pueblo". Tiene ocho caballos y tres perros: Patagón, Gurca y Chiquita. En Argentina se siente libre. No se casó, para no criar una familia en condiciones que sólo acepta para sí. Escribe desde los quince años poemas, canciones, payadas, milongas, que lo acompañan en las tardes. Le gusta leer y sembrar la paciencia. Su filosofía: "Si no viene el patrón hoy, llegará mañana". A través de sus canciones "saca al aire las cosas", para que se compongan: al indio Yanquel, a los pioneros, a su madre, a alguna mujer, al gobierno, a los trabajadores, a su pueblo, a sus sierras blancas. Pasión y un dejo de tristeza por un mundo que no comprende. Sentado en un molle vuela con su canto, inspirado en las calandrias que se arriman a escucharlo.

"Una vez me saqué los dos dedos de la mano. Estaba trabajando en alambre con Otamendi; iba yo de a caballo, con un pilchero al lado que cargaba el material y de repente se fue toda la carga a la verija para atrás, se acosquilló, se asustó y salió disparando. Y yo para no largarlo, para que no me tire todo lo traté de asujetar pero el pilchero me volteó y me arrastró. El cabestro me torció los dos dedos, así envueltos para atrás me quedaron y ahí me los sacó. El caballo daba vueltas, disparando y las varillas

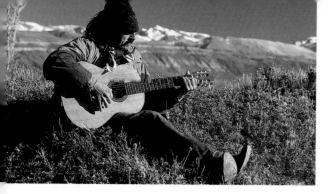

Pasión y un dejo de tristeza por un mundo que no comprende. A través del canto expresa opinión y sentimiento.

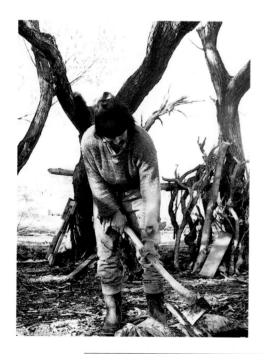

Modesto Luna

y los alambres, todo, a las patadas. Así que ahí tuve el coraje, dicen que uno se puede poner los dedos en el momento, pero no pude porque uno estaba torcido para atrás y los huesos salían para el otro lao; me dolía mucho, así que me lo até con el pañuelo al cuello y le hablé al caballo para tratar de calmarlo. Pa´ esto ya había perdido todo, así que ahí con el cuchillo en la otra mano le saqué todo el resto del bozal y cabestro al que se había asustado y dejé todo tirado, agarré el que iba montando y me fui a Posadas. Tardé como tres horas. Había un hombre en el camino, cómo son las coincidencias de la vida, era el marido de la enfermera; resulta que sabía arreglar huesos, quebraduras y sacaduras, y como yo lo había sentido, le digo:

- ¿Y su señora no sabe?

- Qué va, con que vea esto se asusta y además no es su especialidad, yo te voa curar. ¿Querés tomarte una ginebra? Pa´ que agarres coraje. Me dio una copa y me hizo meter la mano en salmuera bien caliente, pa´ que no sienta, y ahí empezó a tocar mi mano, despacito, masajeando y así, pa´ no alarmarme; yo con la ginebra iba agarrando coraje y denrepente le pegó un tirón en uno de los dedos, al que estaba más jodido y uuuyyy, sonaron los huesos, pero qué voy a gritar yo si uno ya nació pa´ ser curtido.

- No es nada, tomate otra ginebra y te arreglo el otro- dijo. Era un tipo medio gordo, de mi mesmo alto y bueno, me dio otra ginebra y otra se tomaba él, aprovechaba, claro si a él le gustaba, encontraba la excusa. Me salvó los dos dedos y me dice:

- Quedate tranquilo que cuando vuelva mi señora te venda-. Cuando llegó, la mujer no podía creer que ya estaban los dedos bien. Miró la ginebra, ahí estaban vacías las botellas y entendió. -Estos dos se han chupado- pensó."

GAUCHO PATAGON

Gaucho Patagón, soy como el viento
que galopa por las pampas sin cesar
Yo jamás me detengo ni un momento
y le pongo siempre el pecho al temporal.

De fiero fui puestero y ovejero
ahora soy una aguerrido alambrador
que templando la esperanza con los sueños
soy un pión santacruceño
que trabaja con amor.

Soy tan libre como el viento sur austral
soy un bravo y aguerrido alambrador
y me sobra un poco el tiempo pa' cantar
porque a veces soy bohemio y soñador.

Soy soltero para colmo de mi mal
poco me atan las cadenas del amor
soy amante de un amor en libertad
porque el viento
jamás nunca me atrapó.

Y me voy por esta tierra tan querida
no le faltan tantos brazos como yo
que la quieran, la trabajen noche y día
pa´ que sea más grandiosa esta Nación.

Y les dejó mi galopa tan vencida
en recuerdo de un humilde alambrador
que templando la esperanza con su vida
que templando la esperanza con sus sueños
soy un pión santacruceño
que trabaja con amor.

ADIOS TIERRA QUERIDA

Caminante no hay camino
se hace camino al andare
me decía así un viejito
cuando salí a caminare.

El Diablo sabe por Diablo
me decían sus consejos
sea prudente muchacho,
pero más sabe por viejo.

Estribillo:
Escuché así a los senderos
del viento sur y el silencio
mi madre flameó el pañuelo
llorándome y bendiciendo.
Mi corazón palpitaba
queriendo hacerse de acero
pero una madre sagrada
sus llantos llegan del cielo.

Los paisajes, los caminos
para mí todo era nuevo
me fui tranqueando bajito
como un gran aventurero.
Y lo que tiene esta vida
nadie ha nacido sabiendo
mientras mi tierra querida
se iba quedando muy lejos.

Estribillo...

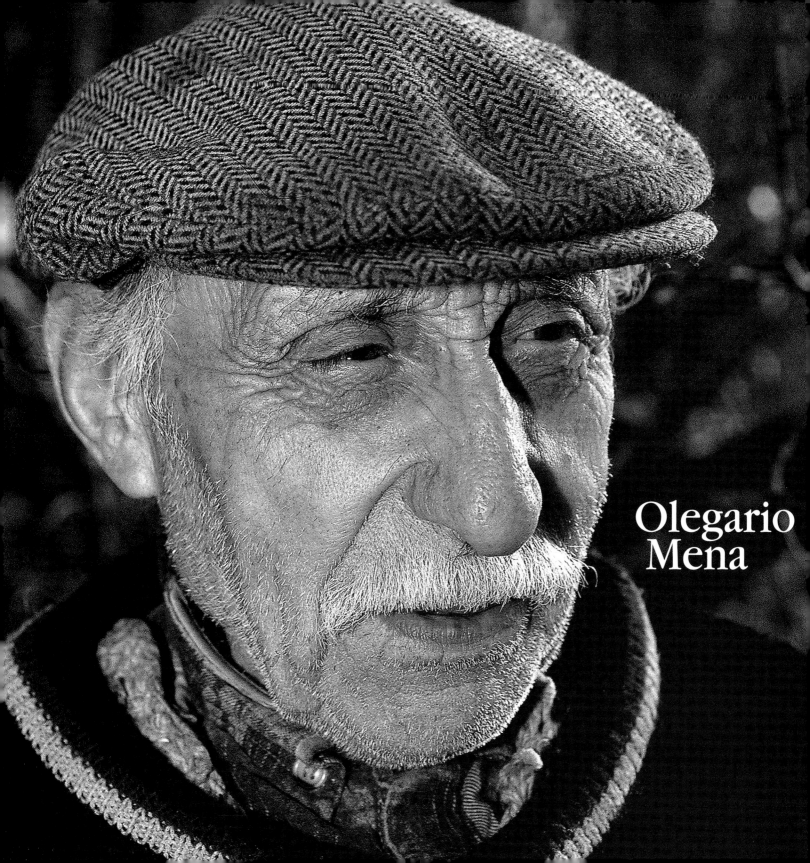

Olegario
Mena

Aquerenciado de la tierra

93 años, argentino. Se crió en el campo de su padre de crianza, en Alto Río Sénguer, Chubut. Trabajó con carros y de peón en estancias de la zona; luego fue administrador del campo. Se casó y bajó a Perito Moreno a conocer a su madre y decidió quedarse. Puso una churrasquería en el pueblo. Compró un terreno. Con su mujer y una de sus hijas hicieron la casa, plantaron frutales y álamos. Su mujer falleció. Vive solo.

Quieren llevarse unos huevos? ¿Un churrasco? - El viejo Mena abre el portón de madera, hecho con sus manos cuando decidió poblar esa tierra y aquerenciarse. Tiene pocos víveres y está solo, ofrece lo que puede, con una sonrisa que acentúa sus arrugas. Se despide, cierra el portón, vuelve caminando a su rancho y sigue su día.

Nació en Neuquén. Al año y medio, por falta de recursos, los padres tuvieron que dejarlo en Chubut en manos de un pensionado del Ejército. Allí se crió, se casó y envejeció. No le permitieron ir al colegio, porque tenía que ayudar en el campo. A los siete años cuidaba las ovejas a repunte, pues en esos tiempos no había alambrados. Por medio de unos conocidos, supo que su madre vivía en Perito Moreno y fue a conocerla con sus hijos y su mujer. Era matrona en el hospital, el padre había muerto hacía quince años. Al año falleció también ella.

Hizo la casa de adobe y bloques, con su mujer y una hija. Cuando llegaron, era puro monte y médano. Con caballos y máquinas lo emparejaron; la hija manejaba el caballo y Olegario el arado, la mujer ayudaba a emparejar con una pala casera de madera y un rastrillo. Había siete arbolitos, álamos y algunos frutales, plantó los demás y compró ovejas para el consumo. Volvió a Chubut para buscar sus animales, pero se los dieron por muertos. Hizo la denuncia, pero nadie se hizo cargo.

Su mujer falleció la última primavera, después de trabajar todo el día en la huerta bajo el sol; la halló muerta a la mañana siguiente. En la habitación donde dormía, descansan intactas su losa y su ropa. A la mañana Olegario matea un rato, camina un kilómetro al pueblo, compra carne y pasa por el cementerio a visitarla; no deja flores porque el viento las voltea. Al lado de su tumba, tiene pedido otro espacio para él. Todas las noches prende una vela y la recuerda. Sus hijos y nietos vienen cada tanto a verlo.

Se mantiene con una pensión y la caja del PAN para jubilados. En las dos hectáreas y media de chacra tiene unas pocas verduras, la sequía no ayudó el último año. Tiene ovejas, perros, gatos y gallinas. Riega con una manguera; mantiene corriendo el agua para que no se escarche la cañería. Los canales no le sirven por falta de agua. Junta hojas, las quema, corta leña. Tiene parvas de pasto y fardos, para alimentar a las ovejas en invierno; a unos me-

Nos decían: "A los sinvergüenzas, el Ejército los pone así. No teníamos miedo, qué miedo íbamos a tener, si en esos tiempos no se conocía miedo."

Olegario Mena

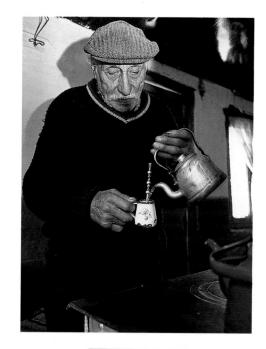

tros, una prensa hecha a mano para enfardarlo. Suelta las ovejas a las ocho y media de la mañana y las encierra a las cinco de la tarde, aunque suelen empezar a caminar solas hacia el corral. Por costumbre se acercan al brete, y reciben su porción de sal de manos de su dueño.

"En 1914 hubo un revuelto, yo tenía siete años, andaba el Ejército por todos laos, desde el Chubut, venía pa´cá de a caballo. Andaba el Mayor Guieber con cincuenta y tantos militares y al que veían por ahí sin papeles lo agarraban; los hacían cavar a todos un canal y después los hacían pararse en el borde y los ametrallaban. Caían secos al pozo y los que quedaban vivos tenían que taparlos a los otros. El canal era como un cementerio. Eso no lo vi, a los ejércitos sí, porque pasaban a la casa, y ahí se estaban seis, siete días, recorriendo vecindades. El Mayor Manuel Guieber venía con pocos caballos y el finao Herrera le dio una tropilla de caballos pa´ que siguieran viaje. Le hizo largar como cincuenta trabajadores que conocía por buenos, a los más malos los sabían poner a cepolazos en un galpón grande que tenía el viejo. Nosotros cuando éramos muchachos, con uno que nos criamos juntos, íbamos a mirar el galpón y ahí conocí yo el cepolazo. Clavaban una estaca de un lado y del otro del cuerpo, los ataban de pies y les afirmaban un poquito la espalda, lo estaqueaban; ahí los hacían amanecer y ahí morían, les daban muy poca comida, morían de hambre o ametrallados. Nosotros éramos muchachos y nos reíamos, -mirá cómo los tienen- decíamos, pero no entendíamos. Uno cuando es muchacho qué sabe pa´qué los tienen así. Nos decían a nosotros: -A los atrevidos, a los sinvergüenzas, el ejército los pone así y si a ustedes cualesquier día los llegan a agarrar haciendo cosas malas los van a poner así y los van a ahorcar también-. Nosotros muchachos escuchábamos nomás, sin miedo, qué miedo íbamoh a tener si en esos tiempos no se conocía miedo..."

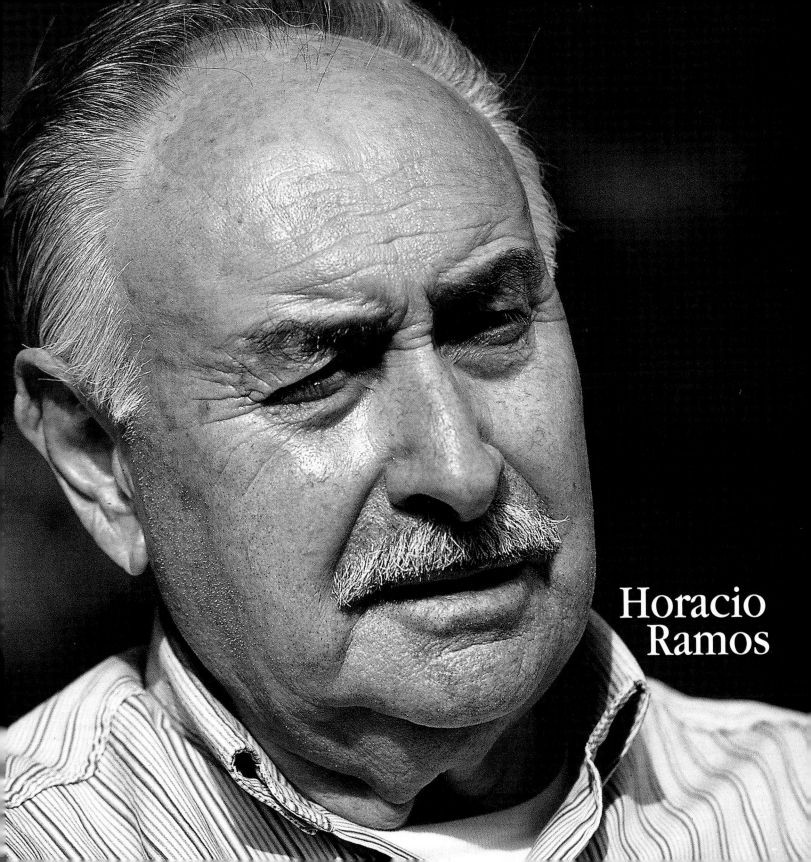

Horacio
Ramos

Horacio Ramos

De puestero a estanciero

82 años, argentino. Se crió en puestos de varias estancias y heredó de su padre la habilidad para trabajar el campo. Pasó de puestero a peón. Fue propietario de una estancia durante 30 años y debió venderla por falta de recursos. Está jubilado y vive solo en una casita de Caleta Olivia.

Era el año 1913; la Patagonia pedía trabajadores para poblar esas tierras lejanas. Don Carmen Ramos, domador y alambrador en Buenos Aires, decidió largarse solo, con una comparsa de esquila y quedó prendado de sus encantos. Buscó a su mujer y juntos volvieron al sur. Compró unas chatas, empezó transportando cargas desde el puerto de Mazaredo a las estancias, y se empleó de puestero. En una casita de barro, nació Horacio, cuarto hijo de nueve hermanos y el único que vive para contar su historia.

Su familia era humilde. Se abastecían como podían; su padre agarraba un pilchero, se iba a la estación de Ferrocarril y traía víveres a tiro hasta el puesto; hacían tortas fritas, tallarines caseros o algún puchero bien caliente para combatir el frío. A veces debían quedarse un mes o dos con la madre, mientras el padre esquilaba en otras estancias; fue en esos años que aprendió a moverse con firmeza en las tareas diarias y a vencer el miedo a la soledad. Su padre le enseñó a enfrentar y reconocer los sonidos de la noche, para desengañarse. Asistió unos pocos años al Colegio Salesiano de Puerto Deseado, pero lo abandonó para trabajar. Hasta los 30 vivió en la estancia El Lobo, donde Don Carmen llegó a ser administrador. Al cambiar de dueño, tuvieron que partir y empezar de nuevo. Su madre había fallecido, y fueron con su padre al pueblo de Fitz Roy donde se la rebuscaron con trabajos esporádicos para sobrevivir. Al tiempo, y gracias a contactos con gente amiga, pudieron comprar la estancia Cerro Chato donde murió su padre. Gracias a la fuerza heredada, tomó las riendas del campo para no dejar en el olvido los largos esfuerzos de su familia. Pasados los noventa, ante la imposibilidad de sustentar las pérdidas que generaba el campo, con mucho dolor decidió vender y mudarse al pueblo.

Hoy vive solo, con una escueta pensión, algunas plantas, un poco de césped, árboles frutales y su compañera, la guitarra que cubre sus huecos. De sus notas surgen viejas melodías y recuerdos: la familia alrededor del padre, escuchándolo tocar la verdulera, los bailes improvisados en la noche y la antigua vitrola que trajeron sus padres en aquel viaje a principios de siglo. De ella salían día tras día los mismos temas, que con inocencia escuchaban todos los hermanos una y otra vez, sin perder el asombro: un vals, una comedia o el inolvidable Fusilamiento del Capitán Sánchez.

La guitarra cubre los huecos de su vida. En la soledad, reviven las imágenes de la familia alrededor del padre, melodías y recuerdos.

Muestra una foto del padre, conduciendo su chata.

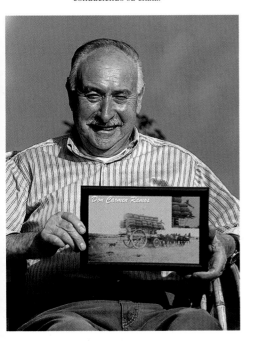

"En la estancia había un mensual, Quintana, *descendiente de indígenas de Río Mayo, que enloqueció por esos cuentos que contaba la gente de campo, en las reuniones que se armaban por las noches. Yo me tuve que ir a Buenos Aires y él quedó en la estancia. Había llovido una barbaridad y seguía el temporal. Quedó solo y se ve que se asustó. Creía en esas cosas y decía que en la noche, en la casa, andaba una mujer que gritaba como un gato. Había un gato negro, mansito, baquiano aquel, porque se colgaba a los picaportes y abría las puertas. Se ve que aquella noche anduvo arañando las puertas y para qué, el mensual lo oyó en medio de la tormenta y se asustó más, agarró el nochero, saltó al pelo, con el freno, una pelerita apenas arriba y salió. Dejó el caballo atado al lado de una laguna, la pelerita la escondió en una mata y se fue, de a pie nomás; salió a la ruta, hizo dedo, alguien lo alzó y fue a parar a Caleta. De ahí agarró un remise y se fue a la estancia Cañadón Ester, donde vivía un hermano. Estaban trabajando la hacienda y en eso se aparece Quintana medio loco; al verlo dijeron -¿y a éste qué le pasa?- Gritaba cosas incomprensibles y enseguida se fue a ver al hermano Luján, que estaba acostado. Este otro cuando lo vio se asustó también, tenía el revólver debajo de la almohada, y enojao disparó al aire y salió corriendo a avisarle a mi hermano Argentino, que era el encargado. Este se levantó y fue a buscar a la policía a Caleta; el otro loco se había sacado toda la ropa, desnudo andaba el pobre por el faldeo, en unos falopines, gritando medio trastornado. Al rato momás llegó la policía y se lo llevaron atado, lo tuvieron un poco en Caleta, otro en Deseado. Al tiempo se curó, pero parece que siempre quedó un tanto loquito".*

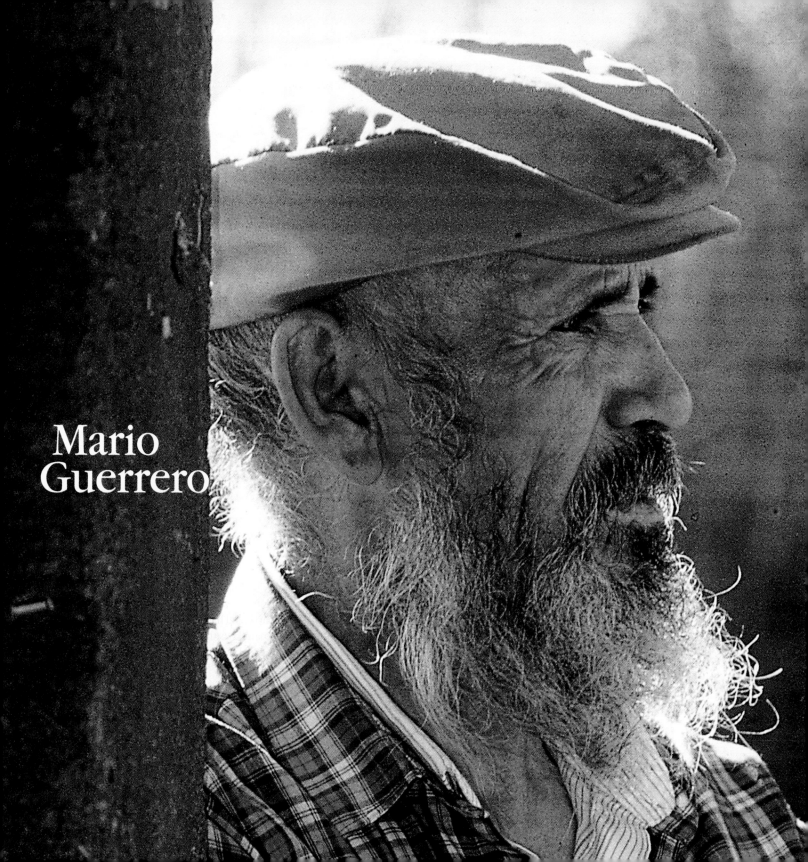

Mario
Guerrero

"Si tengo tierra, tengo todo"

78 años, chileno. Se crió en el campo, en Salto Grande, Buenos Aires. A los 24 años bajó al sur; fue vaquero en Bariloche y peón en distintos puntos de Chubut. En Santa Cruz se empleó en comparsas de esquila con las que recorrió la Patagonia. Hoy comparte con su mujer la Chacra La Patricia en Los Antiguos; vive de sus cosechas.

"Dios creó las flores, delicadas como son
le dio toda perfección cuando él era capaz,
pero al hombre le dio más cuando le dio el corazón
le dio claridad a la luz, fuerza en su carrera al viento,
le dio vida y movimiento, como el águila al gusano,
pero más le dio al cristiano, al darle el entendimiento".

En las calles de su vida, alguna vez Mario escuchó a un linyera recitar estos versos a una mujer para conquistarla. Ignora de quién son, pero no los ha olvidado; retiene frases, rostros, imágenes que le han ido enseñando a moverse en su camino. Su escuela fue la vida, es un "peregrino de la tierra".

Nació en Puerto Mont el 15 de abril de 1922. A los cinco años vino a la Argentina con sus padres, Avelino Martínez y Hermelinda Guerrero. Al tiempo ellos se separaron y quedó bajo el cuidado de su madre. Sus dos hermanos fallecieron jóvenes y él se empleó de peón en campos de la zona. Se crió entre burros, caballos y bueyes, trabajando la tierra de sol a sol. En el año ´46, por conflictos políticos, decidió bajar en busca de horizontes más seguros. Se largó solo para el sur, parte a pie y otro poco con caballos, que montaba libremente en campo ajeno, abandonándolos al día siguiente para que volvieran. Fue empleándose en estancias del camino, hasta llegar finalmente a Santa Cruz. Años después de trabajar en las cercanías del lago Buenos Aires conoció a Isabel, su mujer, y comenzó su vida con ella en su chacra.

Hoy tiene setecientos árboles frutales, manzanos, membrillos, duraznos, perales, cerezos, algunos cuadros de alfalfa y uno para pastoreo; allí tiene once vacas para consumo doméstico, que ordeña en primavera. Para comprar herramientas entregó animales, y canjeó papas por chapa para hacer los techos del galpón y de la casa. Usa ramas de álamo y sauce para la estufa a leña que tienen hace veinte años. Con escasos recursos levantó el baño de ovejas, los corrales, el galpón y los bretes.

Es un misterio el viejo Guerrero, algo esconde detrás de esa larga barba gris y esos ojos serenos, inteligentes. Sigue los compases del universo, se ríe, enseña, predica. Arranca un palito de alguna rama seca, se agacha y empie-

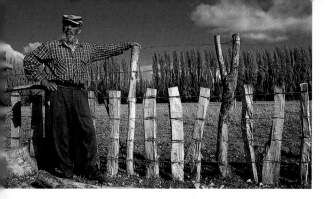

Sigue los compases del universo, se ríe...Arranca un palito de alguna rama y dibuja en la tierra, esbozando sus teorías existenciales.

Mario Guerrero

za a dibujar en la tierra, esbozando sus teorías existenciales. Interroga sobre el concepto de estructura y enseguida se adelanta a la respuesta: boceta un árbol, alto, completo: "no es sólo raíz, ni hojas, ni tronco; es todo, cada parte necesita de la otra", explica, mientras hace un círculo sobre el suelo.

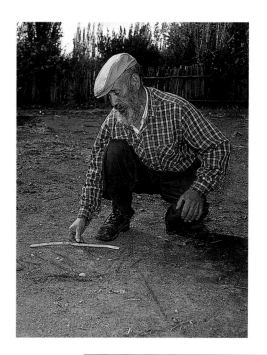

"Hace muchos años, cuando era joven en Salto Grande, fui a una reunión de campesinos. Yo trabajaba en el campo con puros burros y caballos, no existía tractor ni otra cosa. Y una noche, no me la olvido jamás, estábamos todos rodeando el fuego y conversábamos de cómo se realizaba el trabajo en cada lugar, por la ayuda de quién. Yo decía por la ayuda de nadie. Yo les decía que me manejaba con los burros y caballos. Y qué contesta puedes hallar, si hay otro juicioso que te esta escuchando y dice: - pero no tienes nada, pobre macho, pobre hijo de la tierra.- Yo pensaba, si tengo tierra, tengo todo. Entonces uno se graba solo. Piensa, yo tengo la salud, Dios me la dio y Él puso toda su parte, yo pongo la parte mía. Pero lo pienso solo. Mi parte es trabajar la tierra. Y así me jui. Y esa conversa me vino muy bien a mí. Al andar con gente extraña, de cualquier origen que sea, uno va clasificando las ideas, clasificando lo bueno y lo malo, y yo me di cuenta que tenía que callarme, respetarlos y seguir. Lo que yo he aprendido es del estudio de la calle, de la vida nomás, de recorrer, trabajar, andar, conocer... Acá no había nada antes, esto es fruto del puro trabajo. Y hoy me encuentro feliz, no tengo ninguna enfermedad, no tengo plata, pero la plata que uno tiene es la felicidad, la vida, ahí está la plata, en la salud de la persona, si no tiene plata hoy, mañana va a tener. Con todo aprecio, uno se acuesta pensando después del trabajo en todo lo bueno, lo mejor que tiene que tener el hombre, pensar, trabajar, tenerle cariño a la tierra, no sólo vivir sino saber vivir. La persona, cuando no le tiene amor a la tierra, no se tiene cariño por sí mismo, no hace nada, es dejado y no le da valor a lo que heredó o compró, lo deja así nomás. Y vienen los años, pasan, y no tienes nada, viejo."

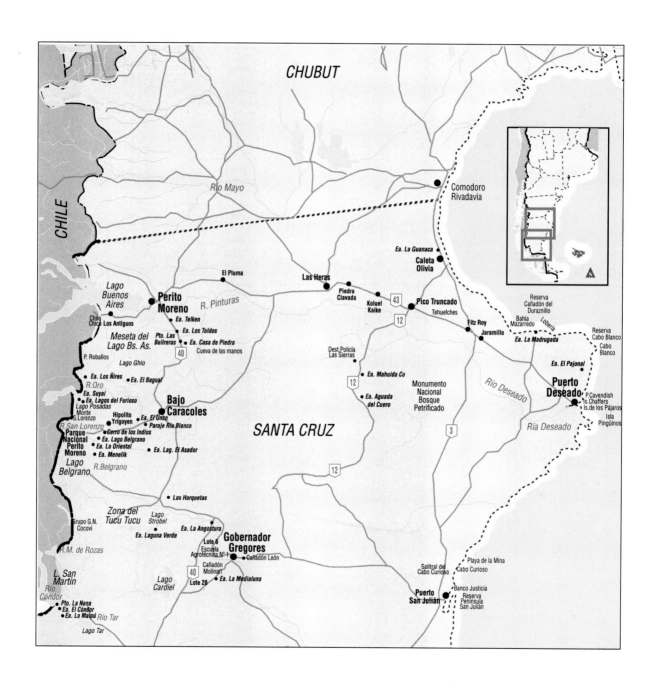

CHUBUT

CHILE

Río Mayo

Comodoro
Rivadavia

Ea. La Guanaca

Caleta
Olivia

El Pluma

Las Heras

R. Pinturas

Piedra
Clavada

Koluel
Kaike

43

Pico Truncado

Tehuelches

12

Fitz Roy

Jaramillo

Ea. La Madrugada

Reserva
Cañadón del
Duraznillo

Bahía
Mazarredo

Lobería

Reserva
Cabo Blanco

Cabo
Blanco

Lago
Buenos
Aires

Perito
Moreno

Ea. Telken

Chile
Chico Los Antiguos

Meseta del
Lago Bs. As.

Ea. Los Toldos

Pto. Las
Buitreras

40

Ea. Casa de Piedra

Cueva de las manos

P. Roballos

Lago Ghio

Dest.Policía
Las Sierras

Ea. El Pajonal

Puerto
Deseado

P.Cavendish

Is.Chaffers

Is.de los Pájaros

Isla
Pingüinos

Ea. Los Ñires

Ea. El Bagual

Ea. Mahuida Co

12

R.Oro

Ea. Suyai

Ea. Lagos del Furioso

Lago Posadas

Monte
S.Lorenzo

Bajo
Caracoles

Hipólito
Yrigoyen

Ea. El Unco

Ea. Aguada
del Cuero

Río Deseado

R.San Lorenzo

Paraje Río Blanco

Cerro de los Indios

Parque
Nacional
Perito
Moreno

Ea. Lago Belgrano

SANTA CRUZ

Monumento
Nacional
Bosque
Petrificado

Ría Deseado

Ea. La Oriental

3

Ea. Menelik

Ea. Lag. El Asador

Lago
Belgrano

R.Belgrano

12

Las Horquetas

Zona del
Tucu Tucu

Lago
Strobel

Grupo G.N.
Cocoví

Ea. La Angostura

Ea. Laguna Verde

Lote 6
Escuela
Agrotécnica N° 1

Gobernador
Gregores

Cañadón León

Cañadón
Molinari

40

Playa de la Mina

Salitral del
Cabo Curioso

Cabo Curioso

L. San
Martín

Río
Cóndor

Lote 28

Ea. La Medialuna

Lago
Cardiel

Banco Justicia

Puerto
San Julián

Reserva
Península
San Julián

Pto. La Nana

Ea. El Cóndor

Ea. La Maipú

Río Tar

Lago Tar

R.M. de Rozas

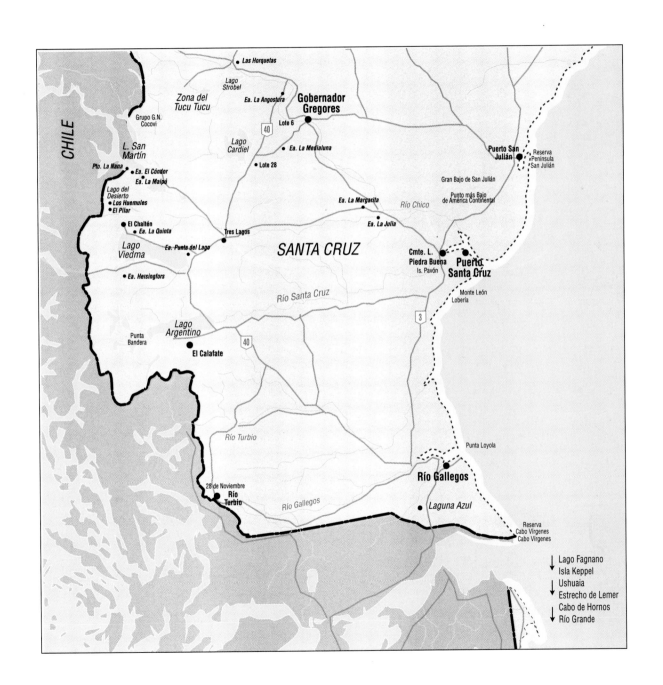

CHILE

Las Horquetas

Lago
Strobel

Zona del
Tucu Tucu

Ea. La Angostura

**Gobernador
Gregores**

Grupo G.N.
Cocovi

L. San
Martín

Lago
Cardiel

Lote 6

40

Ea. La Medialuna

**Puerto San
Julián**

Reserva
Península
San Julián

Pto. La Nana

Ea. El Cóndor

Lote 28

Gran Bajo de San Julián

Ea. La Maipú

Punto más Bajo
de América Continental

Lago del
Desierto

Los Huemules

Ea. La Margarita

Río Chico

El Pilar

El Chaltén

Ea. La Quinta

Ea. La Julia

Tres Lagos

SANTA CRUZ

Cmte. L.
Piedra Buena

Lago
Viedma

Ea. Punta del Lago

Is. Pavón

**Puerto
Santa Cruz**

Ea. Heisingfors

Río Santa Cruz

Monte León
Lobería

Punta
Bandera

Lago
Argentino

3

El Calafate

40

Río Turbio

Punta Loyola

Río Gallegos

28 de Noviembre

**Río
Turbio**

Río Gallegos

Laguna Azul

Reserva
Cabo Vírgenes
Cabo Vírgenes

↓ Lago Fagnano
↓ Isla Keppel
↓ Ushuaia
↓ Estrecho de Lemer
↓ Cabo de Hornos
↓ Río Grande

Glosario

A garrotazos: Tejer con lana hilada a mano.

Aonikenk: Nombre que se daban los indígenas tehuelches a ellos mismos.

Aparcería: Contrato por el cual el dueño de una finca rústica la cede en explotación, con la condición de participar de los frutos de la misma en una proporción estable.

Aparcero: Persona que tiene contrato de aparcería con otra.

Barco potero: Barco de pesca de calamar.

Botas de potro: Botas hechas con el cuero de las patas del caballo.

Brete: Pasadizo corto hecho con maderas para conducir el ganado a fin de transportarlo, marcarlo, curarlo o matarlo.

Buril: Instrumento de acero puntiagudo que utilizan los grabadores para hacer líneas en los metales.

Cabestro: Cuerda que el potro lleva atada a la argolla del bozal.

Cachimba: Pipa

Cachimbada: Fumata en pipa.

Cachos: Cuernos de un animal.

Camaruco: Rogativa a Dios.

Capón: Macho ovino capado.

Caponero: Comprador de capones.

Carnear: Matar, sobre todo animales.

Chambergo: Sombrero de ala ancha levantada por un lado

Champa: Masa de tierra que se deja adherida a las raíces de las plantas cuando se las trasplanta.

Charquear: Hacer charqui.

Charqui: Pedazo de carne salada y seca para ser conservada.

Chenque: Enterramiento tehuelche.

Chiripá: Prenda exterior usada por los campesinos de la Argentina, Río Grande del Sur (Brasil), el Paraguay y el Uruguay, y que consistía en un paño que pasaba entre las piernas y se sujetaba a la cintura con una faja.

Chulengo: Cría del guanaco.

Chulengueada: Caza de chulengos.

Churrasquear: Preparar y comer churrascos o carne asada.

Cincha: Pieza de la montura que forma conjunto con la encimera.

Cojinillo: Manta de lana que se coloca sobre la silla de montar.

Comparsa de esquila: Grupo de hombres que van de estancia en estancia esquilando.

Conchabar: Juntar a varias personas para algún fin específico.

Crochar: Meter la cabeza del lanar adentro del líquido antisárnico.

Cultrún: Instrumento musical de percusión del pueblo mapuche.

Cultruquera: La que toca el cultrún

Esquilar: Cortar el pelo, vellón o lana de los ganados y otros animales.

Fundo: Denominación que lleva una estancia o finca en Chile.

Garrear: Arrastrar animales y colgarlos en ganchos.

Lazo: Trenza de cuero con argolla de hierro en un extremo, para armar la lazada corrediza.

Lezna: Utensilio punzante, con mango de madera, que usan los zapateros y otros artesanos para agujerear, coser y pespuntear.

Lonco: Jefe, en lengua indígena.

Madreña: Zapato de madera, de origen asturiano. Se usa especialmente para caminar por el barro.

Majada: Manada de ganado ovino o caprino.

Mansero: Que doma animales.

Matra: manta de lana que se pone al caballo debajo de la silla .

Matrona: Madre de familia, noble y responsable. Partera.

Melga: Surco.

Mensual: Persona que trabaja en el campo contratada por mes.

Moledora: Que muele o sirve para moler.

Nochero: Caballo que se deja preparado en la noche para salir temprano con él al campo.

Ñaco: Comida basada en granos de trigo tostado y molido que se mezcla con agua, leche o vino.

Paco: Denominación popular con la que denominan a los carabineros en Chile.

Pelera: Capa grande que usaban los indígenas para cubrirse.

Pichunga: Yuyo purgante

Pilchero: Caballo que acarrea las pilchas (víveres y abrigo) para pasar la noche en el campo.

Piuichén: Ente sagrado encarnado en los chicos del Camaruco.

Pocero: Persona que hace pozos.

Pretal: Correa que, asida por ambos lados a la parte delantera de montar, ciñe y rodea el pecho de la cabalgadura.

Querencia: Lugar de nacimiento o querencia del animal al que demuestra apego.

Quillango: Capa hecha con cueros de chulengos, de origen tehuelche.

Raspador: Instrumento de piedra labrada que se usaban los indígenas para raspar los cueros.

Rastra: Instrumento de labranza de tracción animal o mecánica, consistente en un bastidor de hierro o madera, que se usa para alisar el terreno antes de sembrarlo. Cinturón ancho de cuero, adornado con monedas de plata, usado por los gauchos.

Recado: Conjunto de piezas que forman una montura.

Rodear: Reunir al ganado mayor para contarlo o reconocerlo.

Salmuera: Mezcla de sal y agua para condimentar la comida.

Señalada: Poner señales, marcas en los animales para reconocerlos, según sus dueños.

Taiül: Canto sagrado a capella.

Tamangos: Calzado rústico de cuero.

Torito: Refugio precario hecho con troncos.

Tragüil: Boleadora de dos piedras, una grande y otra chica.

Verija: Sector del abdomen ubicado entre las patas traseras de un animal.

Zaino: Se aplica al caballo castaño oscuro que no tiene mezcla de otro color.

Abrazos en el viento

Siempre me gustó escribir, pintar el mundo, plasmar con palabras lo intransmitible. Elegí el periodismo porque me daba la posibilidad de realizarlo. Pero sentía que debía hacer algo más. Investigar, aprender, leer, viajar.

Empecé a estudiar Letras y apenas juntaba algo de plata con algún trabajito partía a rodar por distintos sitios del mundo. Soñaba con recorrer el país y escuchar las historias de la gente; sus voces me llamaban...

Trabajé un tiempo en Relaciones Públicas, pero noté que estaba poniendo toda mi energía en terreno equivocado. Opté por un cambio de rumbo, dedicarle tiempo al estudio, un taller literario, conectarme conmigo y mi escritura, revertir la culpa del ocio por el "arte del ocio". Empecé a realizar colaboraciones periodísticas para Grupo Abierto Comunicaciones y pasó el tiempo.

Un día de enero, la propuesta de hacer este libro, y con ella la ilusión de ver plasmado aquel deseo. Me pregunté si había sido casual, la soledad de la Patagonia me contestó que no; que las casualidades no existen, que el mundo se vuelve a favor si ponemos amor a lo que hacemos, cuando nos tomamos el tiempo para meternos dentro nuestro y entendernos. Parar, en medio de la vorágine.

Miré atrás y vi mis huellas dibujadas, una estela de trabajo... estaba escribiendo un libro, antes de lo soñado. Estaba viajando, encontrando esencias en este mundo tan desencontrado.

Espero haber podido transmitirles algo de lo vivido con estas personas. A veces, cuando me acuesto, me vuelven las imágenes de todas ellas. Sus ojos profundos me miran en sueños. Las veo en los árboles de las calles, en la luz de la tarde, en la fría humedad de mis mañanas. Me mueven las ganas de volver y cubrir nuestras mutuas soledades, las mismas que una vez nos conectaron.

Allá están ahora, lejos, y no tanto. Algo nos mantiene abrazados, en el viento y la distancia...

María Casiraghi

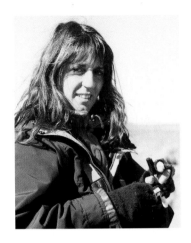

Santa Cruz, mi tierra, mi sentir

Hacer este trabajo me permitió "adentrarme", bucear en las fibras más íntimas de algunos de sus habitantes y de su historia.

Recorrerla de punta a punta, andar por tantos lugares y conocer muchas personas. Fotografiar todo y en todo momento, días interminables por la cantidad de horas luz. Seis meses irremplazables, cumpliendo un sueño.

Mi agradecimiento a todas las personas que lo hicieron posible, mi recuerdo a papá que me contagió amor por su tierra natal.

Me dedico a la fotografía en forma profesional desde 1994. Entré en el mundo del arte estudiando Decoración de Interiores y Bellas Artes. Finalmente estudié fotografía. Hacer este trabajo fue muy reconfortante desde lo humano y lo profesional.

La sensación más fuerte que tuve durante este viaje fue el de estar en pueblos y con gente desconocida, y sentirme en mi casa. El compartir la tierra y las costumbres a pesar de las largas distancias, el escuchar cuentos de mis abuelos por parte de personas que veía por primera vez. Así reafirmé mis raíces en Santa Cruz.

Marta Caorsi

Muchas gracias

Nuestros meses recorriendo Santa Cruz fueron posibles gracias al apoyo y el cariño de la gente que conocimos en el camino.

Mencionar uno por uno implicaría un nuevo libro y muchas omisiones injustas, pero queremos hacer un intento aunque sea general.

Gracias a la Subsecretaria de Turismo de Santa Cruz, por los contactos en los pueblos y estancias visitadas. A los Intendentes de cada municipio, por el apoyo y el albergue. A la gente de Turismo y Cultura, por indicarnos lugares y gente a conocer. A Parques Nacionales.

A las familias y personas que nos abrieron sus puertas para compartirnos sus vidas, asados, guisos, mates, charlas, paseos. A dueños y encargados de las estancias, por el afecto y su tiempo para que disfrutáramos de sus paisajes. A quienes nos guiaron por lugares de difícil acceso, haciendo más liviano nuestro andar, y a los que nos auxiliaron en nuestros ¨pampasos¨.

A los mecánicos, gomeros, médicos y enfermeras, a quienes no dejamos de visitar en ningún momento.

A los historiadores, antropólogos, escritores, geólogos o aficionados de la Patagonia, por sus aportes, conocimientos y pasión. A los amigos que se entusiasmaron con este proyecto y nos dieron alguna mano.

A Cielos Patagonicos S.A., por su contagioso respeto y amor por la cultura, la gente y las tierras de la Patagonia.

A Grupo Abierto Comunicaciones, por su apoyo, confianza y empuje.

Y nuestro especial agradecimiento a las personas retratadas en este libro, que reflejan las historias y vivencias de todos aquellos que viven y hacen patria en los más recónditos sitios de nuestra Argentina.

Indice

Realización Integral: Grupo Abierto Comuncaciones
Producido en Argentina en Septiembre de 2000
Editores: Jaime y Jack Smart
Arte y Diseño: Carlos Guyot
Fotocromía e Impresión: New Press

ISBN 987-97830/2-6

Hecho el depósito que dispone la ley n° 11.723

Av. Libertador 17882, Beccar, Buenos Aires, Argentina.
Tel.: (54) 011-4747-8438. Fax: (54) 011-4742-2722
email: gac@grupoabierto.com www.grupoabierto.com